수채화로 담아내는
인물화

로렐 하트(Laurel Hart) 지음

김정윤 옮김

씨
아이
알

Putting People In Your Paintings
by Laurel Hart
Copyright ⓒ 2007 by Laurel Hart

작가 소개

로렐 하트Laurel Hart는 유타대학교, 피터슨 아트센터, 솔트레이크시티의 솔트레이크 커뮤니티 칼리지에서 정규 미술교육을 받았다. 그녀는 Frank Webb, Arne Westerman, Alex Powers, Don Andrews and Alvaro Castagnet과 같은 전국적으로 인정받는 작가들과의 워크숍을 통해 작품 연구를 발전시켰다. 로렐은 미국수채화협회, 국립수채화협회, 서부수채화협회와 Rocky Mountain National을 포함하여 많은 권위 있는 전시회에 다양한 작품을 출품했다. 그녀의 작품은 〈The Artist's Magazine〉, 〈Watercolor Magic〉과 인기 있는 수채화 책인 《Splash 8: Watercolor Discoveries》와 《Splash 9: Watercolor Secrets》에도 실렸다. 로렐은 제138회 미국수채화협회 전시회에서 2005년 명예의 금메달을 포함한 수많은 미술상을 수상했다. 그녀는 국립수채화협회, 수채화협회의 서부연맹, 서부수채화협회, 유타수채화협회의 대표 회원이다. 그녀의 그림은 미국 전역의 개인 미술 컬렉션에서 찾아볼 수 있다. 그녀는 5명의 자녀를 둔 어머니이며, 이 또한 그녀의 위대한 업적이다.

수채화로 담아내는 인물화

초판인쇄	2021년 4월 15일
초판발행	2021년 4월 20일
저 자	로렐 하트(Laurel Hart)
역 자	김정윤
펴 낸 이	김성배
펴 낸 곳	도서출판 씨아이알
편 집 장	박영지
책임편집	최장미
디 자 인	윤지환, 김민영
제작책임	김문갑
등록번호	제2-3285호
등 록 일	2001년 3월 19일
주 소	(04626) 서울특별시 중구 필동로8길 43(예장동 1-151)
전화번호	02-2275-8603(대표)
팩스번호	02-2265-9394
홈페이지	www.circom.co.kr
I S B N	979-11-5610-924-2 (03650)
정 가	18,000원

미터법 변환표

기준 단위	변환 단위	배수
인치	센티미터	2.54
센티미터	인치	0.4
피트	센티미터	30.5
센티미터	피트	0.03
야드	미터	0.9
미터	야드	1.1

감사의 글

나는 천재적인 예술가 크리스 하이너Chris Heiner의 아름다운 작품을 본 후, 수채화 세계에 입문하였습니다. 그것은 마치 오랫동안 감춰져 있던 내 자신의 일부를 재발견하는 것 같았습니다. 그 그림과의 만남은 오늘날 수채화에 대한 나의 열정을 키우는 데 큰 역할을 했습니다. 먼저 크리스에게 감사합니다. 그가 주방 벽에 그린 그림은 아직도 나에게 영감을 줍니다.

예술가 그 자체이고, 우리의 창조적인 활동을 위해 우리를 돕는 것을 기뻐하시는 하나님께 감사드립니다. 우리를 위해 일하시는 고귀한 능력에 관심을 기울이면, 우리는 종종 삶에서 일어나는 작은 기적들을 알게 될 것입니다. 이 책을 펴낼 수 있게 된 기회 또한 그가 내게 주신 기적이란 선물임을 압니다.

나의 부모님 스탠과 레올라 스미스Stan and Leola Smith 두 분 모두 예술가로서 그들의 무조건적인 사랑과 지원에 감사드립니다. 자라면서 어떤 것이든 노력과 교육을 통해 가능하다는 것과 어떤 일에든 접근하는 데 있어서 '완벽하거나 더 나은' 것이 좌우명이 되어야 한다는 것을 배웠습니다.

수년간 나를 응원하며, 쇼와 전시회를 지원하고, 작품을 수집해주고, 그림의 대상이 되어준 가족에게도 감사드립니다. 나의 진정한 친구들인 자녀들의 도움과 지원이 없었다면 책을 펴내는 것은 불가능했을 것입니다.

작품 촬영을 위해 사진 장비를 찾도록 도와준 브로디Brody, 컴퓨터 전문 지식을 공유하고 필름을 가져다준 배리Barry, 유용한 법률 자문을 제공한 타일러Tyler, 필요할 때마다 모델이 되어준 아름다운 딸들, 며느리들, 손주들(브리트니Brittney, 브룩Brooke, 코린Corine, 캐시Kathy, 매켄지Makenzie, 엘리자Eliza) 모두에게 감사드립니다. 나의 사위 제이크Jake에게 마감의 긴장에서 많은 정신적 긴장을 덜어준 테니스 시합에 감사드립니다.

여러 미술 선생님들께도 정말 많은 은혜를 받았습니다. 특히 첫 수채화 선생님인 해롤드 피터슨Harold Petersen은 수업 내내 자신감을 부여해주셨습니다. 스쳐가는 학생일 뿐이었던 나에게 선생님들께서 가르쳐주신 수업, 워크숍 그리고 책들에게 감사드립니다.

이프 성CHATEAU D'IF
14" × 20"(36cm × 51cm)

갤러리에서 작품을 홍보하고 판매한 수 발렌타인Sue Valentine, 카일렌Kayleen, 스펜스 퍼그Spence Pugh, 클레이튼 윌리엄스Clayton Williams에게도 감사의 말을 전합니다. 또한 Borge Anderson Photo · Digital의 직원들에게 책에 있는 완성된 작품을 훌륭하게 재현해주고, 시연 사진 촬영에 대한 조언에도 감사드립니다.

창의적인 공간을 제공하고 예정대로 지낼 수 있도록 긴급 상황을 처리하고 도와준 스튜디오 임대주인 케빈 플린Kevin Flynn에게도 감사드립니다.

스튜디오를 공유하면서, 이 책뿐만 아니라 인생에도 영향을 준 셰릴 손튼Sheryl Thornton에게도 심오한 감사의 말을 전합니다. 'brotherhood of art'에서 함께 미래를 나아가는 것은 내게 가장 중요한 축복 중 하나라 생각합니다. 마지막으로 책을 쓸 수 있도록 무한한 신뢰를 준 편집자 모나 마이클Mona Michael과 North Light Books의 많은 분에게 진심으로 감사드립니다. 특히 갈피를 못 잡았을 때 능숙하게 안내해주고, 걱정과 질문에 대해 배려해주고, 가장 필요할 때 여분의 시간을 준 모나, 이 모든 것들에 대해 감사합니다. 제가 이 책을 펴낼 수 있도록 오랜 시간 동안 세세하게 편집해준 분들께도 감사합니다.

헌정사

열정과 지원을 통해 내 꿈을 실현하게 해준 사랑하는 남편 짐Jim에게 이 책을 바칩니다. 그의 도움과 격려로 이 책을 펴낼 수 있었습니다.

차례

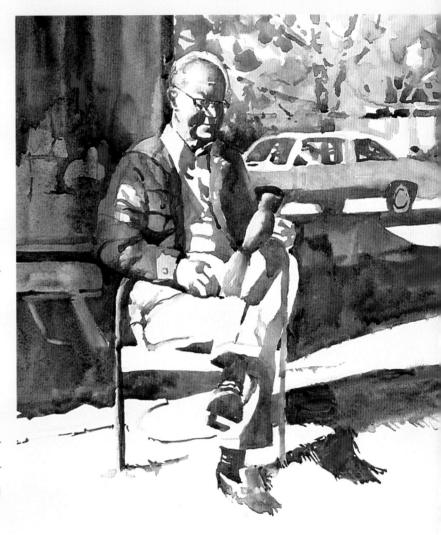

앨머의 파랑새
14" × 11"(36cm × 28cm)

North Light Books의 편집자인 제이미 마이클^{Jamie Markle}이 전화로 인물수채화책을 제안했을 때, 이보다 더 기쁠 수가 없었습니다. 그것은 내가 가장 좋아하는 그림의 주제에 관한 책일 뿐만 아니라, 이미 내 작업실 책꽂이 한편을 채우고 있는 North Light Book의 예술지도서의 일원이 될 기회였기 때문입니다. 프로젝트를 맡고 싶다는 말을 하면서도 동시에 두려움에 휩싸였습니다. 정말 그렇게 큰일을 해낼 수 있을까? 사람을 그리는 것에 대해 알고 있더라도, 그것이 그 주제에 대한 지도서를 쓸 줄 안다는 뜻은 아닙니다. 전화를 끊은 후, 《Painting With Your Artist's Brain》의 저자인 유타의 작가 칼 퍼셀^{Carl Purcell}에게 전화를 걸어, 책을 어떻게 썼는지 물어보았습니다. 다음 날 그는 이메일로 다음과 같은 조언을 보냈습니다. "매일 책을 쓰기 전에 모든 것을 하나님께 맡기고, 걱정을 떨쳐버리세요!" 이 책은 그의 현명한 조언을 따른 결과물입니다.

여러분이 사진처럼 정확하고 사실적인 인물화를 그리는 방법에 대한 책을 찾고 있다면, 더 찾아보셔도 좋습니다. 그러나 그림 속 인물을 새롭고 인상적인 방법으로 그리는 것에 관심이 있다면, 이 책은 충분히 가치가 있을 것입니다.

수년 동안 수채화를 공부하면서 엄청난 비밀을 발견하였습니다. 사람을 정확하게 그리는 법을 배우기 전에 사람을 추상적으로 보는 법을 배워야 한다는 것입니다. 전체적으로 밝고 어두운 명암 패턴을 주의 깊게 살펴보고 표현한다면, 복사하듯 세부묘사를 하는 것보다 더 정확한 인물을 그릴 수 있습니다. 따라서 그림을 사실적으로 그리는 방법이나 인체 해부학의 자세한 연구법을 제시하지는 않습니다. 대신 디테일은 많이 생략하면서 인물의 추상적인 패턴을 전체적으로 볼 수 있도록 할 것입니다. 사람을 인상적으로 묘사하는 법을 배울 때 이런 방법은 매우 중요합니다. 나의 수업과정과 방법을 따르면, 수채화에 생명을 불어넣는 단순하지만 그럴듯한 인물들을 그리는 데 필요한 자신감과 기술을 얻게 됩니다.

인물화를 잘 그리는 방법은 세세하고 완벽하게 그리는 것만이 능사가 아닙니다. 주제에 대한 작가의 사랑의 감정을 전달하는 것이 더 중요합니다. 사실적 렌더링보다 가장 매력적인 본질을 찾아내어 모델에 대한 감성적인 반응을 표현하는 것에 더 중점을 두는 것이 좋습니다. 감상자에게 개인적인 감정을 전달하고 싶다면, 마음으로 다리를 놓아 거기에 무엇이 있는지 볼 수 있도록 합니다. 나의 목표는 여러분이 그림 속의 인물을 생생하게 표현하는 데 필요한 도구를 제공하는 것입니다.

책 사용법

이 책은 두 부분으로 구성되어 있다. 1~5장은 준비 과정을 다룬다. 준비 과정은 인물화를 그리는 데 필요한 도구와 기본적인 기법에 관한 내용이다.

6~9장은 실질적인 응용편이다. 이 장들은 그림을 그리기 시작하면서 그 이해와 지식을 실제 연습으로 옮겨 완성하는 것이다.

좋은 아티스트가 되려면 두 분야에 대한 이해와 전문 지식은 필수적이다. 어느 하나가 부족하다면 훌륭한 예술가가 되기 어렵다. 반드시 머리와 손이 합하여 작품에서 이론과 실습이 하나가 될 때, 비로소 성공적인 예술가가 될 수 있는 것이다.

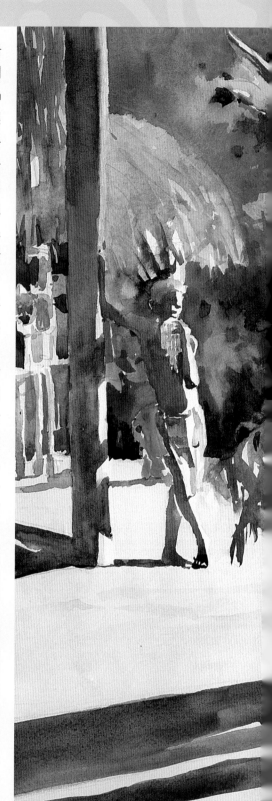

아마존 댄서
14" × 20"(36cm × 51cm)

리얼리즘이 항상 감정을 전달하지는 않습니다

브라질 원주민 댄서를 그린 이 그림에서는 그들의 몸을 연결하는 듯한 아름다운 빛의 형태에 초점을 맞추었습니다. 명암의 전체 패턴에 추상적인 디자인을 활용하고, 인물의 세부묘사를 최소화함으로써 초점을 더 뚜렷하게 할 수 있었습니다.

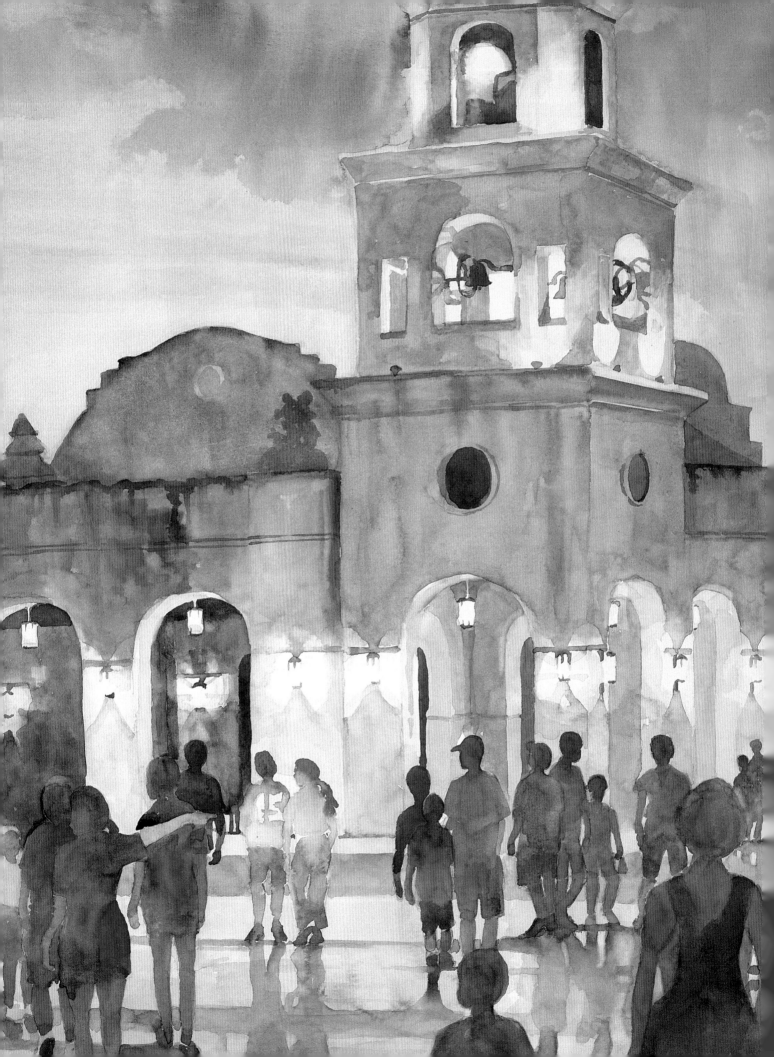

준비하기

1960년대에 미국과 소련의 우주 프로그램들 사이에 경쟁이 심했을 때 일어난, 재미있는 이야기를 읽은 기억이 납니다. 미국인들은 우주비행사들이 우주에서 글을 쓸 수 있도록 무중력 환경에서도 사용 가능한 반중력 펜을 개발하려고 노력하고 있었습니다. 미국은 그 프로젝트에 백만 달러 이상을 투자한 후에, 상대국인 소련이 그 상황을 어떻게 대처할지 알고 싶었습니다. 그러나 소련은 그저, 볼펜이 아닌 연필을 사용했을 뿐입니다.

보통 회화용품과 작업실을 가지려면 아티스트로서 어느 정도 성공해야 한다고 생각합니다. 이것은 우주 경쟁에서의 미국의 입장과 약간 비슷합니다. 우리는 우리가 가지고 있지 않은 것에 너무 집중해서 가지고 있는 것들을 간과합니다. 우리에게 정말 필요한 것이 무엇인지 살펴봅시다.

갖고 있는 것을 사용하기
나는 지금 사용하고 있는 비교적 넓은 스튜디오에 들어오기 훨씬 전, 집 안에 있는 작고 비좁은 지하실에서 그림을 그렸습니다. 중요한 것은 조건이 완벽해질 때까지 기다리는 것이 아니라, 계속 그림을 그리는 것입니다. 결국 완벽하지 않은 조건에서도 계속 활동하는 사람이 성공하는 것입니다. 현재 주방 테이블이 여러분의 작업실일지라도 최선을 다해서 계속 그림을 그려보세요. 이 그림은 1998년 제131회 미국 수채화협회의 국제박람회에 전시되었습니다.

수도원의 노을
21" × 14"(53cm × 36cm)

이런 말이 있습니다. "저급한 품질의 쓴 맛은 저렴한 가격의 단맛보다 훨씬 더 오래 남는다." 나는 세일할 때 물건을 많이 사는 사람이지만, 좋은 품질의 물건을 구입하는 것보다 싼 물건을 교체하는 데 더 많은 돈을 쓰는 경우가 있었습니다. 여러분은 내가 가지고 있는 브랜드 중 가장 비싼 것을 살 필요는 없지만, 적어도 학생 용품이 아닌 전문가용품을 구입해야 합니다. 미술용품 판매업자에게 조언을 받으세요.

물감

물감을 고르는 것은 여러분의 취향을 알아가는 것입니다. 좋은 수채화 브랜드가 많이 있고, 각각의 색상 또한 제조사마다 다릅니다. 가장 마음에 드는 것을 찾기 위해 시도해보세요. 내가 좋아하는 물감은 여러 제조업체에서 나옵니다. 원하는 물감을 찾을 때 중요한 2가지를 기억하세요.

• 강도, 혼합 특성이 우수한 전문가용 등급을 사용하세요.

• 내광성 등급(시간이 지남에 따라 빛에 노출되어 색상이 바래는지 여부를 나타내는 지표)이 높은 물감을 찾으세요. 대부분의 제조업체는 튜브에 안료 등급을 표기합니다.

가장 좋아하는 물감

내가 가장 많이 사용하는 수채화 브랜드는 그룸바Grumbacher, 윈저&뉴튼Winsor&Newton 및 칩 조의 아메리칸 저니Cheap Joe's American Journey이다. 다니엘 스미스에서는 투명 옥사이드 레드(나의 필수품!!)를 제조한다. 그리고 렘브란트Rembrandt도 내가 좋아하는 투명 옥사이드 옐로우Transparent Oxide Yellow를 제조한다. 구하기 힘들다면 각각 번트시에나Burnt Sienna와 로 시에나Raw Sienna를 대신 사용하면 된다. 본인의 취향을 알아보기 위해 실험할 때 미술용품 업체에 추천을 받아보는 것도 좋다.

붓

다시 한번 이야기하지만, 좋은 붓을 사는 데 돈을 아끼지 마세요. 그러지 않으면

붓 고르기

세밀한 작업을 할 때는 로우 코넬Loew-Cornell의 천연모로 만든 둥근 붓을 선호한다. 8호 붓은 섬세한 부분을 표현할 수 있어 얼굴 묘사에 적당하다. 또한 로열&랭니켈Royal&Langnickel의 합성모 붓 세트도 가지고 있는데, 탄력성과 내구성이 좋다. 나는 이 붓을 특정 부분의 색을 들어내는 데 많이 사용한다. 배경과 넓은 부분을 칠하기 위해 레칸Rekab 시리즈320S 카잔 스쿼럴 몹Kazan Squirrel Mops*도 사용한다. 이 붓은 매우 다양한 채색이 가능하며, 수분감이 많은 칠을 할 때나 색상을 혼합할 때 필요한 만큼의 많은 물을 머금을 수 있다. 또한 디테일한 선 작업도 잘 된다.

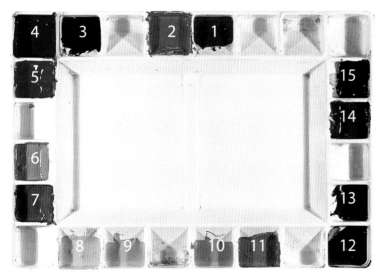

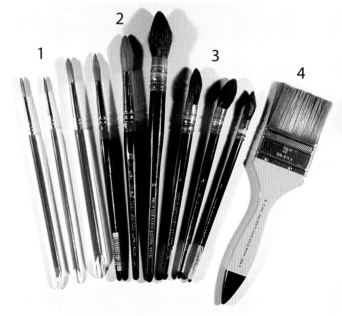

가장 좋아하는 색상들

내 팔레트에 있는 15가지 색상 중 빼놓을 수 없는 6가지 색상이 있습니다. 바로 울트라마린 블루Ultramarine Blue, 맹거니즈 블루Manganese Blue, 카드뮴 레드 미디엄Cadmium Red Medium, 알리자린 크림슨Alizarin Crimson, 투명 옥사이드 레드Transparent Oxide Red (또는 번트시에나Burnt Sienna), 옐로우 오커Yellow Ochre입니다. 이 색상들은 원색의 고명도와 저명도(밝음과 어둠)의 버전을 제공합니다. 실제로 이 색상만을 가지고 그림을 그릴 수 있습니다. 인물을 그릴 때 피부색 혼합에 사용하기 위한 내 팔레트에는 차가운 색상(파란 기운의 색상)보다 따뜻한 색상(노란기운의 색상)이 더 많습니다.

1 맹거니즈 블루Manganese Blue 2 울트라마린 블루Ultramarine Blue 3 윈저 바이올렛 Winsor Violet 4 퍼머넌트 알리자린 크림슨Permanent Alizarin Crimson 5 카드뮴 레드 미디엄Cadmium Red Medium 6 카드뮴 오렌지Cadmium Orange 7 퀴나크리논 골드 Quinacridone Gold 8 오레올린Aureolin 9 뉴 갬보지New Gamboge 10 옐로우 오커Yellow Ochre 11 로 시에나Raw Sienna 12 투명 옥사이드 옐로우Transparent Oxide Yellow 13 투명 옥사이드 레드 (또는 번트시에나)Transparent Oxide Red(or Burnt Sienna) 14 번트 엄버Burnt Umber 15 샙 그린Sap Green

나의 붓

1 둥근 합성모 2 둥근 천연모 3 다람쥐털 붓 4 넓은 평붓

* 러시아 카잔(産) 다람쥐털로 만든 둥근 빗자루 모양의 붓.

화구 구성

인체 공학적으로 정돈된 스튜디오에서 창의력이 발휘됩니다. 체계적으로 정리하면 자유롭게 작업을 하고 도구에 쉽게 접근할 수 있습니다. 잘 계획된 창작 공간은 그 무엇보다 여러분의 예술정신을 충족시켜줄 것입니다.

1 물감이 마르지 않도록 혼합 공간과 뚜껑이 분리된 플라스틱 팔레트 2 물통 2개: 붓을 헹굴 용도 1개, 다시 물 칠하기 위해 깨끗한 물을 담는 용도 1개 3 붓에 물의 양을 조절하기 위한 젖은 스펀지 4 붓의 물기를 닦아내고, 얼룩을 지우는 종이 타월 5 물감을 적시고 채색에 질감을 더할 스프레이 병 6 화판을 비스듬히 유지하기 위한 테이블용 이젤 7 큰 사이즈의 수채화 용지를 놓을 수 있도록 조절가능한 제도용 테이블 8 높이 조절이 가능한 사무용 의자 9 조명등 10 바퀴달린 작은 테이블(왼손잡이기 때문에 의자의 왼쪽에 있음) 11 미술용품을 정리하기 위한 붉은 나무 상자 12 진행 중인 작업을 분석하는 데 도움 되는 연습용 매트 보드 13 자르기 위한 작은 L자형 매트 14 스프레이 병과 증류수(물감에 곰팡이 방지)

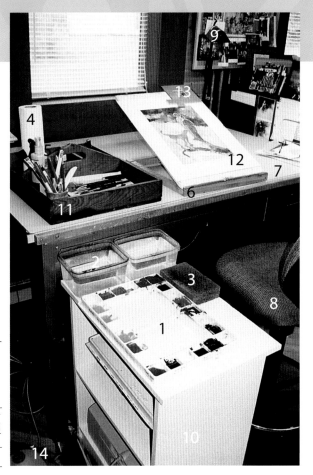

장기적으로 봤을 때 손해일 수 있습니다. 가장 비싼 세트를 구입하지 않아도 되지만, 인물을 그리기에 수월한 붓이 필요합니다. 저렴하지만 성능이 우수한 합성모 붓도 있습니다. 나는 납작한 붓보다는 둥근 붓을 주로 사용하는데, 둥근 붓은 넓은 부분을 칠할 때 많은 양의 물을 머금을 수 있고, 섬세한 부분의 디테일한 작업도 할 수 있습니다.

종이

종이는 수채화 용품에서 가장 중요한 것 중 하나입니다. 물감은 종이의 종류에 따라 다르게 반응합니다. 종이를 선택할 때

도움이 되는 몇 가지 기본 사항입니다.

- **중목**은 표면이 상당히 거칠어, 윤곽이 고르지 못한 선과 채색이 멋지게 표현됩니다. 물감을 잘 흡수하고 빛을 아름답게 반사하므로 색상이 밝게 유지됩니다. 비색이고 잘 펴지 않으면 둥글게 말립니다.

- **세목**은 중목보다 부드럽지만 여전히 약간의 요철이 있습니다. 물감은 종이 표면에 잘 안착되고, 중목보다 더 밀착되며, 쉽게 닦아낼 수 있습니다.

- **합성지**는 아주 하얀색이며 완전히 평평합니다. 표면에서 물감을 충분히 닦아낼 수 있어서 채색을 무한정으로 다시 할 수 있습니다. 물감을 전혀 흡수하지 않아 매끄러운 플라스틱처럼 느껴집니다.

- **브리스톨 보드**는 표면이 매우 매끄럽습니다. 가장 큰 특징은 물감을 닦아내어 용지를 거의 흰색으로 되돌릴 수 있어 재작업이 수월하다는 것입니다.

기타 용품

- 4B 및 6B 연필
- 미술책용 책꽂이
- 게시판
- 종이와 매트 보드를 똑바로 보관할 수 있는 칸막이가 있는 캐비닛

- 디지털 사진용 컴퓨터
- 파일 캐비닛
- 빠른 건조를 위한 헤어드라이어
- 지우개
- 마스킹 테이프
- 앞치마
- 그림판–다양한 크기의 메이소나이트 Masonite사 및 게이터 Gator사의 그림판
- 디지털 스틸 사진 인쇄용 프린터
- 테이프 또는 DVD에서 작품 시연을 볼 수 있는 소형 TV/비디오 콤보
- 스테레오 및 좋아하는 CD
- 슬라이드를 이용해 그림을 그리고 검토할 수 있는 작은 슬라이드 뷰어
- 가위
- 명암 단계표

가장 좋아하는 종이

종이는 물감이 반응하는 데 큰 영향을 주기 때문에 미술용품을 선택할 때 가장 중요한 고려사항 중 하나다. 나는 140-lb를 좋아한다(300gsm). 라나아쿠아렐Lanaquarelle사의 세목은 아름다운 색감을 위한 흡수성과 물감에 대한 저항성 사이의 균형이 잘 잡혀서, 좋은 리프팅과 재작업 가능성이 뛰어난 중성 수채화 용지이다. 보드에 테이프로 단단히 고정시키면 평평하게 건조되어, 종이를 늘릴 필요가 없어 시간이 절약된다. 이것은 300-lb보다 저렴하다(640gsm). 미술용품 업체에 추천을 받아보는 것이 좋다.

차량용 키트 만들기

실내용 화구가 이미 준비되었다면, 차에 실어야 할 것들도 살펴봅시다. 수채화 실력을 향상시키고 싶다면, 매주 바깥에 나가 모델을 선정해 그림을 그리는 데 시간을 보내세요. 나의 최고의 작품들은 스튜디오―극복해야 할 날씨 요소도, 호기심 많은 구경꾼도, 햇빛을 피할 필요도, 움직이는 피사체도 없는 곳―에서 만들어지곤 하지만 현장회화는 충분히 도전할 가치가 있습니다.

6장에서는 일상 속에서 그림 그리기의 장점을 더 많이 배울 것입니다. 지금은 언제 어디서나 그림을 그리기 위해 준비해야 합니다.

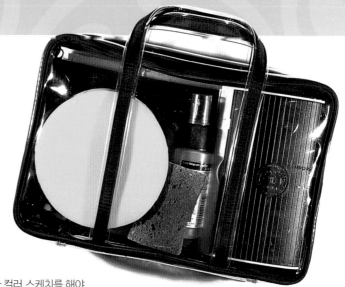

차량용 키트 만드는 방법

차량용 키트에는 차를 세우고 그리는 데 필요한 모든 것이 들어 있어야 하며, 현장에 서빠르게 연필 스케치나 컬러 스케치를 해야 합니다. 키트는 휴대하기 편리하게 작고 간결하게 만들어 시트 아래에 놓아두세요. 내용물은 방수처리가 되어 있고 모든 것을 정리하는 데 도움이 되는 작은 주머니가 있는 플라스틱 화장품 가방에 완벽히 들어갑니다. 키트 안에 맞지 않는 유일한 것은 큰 물병뿐입니다. 물병은 차 안에 따로 두어야 하며, 어찌되었든 비상용으로 하나쯤 가지고 있는 것이 좋습니다.

키트 안에 있는 것

휴대용 윈저&뉴튼Winser&Newton사의
야외용 고체물감(전문가용)

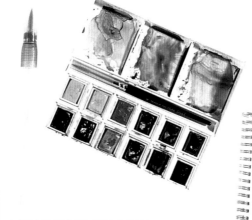

140-lb의 작은 수채화
패드(300gsm)

작은
스케치북

간편한 수납을
위한 분리형 붓

손잡이 안에 물이 들어 있어서,
붓털로 물을 짜내어 물감을 축이는 붓

6B 연필, 연필깎이,
지우개

접이식 물통

작은
스프레이 통

접는 종이 타월

14

참고 사진 사용하기

사진을 사용하여 그리는 것에 대한 논쟁은 걱정하지 마세요. 최고의 작품을 만드는 데 도움이 되는 것은 무엇이든 할 가치가 있습니다.

좋은 사진을 얻으려면 그림을 그리는 것만큼의 창의력이 필요합니다. 사진을 찍는 것은 그림의 첫 단계입니다. 이 과정의 핵심은 좋은 구도를 만들 주제를 찾아낼 수 있는 것입니다.

이때 가장 중요한 것은 본인이 직접 찍은 사진만을 사용하는 것입니다. 사진을 촬영할 당시, 그 피사체에 대한 감정적 반응은 그림에 그대로 적용됩니다.

참고 사진을 정리하여 필요할 때마다 원하는 것을 찾을 수 있도록 하세요. 소중한 참고 자료를 보관할 4"×6" (10cm× 15cm) 사진 6장이 들어 있는 플라스틱 사진 시트를 찾아보세요. 그다음, 뺐다 끼웠다 할 수 있는 바인더에 주제별로 분류하세요. 바인더는 휴대가 쉽고 부피를 줄여주기 때문에 사진 보관함을 사용하는 것보다 좋습니다. 디지털 사진은 컴퓨터나 디스크에 저장할 수 있어서 필요에 따라 확대하고 인쇄할 수 있습니다.

바인더에 라벨링 시스템 만들기
장소와 장르별로 바인더에 라벨을 붙입니다.
예) 인물, 건축, 유럽, 지역의 랜드마크

사진 파일
플라스틱 사진 파일은 참고 사진을 바인더에 꽂아두기 편리합니다.

흥분되는 것을 그림으로 표현하기
이렇게 참고 사진을 캡처하면서 느끼는 흥분은 나중에 그림을 그리는 것만큼이나 신나는 일입니다. 이것이 참고 사진의 목적입니다.

나바호 루프
14" x 11"(36cm x 28cm)
캐시 워드Kathy Ward 소장, 유타주

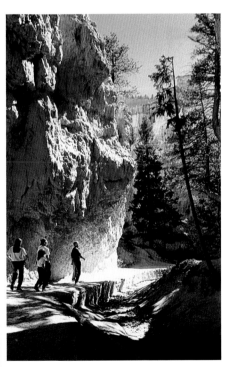

나바호 루프Navajo Loop 참고 사진
피사체가 당신의 숨을 멎게 한다면, 꼭 사진을 찍어두세요. 나는 지금도 이 암석들 위로 햇빛이 쏟아졌을 때 사암의 강렬한 색감을 생생히 기억합니다.

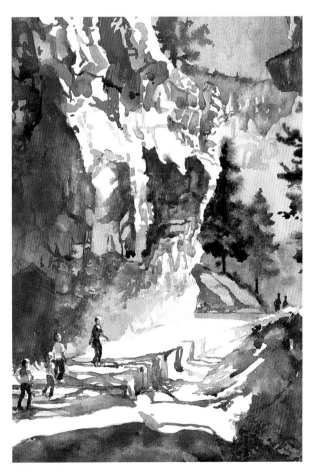

디지털 비디오카메라를 사용하여 사진을 찍은 다음, 컴퓨터에 저장하여 그림을 그릴 수도 있습니다. 스틸카메라에서 얻을 수 없는 비디오카메라의 몇 가지 주요 장점이 있습니다.

- 동영상에서 프레임 단위로 이동하여 원하는 조명으로 이미지를 고정할 수 있습니다.
- 야간이나 조명이 어두운 곳에서도 멋진 촬영을 할 수 있습니다.
- 어두운 형상을 촬영할 때, 카메라가 조명에 적응하고 이미지를 밝게 합니다.
- 많은 필름을 사용하지 않고도 원하는 피사체의 모든 뷰를 촬영할 수 있습니다.
- 이미지를 즉시 볼 수 있습니다.
- 개발비와 잘못된 사진을 버릴 필요가 없습니다.
- 컴퓨터에서 사진을 확대하거나 자를 수 있습니다.
- 썸네일 형식의 사진 저장으로, 편리하게 디자인을 볼 수 있습니다.
- 사진을 인쇄하거나 스크린 크기로 확대하여 바로 그릴 수 있습니다.
- 이미지가 덜 선명하다면, 더 표현력이 풍부한 그림을 그릴 수 있습니다.

참고용 비디오 스틸
비디오카메라의 이미지는 여전히 선명하지 않지만, 그것들은 표현적인 그림*을 그리는 데 필요한 모든 정보를 제공합니다.

디자인을 보기 위한 썸네일 사용하기
썸네일 형식을 사용하면 디테일한 것이 제거되어 명암에 초점을 맞출 수 있기 때문에 디자인의 강도를 쉽게 판단할 수 있습니다. 아래의 썸네일은 '아를의 이방인Stranger in Arles'이 되었습니다 (30페이지).

색다른 정보는 색다른 그림으로 이어진다
이 그림은 파리에서 밤에 찍은 비디오 스틸로 그림을 그렸습니다. 35mm 카메라로 찍었더라면 배경의 모든 인물들을 놓쳤을 것입니다.

밤의 산책
14" × 20"(36cm × 51cm)
레인과 하워드 미첼Elaine and Howard Michell 소장, 캘리포니아

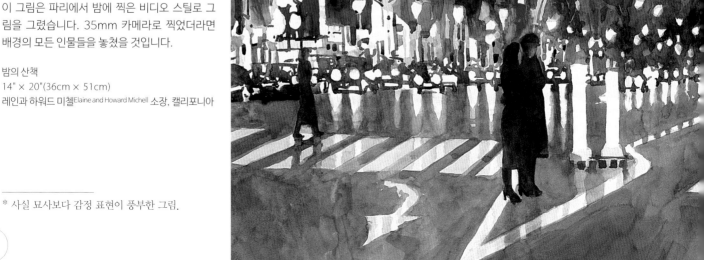

* 사실 묘사보다 감정 표현이 풍부한 그림.

1장 요약

- 현재 스튜디오의 상황이 완벽하지 않더라도 계속 그림을 그린다.
- 개인 스튜디오의 공간을 확보한다면 보다 창의적인 아티스트가 될 수 있다.
- 항상 전문가용 화구를 사용한다.
- 당장 그림을 그릴 수 있도록 간단한 키트를 차 안에 보관한다.
- 사진을 이용해 그림을 그리는 것은 괜찮다. 반드시 본인이 촬영한 사진만을 사용한다.

우리는 화구 정리와 함께 그림 그릴 시간도 정리해야 합니다. 삶과 예술 사이의 균형을 맞추는 것은 매우 중요합니다.

예술은 영적인 비유로 가득 차 있습니다. 색채는 빛을 반사하는 반면, 어둠은 빛을 흡수합니다. 하나는 돌려주는 것이고, 다른 하나는 모든 것을 자기 자신을 위해 간직하는 것입니다. 색채는 끝없는 아름다움과 입체성을 가지고 있는 반면에, 어둠은 캄캄하고 평면적입니다. 만약 여러분이 예술작업을 할 때, 중요한 사람들에게 그들이 필요할 때 시간을 내어준다면, 여러분의 작품은 더 큰 광원을 반사하여 그림에 아름다움과 입체성을 더해줄 것 입니다. 나는 반 고흐가 이렇게 말한 것이 옳다고 믿습니다. "많은 것을 사랑하는 것은 좋은 일이다. 그 안에 진정한 힘이 있기 때문이다. 누구든지 많은 것을 사랑하는 사람은 많은 일을 하고, 많은 것을 이룰 수 있으며, 사랑으로 하는 일은 잘 이루어진다."

참고 사진–프레데릭스버그^{Fredericksburg}에서 사색

참고 사진–프레데릭스버그^{Fredericksburg}에서 사색

풍부하고 강렬한 햇빛이 사물에 흠뻑 드리우는 아침이나 저녁에는 내 자신을 감정적으로 억누르기 힘듭니다. 버지니아주 프레데릭스버그에서 아름다운 저녁노을을 즐기고 있는 딸을 포착한 것도 이러한 경우였습니다.

이럴 때 나는 아티스트가 된 것이 행운이란 생각이 듭니다. 왜냐하면 아티스트들은 색과 빛의 시각적인 선물에 관심을 기울이고, 그것이 더 높은 창조적인 근원에서 나왔다는 것을 인식하기 때문입니다. 나를 위한 그림은 우리를 위해 만들어진 세상에 대한 감사와 깊은 감탄을 표현하는 방법입니다.

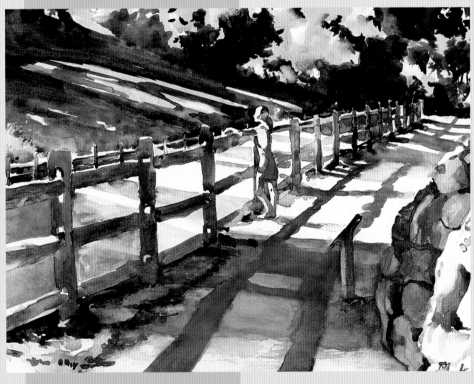

프레데릭스버그에서 사색
종이에 수채물감
11" × 14"(28cm × 36cm)

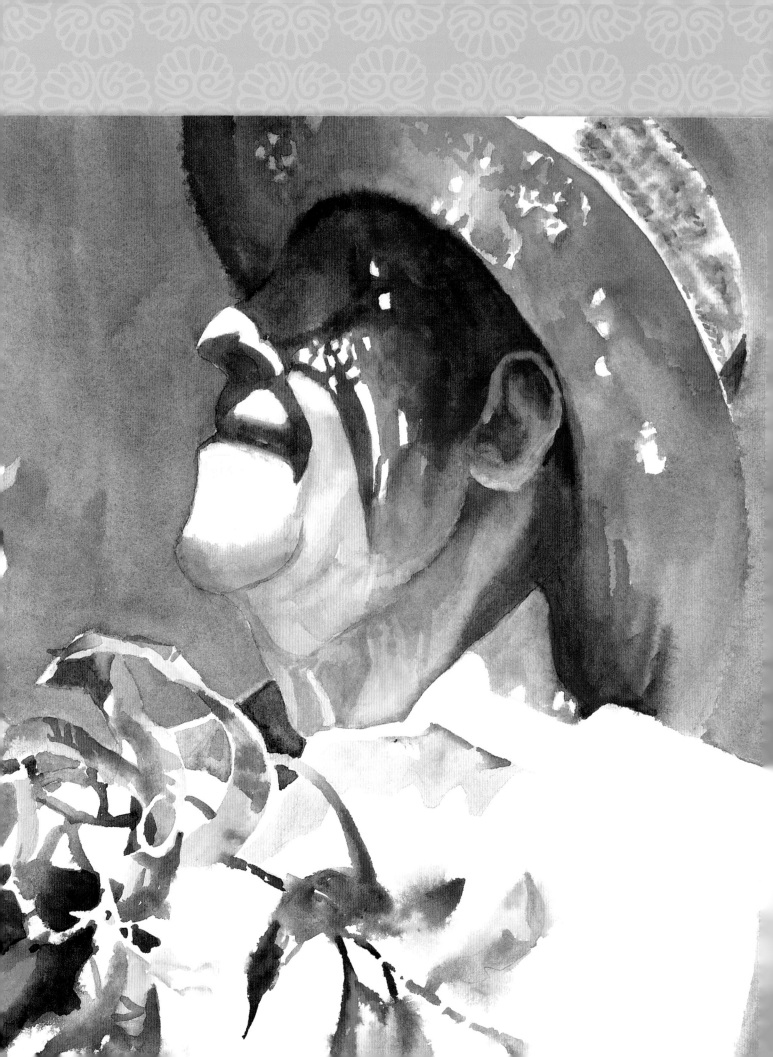

본질 포착을 위한 단순화

사실을 그리는 것과 다르게, 인상*을 그리는 데는 뛰어난 예술적 재능이 필요하다. 그것은 세부묘사를 벗어나 주제를 본질적이고 정서적이며, 감성적인 요소들로 단순화하는 뛰어난 능력이다. 평범한 아티스트들은 그저 단순화하려고만 노력한다.

—데이비드 딕슨David Dickason

"나무만 보고 숲은 보지 못한다"라는 옛말이 있습니다. 그것은 어떤 상황의 세부사항에 너무 얽매여 문제를 전체적으로 볼 수 없다는 것을 의미합니다. 결과적으로, 우리는 불완전하고 단편적인 방식으로 사물에 초점을 맞추어, 큰 그림의 더 중요한 메시지를 놓칩니다.

숲을 그릴 때 각각의 나무에 초점을 두고 시작할 수 없습니다. 그것은 일을 너무 어렵게 만들 것입니다. 대신 나무를 합치고 숲을 전체적인 형태로 처리함으로써 작업을 단순화해야 합니다. 이 원칙은 사람을 그리는 데도 적용됩니다. 만일 주제를 전체적이고 완전한 단위로 보는 것으로 시작하지 않는다면, 번잡스럽고 디테일한 숲에서 길을 잃을 것입니다.

이 장에서는 인물을 단순화하는 데 도움이 되는 방법에 대해 설명합니다. 피사체의 형태를 통일, 축소 및 결합하고, 세부적인 묘사에서 벗어나 보기에 그럴듯한 인물을 더 쉽게 표현하도록 합니다. 이것은 인상impression을 그리고, 대상의 본질을 잘 포착하게 하려고 단순화하는 것입니다. 사물을 바라보는 전혀 새로운 방식입니다. 여러분은 인물의 인상과 본질을 그리는 법을 배워서 이전보다 더 그럴듯한 그림을 그리게 될 것입니다.

아버지께서 복숭아를 따는 이 그림에서 중요한 것은 나뭇잎과 아버지의 얼굴과 모자에 나타나는 춤추는 빛의 패턴입니다. 얼굴의 이목구비에 대한 자세한 묘사는 그저 주요 아이디어와 견주었을 뿐입니다.

노동의 열매
14" × 20"(36cm × 51cm)

* 어떤 대상에 대하여 마음속에 새겨지는 느낌.

인물은 빛과 어둠의 패턴

연상은 완성된 표현보다 더 강렬할 수 있습니다. 대상을 묘사하지 않기로 한 부분을 묘사하려고 한 부분만큼 중요합니다. 초기에 세부 묘사는 건너뛰세요. 대신 추상적인 명암의 형태로 인물을 그리세요. 디테일한 표현으로 넘어가기 전에 피사체의 전반적인 본질을 파악한다면 작업은 훨씬 더 조화로울 것입니다. 인물을 그릴 때, 먼저 빛과 어둠을 추상적인 패턴으로 나누세요. 이것이 새로운 개념이라면 쉬워질 때까지 이 연습을 계속 반복하세요. 강한 빛이 피사체의 바로 위가 아닌 한쪽에서 오게 배치한다면 균형 잡힌 명암의 패턴을 얻을 수 있을 것입니다. 빛과 어둠의 양을 같게 해서는 안 됩니다. 더 작은 양의 빛을 이용해 더 큰 어둠을 만드세요.

참고 사진

패턴 인식하기

1 인물의 윤곽을 그립니다. 그리고 부드러운 연필로 빛이 없는 모든 부분에 대각선으로 음영처리하세요.

2 첫 번째 그림에 트레이싱페이퍼를 올리고, 어두운 부분의 모양만 그립니다.

3 밝은 부분의 모양만 그려보세요. 약간 중복되어 보일지 모르나, 인물의 밝고 어두운 부분을 두 개의 개별적이고 뚜렷한 추상 패턴으로 보는 데 도움이 될 것입니다.

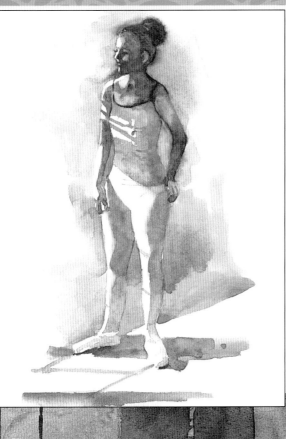

수채화로 진행하기
같은 과정을 수채화로 진행하면 아름답고 단순한 인물을 그릴 수 있습니다. 어두운 부분은 한 번에 끊어짐 없이 색칠하세요. 색칠하지 않고 종이로 남겨진 선명한 흰색 부분과 대비되어 아름답게 어울릴 것입니다.

어두운 부분을 연결하여 통일감 만들기
조카 켈시와 그녀의 친구가 무용 수업 후 휴식을 취하는 이 그림은, 추상적인 명암 패턴에 초점을 맞추어 인물의 본질을 포착한 좋은 예입니다. 전체 패턴의 통일성을 강화하기 위해 어두운 부분을 어떻게 연결했는지 주목하세요.

빛의 대화
11" × 14"(28cm × 36cm)

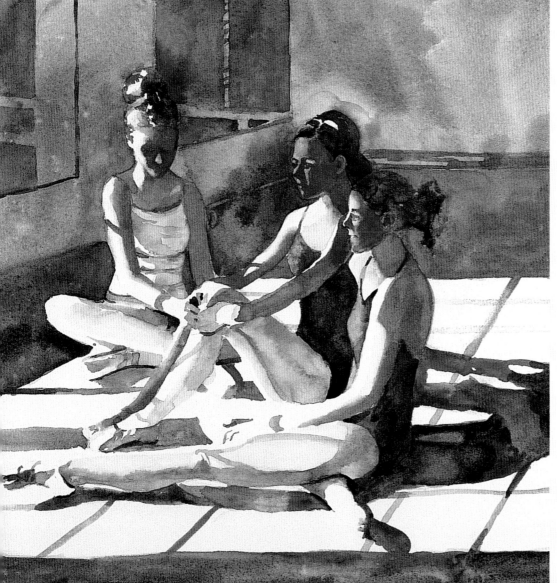

어두운 형태로 패턴 찾기

양감Mass은 볼 수 있는 것 또는 형태를 연결할 수 있는 것은 최고의 아티스트로 성장하기 위한 가장 중요한 기술 중 하나입니다. 사물에 양감을 표현하는 것은 더 작은 물체나 모양을 결합하여 더 큰 것으로 형성하는 것입니다. 그것은 작업을 더 짧고 단순화하기 위해 작은 것들을 결합하는 것과 같습니다. 양감은 피사체를 전체 연관된 형태로 보기 때문에 단순화하는 데 도움이 됩니다. 어두운 형태를 연결하는 목적은 그림을 하나로 묶을 수 있는 통일된 기초 작업을 하는 데 있습니다. 디테일한 묘사부터 시작하는 함정에 빠지는 것은, 건물의 기초를 놓기 전에 벽돌 공사를 시작하는 건축가와 같습니다. 그것은 버티지 못할 것입니다.

1 참고 사진을 찾기

측면에서 햇빛이 들어오는 인물 사진을 찾으세요.

2 디테일한 부분을 차단하기

어두운 명암 패턴을 볼 수 있도록 사진 위에 얇은 종이를 올려놓으세요.

3 양감을 위해 음영주기

어두운 영역에 음영 처리하여 하나의 큰 모양으로 연결합니다. 실제로 존재하지 않는 곳에 연결하기 위해서 어느 정도 편법을 써야 할 수도 있습니다. 이 부분은 가위를 사용해 연결된 하나의 모양으로 잘라낼 수 있어야 합니다. 이 방법은 그림을 연결할 1차 채색을 위한 눈을 훈련시킵니다.

양감은 채색으로 연결됩니다

어둡게 연결된 형태는 인물을 하나로 잡아주고, 시선이 따라갈 수 있는 매끄러운 경로를 만듭니다. 너무 많은 디테일은 눈에 거슬리는 부분이 될 것입니다.

명암 패턴을 이용해 인물을 닮게 그리기

머리의 윤곽을 따라 곡선으로 이어지는 명암 패턴은 사람의 얼굴을 익숙한 형태로 만들어줍니다. 그렇기 때문에 우리가 아는 사람을 멀리서도 알아보는 것이 가능합니다. 우리는 그들의 얼굴을 인식하기 전에 이 명암 패턴으로 알아냅니다.

참고 사진
측면의 강한 빛에 비치는 피사체를 선택하세요.

실험 1
음영 없이 얼굴의 이목구비를 그려보세요. 선만 사용해서 그리는 것이 훨씬 더 어렵다는 것을 알게 될 것입니다. 그것은 작동키가 하나뿐인 타자기를 사용하여 생각을 표현하려는 것과 같습니다.

실험 2
선으로 자세한 표현을 하지 않고, 어두운 형태의 패턴만 카피하여 얼굴을 그려보세요. 두 그림을 비교해봅시다. 아주 닮은 인물화를 얻기 위해서 디테일한 선의 묘사가 거의 필요하지 않다니 놀라운 일입니다.

음영 패턴 위에 바로 색칠하세요
인물을 그릴 때 음영이 완전한 드로잉으로 시작하여, 그 위에 바로 채색을 하는 것이 좋습니다. 연필 자국이 남긴 흔적이 흥미롭다면 질감을 위해 남겨둘 수도 있습니다. 연필 자국이 거슬린다면 그림이 마른 후에 지우면 됩니다.

단순화하기: 네거티브 페인팅

'보이지 않은' 것을 남기는 것은 단순화의 중요한 부분입니다. 그것은 보는 사람이 그 자신의 마음으로 이미지를 완성할 수 있게 함으로써 그들과의 사이에 상호작용을 만듭니다. 네거티브 페인팅은 기본적으로 주요 피사체positive space를 둘러싼 공간을 그리는 기법입니다. 이 기법은 반대로 보거나 존재하지 않는 것을 그리는 것으로 말할 수 있습니다. 나의 그림 대부분은 이 기법을 사용합니다.

참고 사진
강한 빛으로부터 비스듬히 비치는 피사체를 선택하세요.

1 음영 패턴으로 양감 표현하기
먼저 윤곽선으로 인물을 그리고, 햇빛이 비치지 않는 모든 부분을 음영 처리하세요.

2 네거티브 공간에 음영주기
인물의 배경 부분은 윤곽을 표시하지 않고 음영을 넣으세요. 이것은 까다로운 작업이지만 결과물은 놀랍습니다. 모델의 대부분을 손대지 않은 종이로 남기려면 추상적으로 생각해야만 합니다. 그림을 비교해보세요.

3 거꾸로 그리기
무엇을 그리고 있는지 논리적으로 인식하지 못하게 인물을 거꾸로 그려보세요. 완성된 그림을 똑바로 세우고 분석하세요.

상상력을 사로잡기 위해 색을 더 하세요
네거티브 공간을 채색한다면 처음에는 단지, 멋진 추상적인 디자인이 보일지라도 결국 산책하는 여성의 모습이 나타납니다. 때때로 그림에서 주는 것이 적을수록, 더 많은 사람이 그 그림으로부터 더 많은 것을 얻을 것입니다.

단순화하기: 어두운 배경에 강한 광원 사용하기

강한 햇빛이 사람들에게 직접 비춰지면, 디테일한 부분이 덮이게 됩니다. 나는 이것을 활용하는 것을 좋아합니다. 햇빛에 비춰진 부분을 하얗게 남겨두면, 화면 전반에 걸쳐 춤 추는 멋진 추상적인 모양이 만들어지고, 디테일한 표현은 거의하지 않고도 인물을 묘사할 수 있습니다. 감상자의 눈은 무의식적으로 누락된 이목구비를 채워줄 것입니다. 이러한 빛의 패턴을 표현하기 위해서는 어두운 배경이 필요합니다.

참고 사진
노르웨이 민속박물관에서 이 피사체에 관심을 갖게 된 이유는 어두운 배경 때문에 여성의 얼굴과 밝은 햇빛에 핀 꽃이 더욱 대비되었기 때문입니다. 뒤에 어두운 배경이 없었다면, 밝은 형태는 쨍하게 보이지 않았을 것입니다.

어두운 부분에 음영주기
빛이 없는 모든 부분에 음영을 주세요. 밝은 태양 아래에 이목구비가 단순해져 얼굴을 그리기가 쉽습니다. 수풀의 대부분을 흰색 모양으로 남겨두면 꽃이 있음을 나타냅니다. 꽃을 하나하나 그릴 필요는 없습니다. 이렇게 생략하고 결합하는 것은 적은 표현으로도 많은 의미를 나타내는 데 도움이 됩니다.

완성된 수채화
사진 왼쪽에서 여성의 옷소매는 파란색이지만 어두운 배경과의 대비로 더 밝게 보입니다. 나는 그것을 거의 흰색으로 남겼습니다. 사진에 충실히 하려고 애쓰지 말고, 그림의 디자인에 가장 적합한 것을 선택하세요. 여기에서는 디자인을 방해하는 세세한 부분은 결합하고 생략했습니다.

단순화하기: 역광으로 피사체에 통일감 주기

광원이 모델 뒤에서 비추는 역광은 형태를 감추어 피사체를 단순화할 수 있습니다. 빛이 뒤쪽에서 들어오면 피사체는 거의 평평한 실루엣으로 나타나 형태만 식별할 수 있습니다. 이것은 아름답게 연결된 음영 패턴을 만들어내는데, 피사체의 디테일이 너무 줄어들어 단순한 몸짓만을 표현할 수 있습니다.

얼굴이나 옷의 테두리만 잡아주는 림 조명은 매우 약하지만, 극적인 표현적 특징을 묘사할 수 있는 강력한 도구입니다. 이러한 유형의 조명을 사용하면 거의 모든 디테일이 없어지고 하이라이트를 강조하는데, 이것을 감상자가 먼저 알아주기를 바라는 것입니다.

음영 패턴으로 양감 표현하기
빛이 아닌 모든 부분에 음영 처리하여 이미지를 그려보세요. 밝은 패턴이 사람의 얼굴에 거의 없다는 것을 확인해보세요. 최소한의 정보로 얼마나 많은 감정을 전달할 수 있는지 놀랍지 않나요?

참고 사진
아들과 손녀의 이 어두운 사진에서, 빛은 그들의 뒤쪽 창문을 통해서 들어옵니다. 밝은 후광으로 둘러싸인 어두운 실루엣이 얼마나 극적인 이미지를 만들어내는지 알 수 있습니다. 인물의 디테일은 거의 하나의 어두운 형태로 흡수되었습니다.

완성된 수채화
이처럼 어두운 형태를 아주 밝게 처리하면서, 배경과 인물들이 연결되어 이어지게 합니다. 내부 디테일의 생략은 비교할 수 없는 연속성, 통합성 및 정서적 영향을 줍니다.

윤곽을 부드럽게 하거나 없애는 9가지 방법

강한 윤곽선은 눈에 정지점을 만듭니다. 그것은 시선이 멈추기를 원하는 초점 영역에서 가장 잘 사용됩니다. 그러나 그림의 모든 가장자리를 강하게 한다면, 눈이 한 번에 어디든 그리고 모든 곳을 봐야 합니다. 그림에 강한 윤곽이 많다면 답답하고, 눈에 거슬리며, 막힌 모양이 생겨 그림을 한 번에 선명하게 보지 못합니다.

이러한 외부 가장자리 중 일부를 열거나 부드럽게 한다면, 시선은 배경 안팎으로 이동하게 됩니다. 윤곽을 없애는 것은 형태를 열어 그림을 통해 시선이 부드럽게 움직일 수 있는 길을 만들기 위한 것입니다. 이렇게 하면 인물이 잘려 보이거나 붙여진 것처럼 보이지 않습니다. 인물 내부의 디테일한 부분 중 일부를 합치면 형태가 조각나거나 나뉜 모습을 피할 수 있으며, 수채화에서 추구하는 느슨하고 물맛 나는 멋진 작품을 만들 수 있습니다.

1 젖은 가장자리 두 개가 서로 번지게 하세요.

2 비슷한 명도를 서로 옆에 배치하세요.

3 물감이 젖어 있는 동안 깨끗하고 젖은 붓으로 윤곽을 부드럽게 하고, 종이 타월로 닦아내세요.

4 물감이 마르면 깨끗하고 젖은 붓으로 윤곽을 부드럽게 하고, 종이 타월로 닦아내세요. 이것은 물감이 젖어 있을 때 윤곽을 부드럽게 하는 것보다 더 많은 흔적을 남깁니다.

5 건조된 형태 주위에 깨끗한 물을 칠한 다음, 젖은 가장자리까지 색을 칠하여 물감이 젖은 부위로 번지게 하여 부드러운 후광 효과를 만듭니다. 이것은 햇빛에 비친 머리카락에 좋은 효과를 냅니다.

6 피사체를 통과하여 배경으로 물감을 당겨내고, 깨끗한 물로 바깥쪽 윤곽을 닦아내세요.

9가지 마법

윤곽을 없애는 데 자신이 있을 때까지 이 방법들을 연습하세요. 가장자리를 없애거나 부드럽게 하는 방법을 숙달하면, 화가의 목표를 향해 먼 길을 나아갈 수 있습니다!

7 물기가 있는 종이에 색칠하여 바깥쪽으로 번지게 하세요.

8 피사체가 건조 된 후 전체 영역에 매우 옅은 채색을 하여 피사체의 외부와 내부 윤곽선을 부드럽게 하세요. 아주 부드러운 붓으로 가볍게 붓질을 하세요. 그렇지 않으면 물감이 너무 닦일 수 있습니다.

9 채색이 마른 후, 젖은 붓으로 부드러운 형태로 닦아내고 종이 타월로 찍어냅니다.

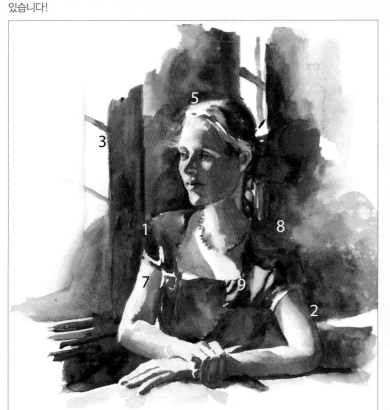

적용된 방법

이 연구에서 윤곽을 부드럽게 하거나 제거하기 위해 다양한 기법을 사용했습니다. 모델을 통하여 윤곽을 없애고 채색하면, 시선이 따라갈 수 있는 부드러운 길을 만들어 그림을 단순화하는 데 도움이 될 것입니다.

바탕 채색으로 인물과 배경을 통합하기

단순화하는 또 다른 중요한 방법은 처음에 인물과 배경을 바탕칠로 연결하여 통합하는 것입니다. 이렇게 하면 그림 전체를 부분으로 나누기 전에 하나로 묶는 데 도움이 됩니다.

바탕칠은 흰 부분을 제외한 종이 전체를 덮는 가벼운 채색입니다. 그것은 인물과 배경을 통합시켜, 두 개의 다른 그림에 속해 있는 것처럼 보이지 않게 합니다. 또한 바탕칠은 대부분의 화면을 한 번에 빠른 단계로 처리함으로써 작업을 단순화합니다.

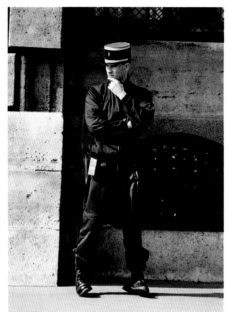

참고 사진

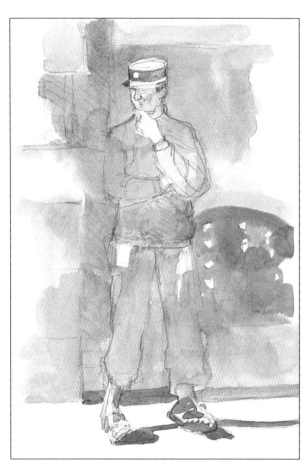

인물을 배경의 일부로 만들기
성공적인 바탕칠을 위해, 전체 영역에 대한 1차 채색은 인물을 투명한 것처럼 처리해야 합니다. 이런 식으로 인물은 단지 배경의 일부가 됩니다. 강한 빛이 있는 부분만 손대지 마세요.

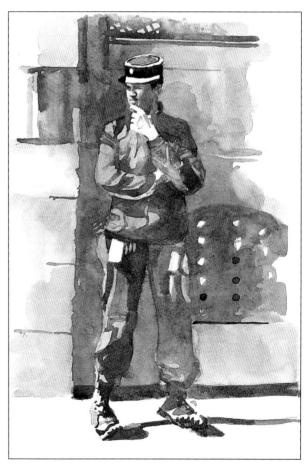

바탕칠로 인물의 윤곽을 분명하게 나타내기
1차 채색이 마르고 나면, 인물 주위를 채색하여 오려낸 듯한 모습을 피하고 윤곽을 뚜렷하게 할 수 있습니다. 바탕칠을 통해 인물과 배경은 한 층 더 통일감 있는 밝은 패턴으로 만들 수 있습니다.

2장 요약

- 묘사하지 않은 부분을 남겨두면 그림에 생기와 활력을 더해줄 것이다.
- 세부 묘사를 하기 전에 전체적인 패턴을 파악한다.
- 빛과 어두움의 추상적인 패턴을 찾아본다.
- 강렬하고 통일감 있는 그림을 위해 양감을 표현한다.
- 피사체에 밝은 빛이 닿는 곳은 세부 묘사를 하지 않는다.

나는 수년에 걸쳐 그림에서 흥미로운 역설을 발견했습니다. 디테일한 묘사 없이 추상적으로 그릴수록 가까운 거리에서는 더 사실적인 그림으로 보인다는 것입니다. 그 이유는 눈은 단지 빛과 어둠의 추상적인 형태를 기록하는 반면, 뇌는 그 정보를 받아 알아볼 수 있는 것으로 처리하기 때문이라고 생각합니다. 우리가 눈으로 보는 것처럼 추상적인 패턴을 그린다면, 보는 사람의 뇌는 그것을 사실적인 것으로 변환할 것입니다. 이것이 사고방식의 회오리라는 것을 알지만, 사실입니다!

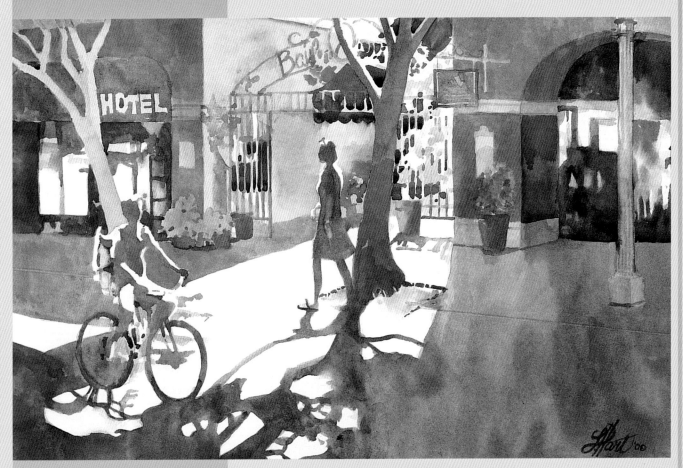

그림 전체를 위해 일부를 희생하기

캘리포니아에서 내가 가장 좋아하는 장소를 그린 이 그림에서, 그림자 모양을 하나의 덩어리로 연결하여 전체적인 통일감을 주려 하였습니다. 여성과 자전거가 어떻게 음영 패턴에 녹아들어 전체 디자인의 일부가 되는지 주목해보세요. 명확한 윤곽선이 거의 없기에 그림을 통해 시선이 부드럽게 움직일 수 있습니다. 이것은 전체를 위해 희생되는 일부의 중요성을 보여주는 전형적인 예라고 생각합니다.

발보아 호텔
14" × 20"(36cm × 51cm)

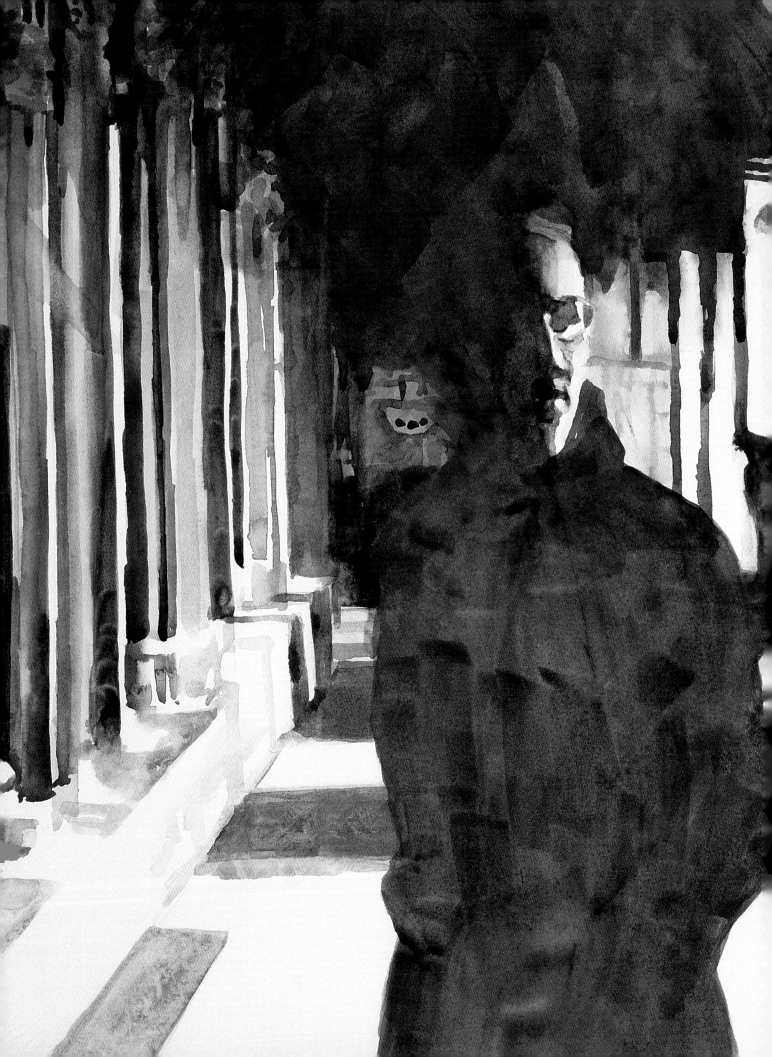

강렬한 그림으로 디자인하기

> 내 그림의 모든 구성은 표현적이다. 인물이나 사물이 차지하고 있는 장소, 그 주변의 빈 공간, 비율 등 이 모든 것은 각각 표현의 한 부분이다.
>
> —앙리 마티스Henri Matisse

내 아들들은 고등학생 때 오래된 낡은 가족용 자동차를 물려받았는데, 그 차의 명패 Buick(미국 GM사 승용차)에서 'i'가 떨어진 이후에 그들은 친구들과 그 차에 'the Buck'이라는 사랑스러운 별명을 붙여주었습니다. 어느 시점에서 그들은 그 차를 경주용 자동차로 보이려하기 위해 밝은 빨간 줄무늬와 차 앞면에 숫자를 그렸지만, 물론 그것이 차를 더 빨라지게 하지는 않았죠. 사실 뷰익은 자체 결함으로 악명이 높았습니다. 실망한 그들은 그 차를 타지 않았고 결국 녹이 슬었습니다. 또한 그들은 "벅Buck은 여기서 멈춰요 … 저기서도 … 어느 곳에서나 멈춰요"라는 적절한 묘비를 주었습니다.

디자인은 아티스트로서 우리에게 메시지를 전달하는 수단입니다. "벅The buck(책임)은 여기서 멈춰요"라는 문구는 디자인에서도 말할 수 있습니다. 그림의 형편없는 구성을 어떻게 꾸미거나 위장하려고 해도, 여기저기 그리고 모든 곳에서 무너질 수 있기 때문입니다.

이 그림의 디자인은 프랑스인을 둘러싼 신비감을 조성하는 데 도움을 줍니다. 인물에서 나오는 것처럼 보이는 강렬한 어둠은 공간 너머에서부터 흥미로움을 고조시킵니다.

이 그림은 제80회 전국 수채화협회의 전시회에 전시되었습니다.

아를Arles의 이방인
종이 위에 물감
14" × 20"(36cm × 51cm)

디자인이란?

디자인은 종이라는 한계 속에서 피사체의 전체적인 배열이나 배치를 보여주는 것입니다. 화가가 매력적인 방법으로 피사체를 보여주기 위해 그림과 함께 고안한 근본적인 구조가 바로 디자인입니다. 비록 그림을 통해서 멋진 말을 할 수 있을지라도 전달력이 약하다면 아무도 듣지 않을 것입니다. 열악한 디자인에 안주하는 것은 소리를 증폭시키는 음향 시스템을 사용하지 않고 강당에서 연설하는 것과 같습니다. 좋은 디자인은 화면 너머로 메시지를 전할 수 있습니다. 그림이 시각적으로 역동적이지 않다면, 그것은 분명히 실패할 것입니다. 피사체와 전체 디자인이 조화롭다면 작품은 더 강렬하고, 메시지는 더 크게 전달될 것입니다.

구도란 '위치하는 것'을 의미합니다. 우리가 보통 강한 구도에 대해 말할 때는 그림 전체 내용을 이야기하는 것입니다. 우리는 밝고 어두운 형상의 매력적인 배치를 언급하고 있습니다. 화면 너머에서 빛과 어둠의 패턴을 쉽게 알아볼 수 있다면 그 구도는 역동적이라고 할 수 있습니다. 현명한 선생님은 나에게 시간의 95%를 30피트* 떨어진 곳에서 볼 수 있는 요소들을 그리는 데 쓰라고 가르쳤습니다. 왜냐하면 결국 그것이 중요하기 때문입니다. 다른 말로 하면, 구도가 주제보다 더욱 중요하다는 것입니다.

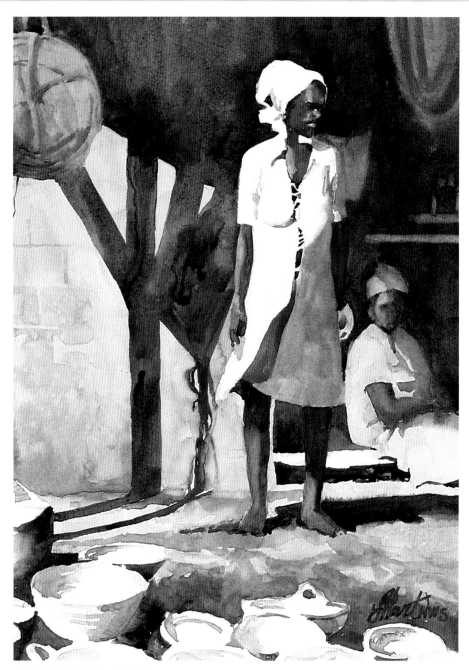

메시지를 전달하는 디자인

이 그림은 어둡고 추상적인 음영에 대비되는 하얀 옷을 입은 여성을 배치하여 강한 디자인을 만듭니다. 주인공의 조용한 힘과 결의는 그녀의 뒤에 어두운 그림자의 강한 수직선 안에서 시작되고 울려 퍼집니다. 이런 식으로, 디자인은 세밀한 표정보다 그녀의 강인한 성격을 더 잘 표현합니다.

아프리카 시장
14" × 11"(36cm × 28cm)

* 우리나라에서는 보통 '1미터 이상 물러나서 보기'라고 한다.

좋은 디자인과 구성

강한 구도는 어떻게 알 수 있을까요? 디테일에서 벗어나세요. 이전 페이지의 '30 피트 떨어진 곳에서의 가이드라인'과 연관이 있습니다. 이를 수행하는 2가지 방법이 있습니다.

썸네일 사진으로 보기

썸네일 사진의 미리보기 형식은 멀리서 본 그림과 비슷한 역할을 합니다. 이 기능은 이미지를 빛과 어둠으로 줄여, 세세한 정보의 간섭 없이 명암 패턴을 볼 수 있습니다. 컴퓨터 브라우저에서 썸네일을 보는 것은 디자인에 대한 시야를 넓히는 연습법이 될 수 있습니다. 어떤 부분이 다시 한번 더 눈길을 끄는지 알아보고, 그 이유를 스스로에게 물어보세요. 거의 대부분 빛과 어둠의 드라마틱한 대비 때문일 것입니다. 미술잡지와 신문에서 오려낸 좋은 디자인을 모아서 자주 참조할 수 있도록 하세요.

물러서거나 축소 렌즈를 사용하기

그림을 작업할 때 그림에서 한 발자국 물러나서 관찰하는 것은 시야를 그림 전체로 두게 하는 좋은 행동입니다. 만일 예전의 나의 오래된 '벽장'처럼 스튜디오 공간이 좁다면 뒤로 물러서지 못할 수도 있습니다. 공간이 제한되어 있다면 축소 렌즈를 사용해보세요. 축소 렌즈는 돋보기처럼 보이지만 정반대의 역할을 합니다. 이것은 이미지를 매우 작은 포맷으로 축소하여 마치 멀리서 이미지를 보고 있는 것처럼 볼 수 있습니다.

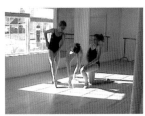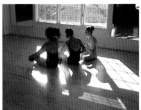

썸네일 사진 연습
이 썸네일 사진을 살펴보세요. 어떤 디자인이 매력적인가요? 왜 이러한 디자인이 더 눈에 띄나요? 이것을 생각하는 데 시간을 할애한다면, 더 나은 그림을 디자인하는 능력을 강화할 수 있을 것이라고 자신합니다.

축소 렌즈
축소 렌즈는 사진이나 그림에서 멀어질수록, 이미지가 더 작게 보입니다.

포맷을 결정하는 데 도움을 주는 뷰파인더

포맷은 종이 테두리 안에 피사체를 배치하는 것입니다. 포맷을 선택하는 것은 카메라의 뷰파인더를 통해 보는 것과 비슷합니다. 목표는 피사체를 종이 위에 미학적으로 만족스럽게 배치하는 것입니다. 배치가 미학적으로 우수한지 어떻게 알 수 있을까요? 우리가 이야기할 수 있는 '규칙'이 있지만, 나는 좀 더 직관적인 접근 방식을 선호합니다. 여러분이 배치한 것이 마음에 든다면 그렇게 진행하십시오. 자신의 판단을 믿으세요. 피사체를 한가운데가 아닌 가장 영향력이 있는 곳에 배치하세요.

피사체를 한쪽으로 멀리 밀어 넣거나 더 가깝게 확대한다면, 매우 강렬한 그림을 그릴 수 있습니다. 확대하면 네거티브 영역이나 피사체를 둘러싼 영역도 줄어듭니다. 상당수의 그림들은 너무 많은 빈 공간에 피사체를 배치하여 마치 떠다니는 '무인도'처럼 보입니다. 포맷 안의 피사체를 한쪽으로 고정하세요. 피사체가 공간을 채우고, 화면 곳곳에서 벗어나게 하세요.

강한 디자인을 개발하는 쉽고 실용적인 방법은 그림을 그리기 전에 사진을 포맷하는 것입니다. 뷰파인더가 도움이 될 수 있습니다.

뷰파인더 연습을 어느 정도 한다면 좋은 포맷은 즉시 화면에 드러납니다. 참고 사진에서 시도해보세요. 나는 가장 좋아하는 포맷을 찾으면 뷰파인더를 사진에 직접 붙이곤 합니다.

수제 뷰파인더 사용

작은 매트 보드를 두 개의 L자 모양으로 자르고, 그림 주위에 하나의 프레임을 형성하도록 배치하세요. 그림 뒤편의 네거티브 영역이 잘 보이도록 피사체 주위의 작은, 중간, 넓은 영역으로까지 L자형 프레임을 움직여 내부를 확장 및 축소합니다. 피사체가 창 테두리에 의해 잘릴 정도로 너무 가까이 확대하는 등 여러 가지 다양한 구성을 시도해보세요. 피사체를 한쪽으로 멀리 밀어내보세요. 수직 포맷 또는 수평 포맷도 시도해보세요.

미리 잘라낸 프리컷 뷰파인더 사용

나는 Joan Rothel의 기사 '좋은 주제에 집중하기Watercolor Magic'(2003년 3월)에서 이 기법을 배웠습니다. 먼저 매트 보드에 수채화 용지의 1/2 사이즈, 1/4 사이즈의 비율로 작은 창을 자릅니다. 그런 다음 그림의 크기에 따라 사진 위에 배치할 직사각형을 선택하여 포맷하세요. 사진을 뷰파인더 뒷면에 직접 테이프로 붙여 참고할 수도 있습니다. 스케치북에서 명암스케치를 할 때 그림의 적절한 균형을 유지하기 위해 직사각형의 이 틀을 사용하기도 합니다.

주제를 돋보이게 하는 5가지 구도

보다 짜임새 있는 구도를 선택하고 싶다면 표준 디자인 구조를 고려해보세요. 이것은 성공적인 기본 구조로, 수년 동안 널리 이용되었습니다. 그 위에 독창적인 대상을 배치한다면, 그림을 새롭고 흥미롭게 연출할 수 있을 것입니다.

수 세기 동안 아티스트들이 꾸준히 사용해온 신뢰할 수 있는 많은 디자인 공식이 있지만, 여기서는 내가 가장 좋아하는 5가지만을 소개할 것입니다. 그러나 공식

적인 디자인을 더 깊이 연구하고, 어떤 디자인 구조가 매력적인지 배우는 것이 좋습니다. 그것은 그림을 그리기 시작할 때 유용할 것입니다. Marie MacDonnell Roberts의 '예술가의 디자인: 숨겨진 질서의 탐색Fradema Press'(1993)과 Pat Dews의 '작가의 워크숍: 창의적인 구성&디자인North Light Books'(2003)을 찾아보세요.

십자형 구도

이 디자인은 십자가 구성에서 이름을 따온 것입니다. 피사체가 덜 두드러진 수평 형태와 두드러진 수직 형태로 교차하는 배열이거나, 그 반대 방향으로 거의 직각으로 배치됩니다. 이러한 십자형 구도는 피사체를 직사각형 안에 안전하게 고정하기 위해, 4개의 면 모두 특정 지점에서 화면을 벗어나야 이상적입니다. 때로는 피사체 그 자체가 십자구도를 형성하면서 자연스럽게 영향을 줄 것입니다. 예를 들어, 풍경에서 가까이에 있는 나무나 사람에 의해 산과 하늘의 강한 수평선이 수직으로 교차되는 것입니다.

십자형 다이
어그램,
또는 십자가,
구성

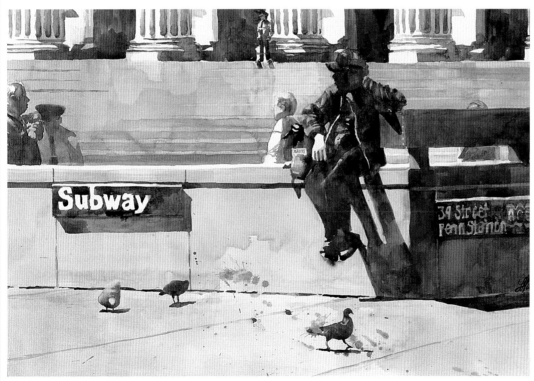

십자형 구도의 활용
주요 인물과 그의 그림자는 강한 수직적 형태를 구성하고, 그가 앉아 있는 벽과 계단이 덜 중요한 수평적인 형태로 교차합니다. 인물 바로 밑에 있는 비둘기가 화면 아래까지 강력한 수직 모양을 시각적으로 이어주는 것에 주목하세요.

경비원
14" × 20"(36cm × 51cm)

S 또는 Z 구도

이 구도의 핵심 요소는 피사체 자체 또는 이를 둘러싸거나 통과하는 네거티브 공간에 의해 만들어진 지그재그 또는 뱀 모양의 구도입니다. S 또는 Z 형태 자체의 명도는 보통 밝거나 어둡습니다. 그것은 감상자의 시선을 먼저 사로잡아 그 시선을 그림의 아래에서 위로 이끕니다. 이 구도는 작가들이 강이나 도로를 표현하는 풍경화에서 자주 사용합니다.

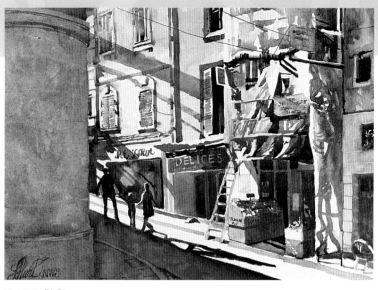

S 또는 Z 구도의 안내도

Z 구도 활용

이 예시는 프랑스의 거리입니다. 건물의 그림자와 포장도로의 밝은 부분이 Z 패턴을 만들어 감상자의 눈을 화면 맨 아래로 끌어당기고 계속해서 화면 위쪽으로 안내합니다. 이 구도에서 중요한 점은 시선이 Z 가장자리 근처에서 화면 밖으로 나가지 않도록, 측면에 시각적 정지점을 만드는 것이 포인트입니다.

프랑스 골목길
14" × 11"(36cm × 28cm)

피라미드 구도

이 단순한 구도는 피사체를 삼각형 모양으로 배열하여 그림의 아래쪽에 고정시키는, 강한 수평 베이스 위에 놓는 것을 기반으로 합니다. 피사체를 받치는 역할을 하는 이 베이스는 견고한 형태이거나 조각난 형태일 수 있습니다.

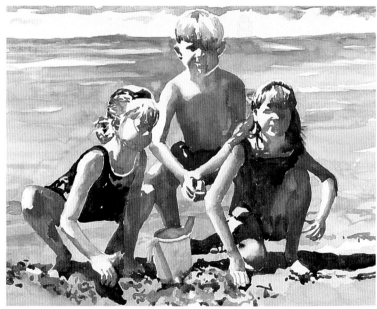

피라미드 구도의 안내도

피라미드 구도 활용

이 그림에서 세 아이와 그림자는 피라미드 구도를 형성합니다. 흩어진 모래는 부서진 형태이지만, 그림 맨 아래에서 그들을 고정시키는 베이스가 됩니다.

해변의 아이들
11" × 14"(28cm × 36cm)

공간 분할 구도

내가 가장 좋아하는 구성 방식 중 하나는 공간 분할 구도입니다. 이 구도의 특징은 배경을 피사체와 격자 형태로 배치하여 비교적 직선인 공간으로 분할하는 것입니다. 주요 이미지는 배경과 결부시키기 위해 그 뒤에 있는 하나 이상의 직사각형 모양으로 자리 잡아야 합니다.

나는 특히 사람을 그릴 때 이 구도를 사용하는 것을 좋아하는데, 배경의 단단한 직선이 사람의 유기적이고 부드러운 선을 돋보이게 하기 때문입니다.

공간 분할 구도의 안내도

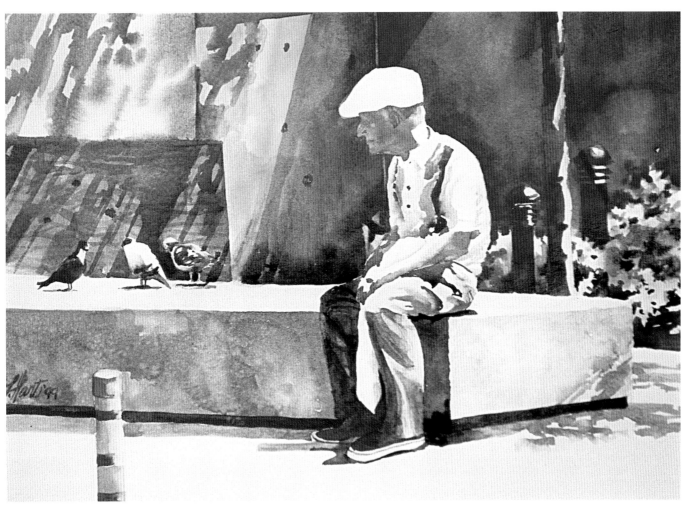

공간 분할 구도의 활용
직사각형 모양의 벤치, 합판, 오른쪽의 어두운 그림자는 그림 내의 기하학적 공간 분할을 만들어 인물의 둥근 모양을 더욱 도드라지게 나타냅니다. 배경의 공간 분할은 인물이 고립되어 있는 것처럼 보이는 지루한 공간에 변화와 흥미를 더해줍니다. 공간 분할은 이처럼 인물을 그림에 안착시킬 수 있는 기틀이 됩니다.

비둘기 관찰자
11" × 14"(28cm × 36cm)
켈리 한센Kelly Hansen 소장, 유타주

빛의 경로 구도

이 구도에서의 빛 모양 패턴은 그림에서 시선을 유도하며, 움직임과 방향을 만들어냅니다. 이 매혹적인 구도는 감상자가 그림 속을 계속 둘러보게 유도합니다. 여러분이 말하고자 하는 것 또는 초점의 포인트로 이끄는 시각적 경로를 제공하는 것은 여러분의 몫입니다. 이러한 개념은 S 혹은 Z 구성과 상당히 비슷하지만, 이 구도의 시각적 경로는 연속 도로가 아닌 디딤돌처럼 더 세분화될 수 있으며, 보통 원형으로 움직입니다. 빛은 훌륭한 작품을 만드는 데 도움이 되는 가장 효과적인 도구라 할 수 있습니다. 나는 이 구도를 자주 사용합니다.

빛 경로
구도의
안내도

빛 경로 구도의 활용

하얀 빛 모양이 이 그림의 시작점 역할을 하며, 감상자를 그림으로 초대하여 산책하게 합니다. 보는 사람의 시선은 이 하얀 모양을 따라 바위 위로 올라갔다가 그림의 나머지 부분까지 원을 그리며 움직입니다.

로마의 유적, 아를ARLES
11" × 14"(28cm × 36cm)

그림의 초점 또는 관심의 중심

강력한 '초점(관심의 중심이라고도 함)'을 만들면 감상자가 먼저 보려는 것으로 유도하여, 주제에 대해 말하고자 하는 것을 보여주는 데 도움이 됩니다. 초점은 우연히 발생하는 것이 아니라 의도적으로 설정된 것입니다. 여러분의 관심을 끌기 위해 식료품점에 진열된 제품들을 생각해보세요. 상품들은 상점 정면에 배치하거나 보통 눈높이에 있기도 하고, 밝은 색의 깃발이나 표지판으로 강조되며, 때로는 시식을 도와주는 사람도 있습니다. 이 마케팅 방법 중 일부는 그림에도 적용됩니다. 감상자가 여러분의 메시지를 알아챌 가장 좋은 방법을 신중히 생각해야 합니다.

대비 사용하기

강력한 관심의 중심을 설정하는 가장 효과적인 방법은 대비contrasts를 사용하는 것입니다. 대비가 강할수록 해당 부분에 더 많은 시선이 쏠릴 것입니다. 다음은 관심의 중심에 배치하면 그림에 상당한 박진감을 줄 대비 리스트입니다.

- 가장 밝은 빛 대비 가장 짙은 어둠
- 가장 따뜻한 색 대비 가장 차가운 색
- 한적한 영역 대비 복잡한 영역
- 평면적 공간 대비 입체적 공간
- 무채색 대비 고명도의 색
- 분산된 테두리 대비 단단한 테두리
- 추상적 묘사 영역 대비 사실적 묘사 영역
- 가장 작은 형태 대비 가장 큰 형태

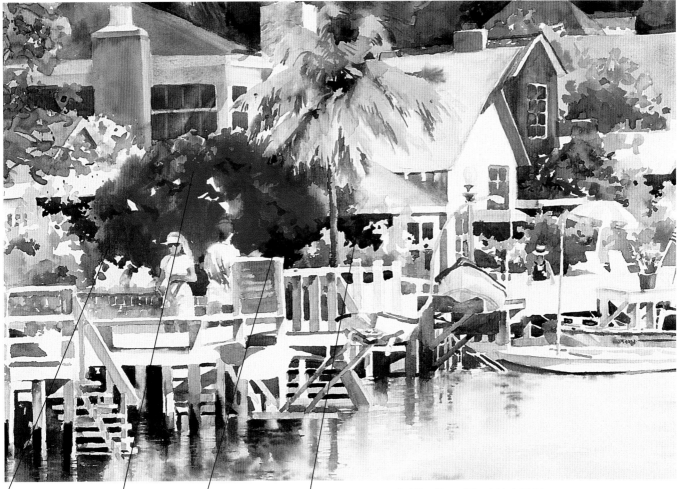

4개의 '스위트 스폿 sweet spots' 중 하나인 수풀(40페이지 참고)

무채색 대비 고명도의 색

가장 선명하고, 가장 밝은 색상 뒤의 가장 어두운 명암은 그것을 돋보이게 한다.

단단한 윤곽선과 뚜렷한 디테일이 시선을 사로잡는다.

시선을 잡는 강한 관심의 중심

대비는 초점focal point을 강조하기 위한 가장 중요한 요소 중 하나입니다. 이 그림에서 간단한 기법을 사용하여 감상자들에게 내가 먼저 보고 싶었던 것, 즉 아름다운 부겐빌레아 수풀에 관심을 갖도록 했습니다.

그랜드 운하
11" × 14"(28cm × 36cm)
헤럴드와 줄리 버핑턴Harold and Julee Buffington 소장, 유타

초점의 위치

식료품점의 비유를 다시 언급하는 것은, 제품이 진열되어 있는 곳은 그것이 얼마나 성공적으로 팔릴 것인가와 관련이 있습니다. 부동산 중개업소에서 부동산이 잘 팔리는 3가지 주요 이유로, 첫 번째는 위치, 두 번째도 위치 그리고 세 번째도 위치입니다. 그림도 마찬가지입니다. 이 직사각형에는 눈에 가장 잘 띄는 매력적인 지점이 있습니다.

기억해야 할 중요한 것은 직사각형의 중앙에 물체를 배치하는 것이 아니라, 한쪽에서 약 1/3 정도 가로지르는 방향으로 배치하는 것이 미학적으로 더 낫다는 것입니다. 쉬운 배치 방법은 '3등분의 법칙'을 사용하는 것입니다. 화면을 평행선을 이용해 가로 세로 모두 3등분으로 나눕니다. 직사각형에서 이 선들이 서로 교차하는 4개의 지점이 4개의 '스위트 스폿sweet spots'입니다. 이 지점은 초점을 배치하는 데 가장 매력적인 영역입니다.

4개의 스위트 스폿
이 일러스트는 어떤 그림에서든 4개의 스위트 스폿을 찾는 것이 얼마나 간단한지를 보여줍니다. 화면을 가로, 세로 3등분으로 나누고, 교차점을 가이드로 하여 초점을 배치합니다.

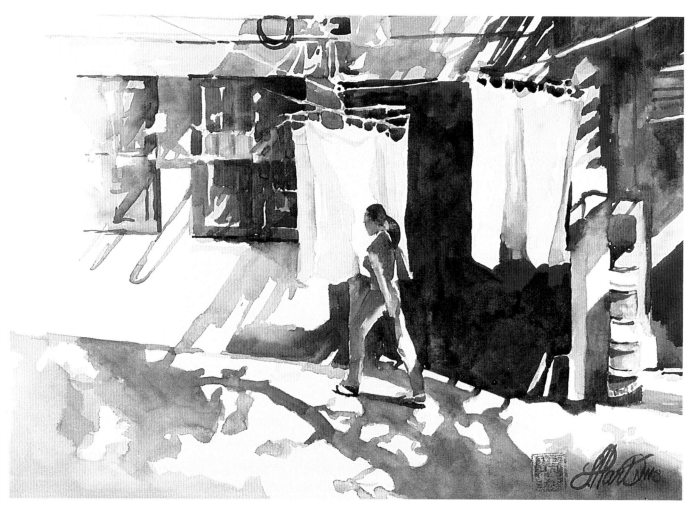

잘 배치된 초점
이 그림에서 출입구에 걸려 있는 빨래는 초점이 되며, 오른쪽 위쪽의 스위트 스폿에 있습니다. 이 위치는 가장 어두운 부분에서 가장 밝은 빛을 돋보이게 하는 곳이며, 가장 선명한 가장자리와 가장 밝은 형태가 시선을 끌기 위해 의도적으로 배치되었습니다.

중국인 세탁소
11" × 14"(28cm × 36cm)

4개 지점에 배치해보기

목표는 우리가 논의한 모든 요소들을 사용하여 여러분의 그림에 가장 최상의 구도를 만드는 것입니다. 뷰파인더를 사용한다면 다양한 방식으로 사진을 자르고, 초점을 정확한 스위트 스폿에 배치하는 데 도움이 됩니다. 이러한 도구를 사용하여 여러 가지 다른 구도를 만들 수 있습니다. 그 후 어떤 구도가 가장 마음에 드는지 결정하는 것은 여러분의 몫입니다.

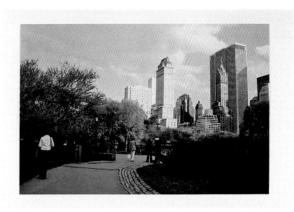

초점을 어디에 두나요?
사진을 선택한 후에는 강조할 부분을 결정하세요. 이 사진에서 나는 햇살이 비치는 건물 앞에서 단풍의 가장 밝은 곳을 보여주고 싶었습니다. 그 부분이 중심에 있기 때문에 뷰파인더를 사용하여 4개의 스위트 스폿으로 이동시키며 시도해보았습니다.

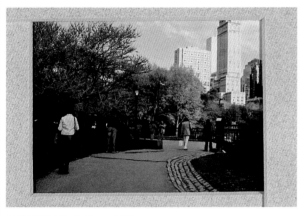

오른쪽 위의 스위트 스폿
오른쪽 위 스위트 스폿에 초점을 두면 산책로의 많은 부분을 볼 수 있어서 시선에 멋진 경로를 제시합니다.

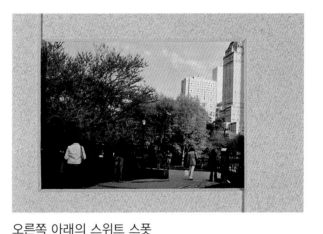

오른쪽 아래의 스위트 스폿
오른쪽 아래 부분에 밝은 단풍을 배치하면 초점 부분의 인물이 조금 더 눈에 띄는데, 이것이 내가 좋아하는 것입니다.

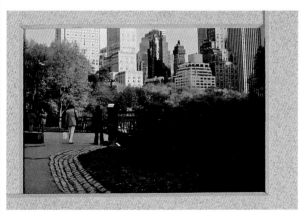

왼쪽 위의 스위트 스폿
왼쪽 위 스위트 스폿에 초점을 두는 것은, 앞쪽의 예쁜 보랏빛 나무와 산책로의 많은 부분을 잘라내는 것을 의미합니다.

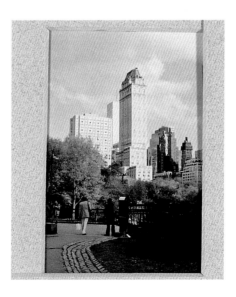

왼쪽 아래의 스위트 스폿
수직적 구성은 효과적이지 않은데, 그 이유는 높은 건물이 한가운데에 있어서 지루한 그림이 될 수 있기 때문입니다.

이 부분의 선명한 윤곽은 주의를 끌게 한다.

전경 위의 중간 명도의 그림자는 햇빛을 받는 지역의 나무와 건물을 더욱 강조한다.

수직 및 수평의 산책로는 초점이 된다.

이 영역에서 밝은색 옷을 입은 사람은 관심을 집중시키며, 시선을 끄는 데 도움이 된다.

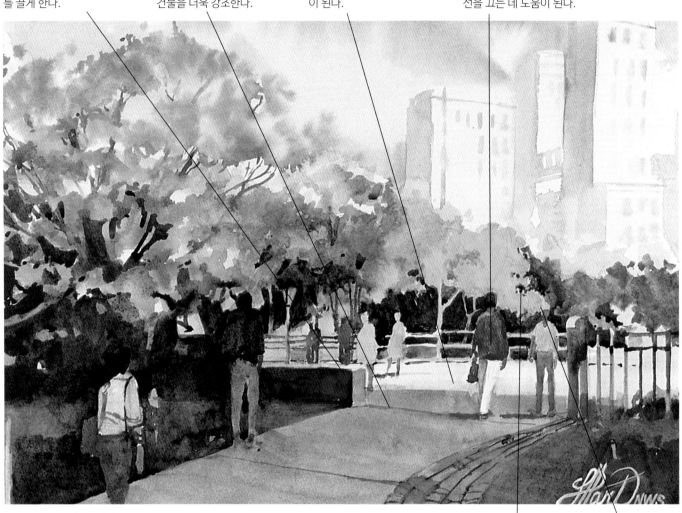

그 옆에 있는 짙은 명암은 단풍과 대비를 더 두드러지게 합니다.

단풍에서 가장 밝은 색상입니다.

선택하여 그림 그리기

이 그림은 나의 초점의 위치 선정 연습의 결과입니다. 나는 초점을 오른쪽 아래 부분에 배치하기로 했는데, 그 이유는 인물을 조금 더 가깝게(더 크게) 가져왔기 때문입니다. 그리고 그것은 시선을 초점 부분으로 직접 이끌며 밝은 산책로를 더 많이 보여줍니다. 왼쪽 아래의 모서리에 있는 인물이 그림을 위로 가리키는 화살표 역할을 하는 것도 마음에 듭니다.

센트럴파크의 일몰
11" × 14"(28cm × 36cm)

주의 사항

이 장에서 디자인에 관한 많은 규칙을 제시했지만, 그림은 엄격한 규칙 체계가 아닌 여러분과 여러분의 사고 과정에서 나온다는 것을 기억해야 한다. 예술은 무언가를 시도하는 것이다. 본인의 직관과 직감에 따라 판단을 내려야 한다. 그럴 만한 충분한 이유가 있다면, 그림의 규칙을 거스르는 것을 두려워하지 말아야 한다. 그것은 종종 훌륭한 그림이 탄생하는 이유이다.

자신의 목소리를 찾는 것에 대한 생각

3장 요약

- 디자인은 아티스트가 그림을 그리기 위해 고안한 기본적인 체계이다.
- 구성은 평면인 화면에서 형태와 명암의 전반적인 내용과 배치이다.
- 그림을 그릴 때 디테일한 묘사가 아닌 30피트 떨어진 곳에서 볼 수 있는 것에 대부분의 시간을 투자해야 한다.
- 역동적인 구도는 화면 너머에서도 쉽게 알 수 있는 명암 패턴이 있다.
- 자주 그림에서 한 발자국 물러나 전체적으로 보아야 한다.
- 기존의 디자인 구조에 독창적인 주제를 배치하면 신선한 작품을 연출할 수 있다.
- 강한 초점은 의도적으로 계획해야 한다.
- 초점을 설정하는 가장 좋은 방법은 대비를 통한 것이다.

이제 우리는 디자인이 메시지를 전달하는 데 도움이 된다는 것을 알고 있습니다. 하지만 여러분의 메시지는 무엇이며, 그것을 어떻게 찾을 수 있을까요?

우리는 그림에 좋은 내용을 담는 것이 얼마나 중요한지 자주 듣습니다. 하지만 어떻게 그렇게 주관적인 것을 정의할 수 있죠? 자신의 목소리를 찾는 것은 그 주제를 정확하게 표현하는 것이 아닙니다. 그 주제에 대한 여러분의 감정을 그리는 것과 관련이 있습니다. 그렇게 될 때까지 그림은 그저 학문적인 연습일 뿐입니다. 아티스트들은 감정적으로 느껴지는 것을 그려야 하며, 다른 사람이 원하는 것을 그릴 필요가 없습니다.

훌륭하고 표현력이 풍부한 작품은 개별적 관점을 통해 보편적인 감정을 표현합니다. 감상이나 향수에 의존하는 작품은 감상자들을 오래 붙잡지 못할 것입니다. 다음은 여러분의 작품에 가치 있는 내용을 담기 위해 그림을 그릴 때 생각해야 할 사항입니다.

- 자신이 누구인지, 무엇을 사랑하는지를 반영하는 주제를 찾으세요.
- 흥미로움, 신비감, 모호함을 추구하세요.
- 내면에 존경이나 경외심을 불러일으키는 주제를 다루세요.
- 바로 그 순간 자신의 감정을 담아내기 위해서 자신의 내면을 보세요.
- 위험을 감수하고 상상력을 발휘하세요.
- 주제를 사진처럼 정확하고 상세하게 묘사하는 것이 아니라 여러분의 개인적인 비전을 표현하세요.

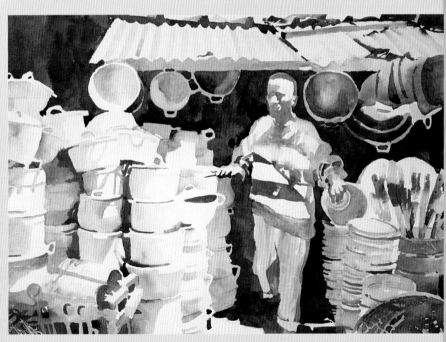

탐험으로 초대하는 좋은 디자인

반복되는 밝은 원형의 패턴은 감상자를 시계 반대 방향으로 그림 속에 초대합니다. 시선은 그림 맨 아래로 들어가 냄비 더미의 밝은 면을 따라 위쪽으로 올라서 지붕에 나란히 줄지어 걸린 냄비들에 닿을 때까지 갑니다. 이때 시야는 왼쪽으로 당겨져, 아래쪽을 향한 냄비 손잡이의 행에 의해 다시 아래쪽으로 향하게 되고, 인물로 이동한 후 다시 주위를 돕니다. 그림 속에 이와 같은 원형적인 시각의 트랙은 감상자가 그림을 계속 탐험하도록 안내합니다.

아프리카 상인
11" × 14"(28cm × 36cm)

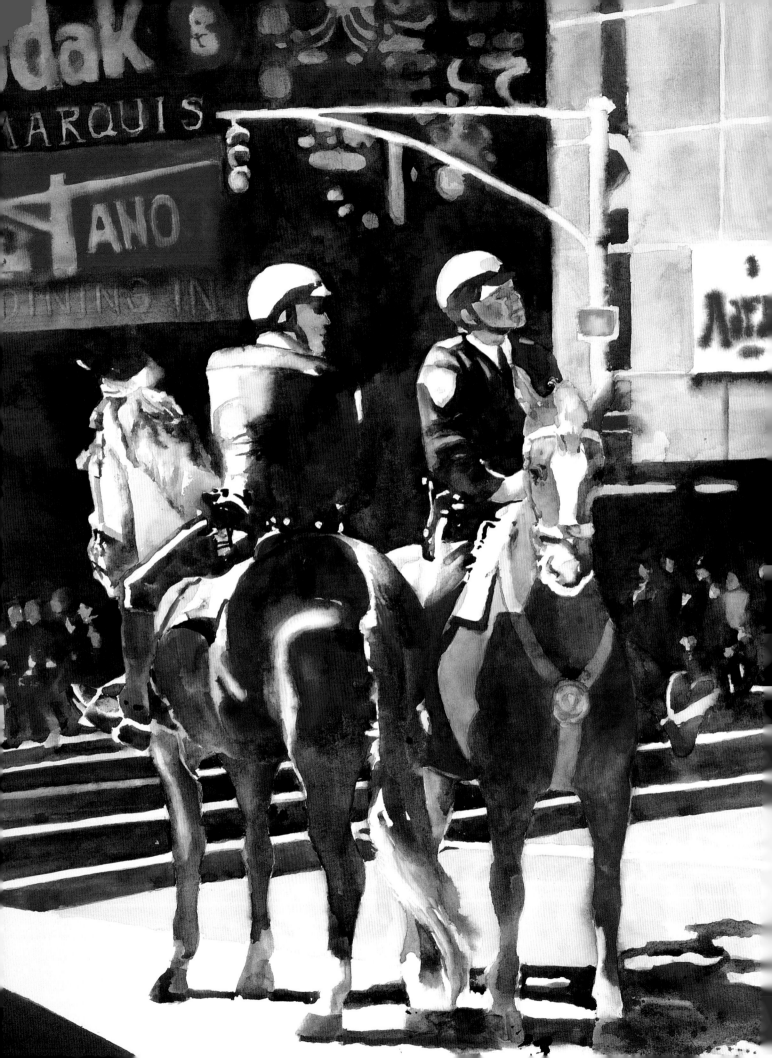

명도Value: 10가지의 올바른 방법

역사학자들은 로마제국이 멸망한 주요 원인 중 하나가 스스로 확립된 가치 체계value system를 포기했기 때문이라고 말합니다. 이 부패는 결국 내부로부터 제국의 붕괴를 초래했습니다. 가치 체계를 고수했다면, 이러한 몰락을 막을 수 있었을 것입니다. 미술에서의 '가치value'라는 용어는 밝고 어두운 색조를 나타내며, 도덕적 가치와는 상당히 다르지만 비슷한 영향을 미칩니다. 한 문명이 그 가치를 지키지 않으면 파괴될 수 있는 것처럼, 그림 완성할 때까지 뚜렷한 명도 계획을 세우지 않고 고수한다면 우리 그림도 스스로 파괴될 것입니다.

명도를 정확하게 파악하는 것은 그림을 성공적으로 그리는 데 필요한 또 다른 핵심 능력입니다. 명도는 단순히 등급이 매겨진 색조판tonal scale에 비교하여 어떤 것이 얼마나 밝고 어두운지를 나타내는 것입니다. 이것을 정확히 이해하는 데 가장 중요한 것은 색상이 아니라 명도라는 것입니다. 임의의 색으로 효과적인 그림을 그릴 수도 있지만, 잘못된 명도로 정확하게 이해할 수 있는 그림을 그릴 수는 없습니다. 연필 소묘와 목탄 렌더링은 색상이 그림에서 필수적인 요소가 아니라는 증거이기도 합니다.

이 장에서는 그림에서 정확한 명도를 분명하게 보고 설정하는 데 도움을 주는 10가지 실용적인 방법을 제시하여 더 강렬하고 지속적인 작품을 그릴 수 있게 합니다. 명도를 바르게 알고, 색상으로 정확하게 전달하는 데 능숙해지도록 스스로 훈련하는 법을 배울 것입니다.

극적인 표현을 연출하는 명도 대비
이 그림에서 어두운 명도는 맨 앞쪽 강한 햇빛을 받는 인물들의 배경이 됩니다. 말을 탄 경찰관이 어두운 명암에 대비되지 않았다면 드라마틱하게 표현되지 못했을 것입니다.

브로드웨이에서의 휴식
20" × 14"(51cm × 36cm)

10단계의 명암 단계표 사용하기

명암 단계표는 아티스트의 최고의 친구입니다. 잘못된 명도로 그리지 않으려면 이것을 영원한 동반자로 사용하세요. 10단계의 명암 범위는 흰 종이(1단계)부터 검은색(10단계)까지입니다. 이 작고 뛰어난 도구를 사용하면 다시는 부정확한 명도로 채색하지 않을 것입니다.

명도를 정확하게 계산하기

존 쿤즈Jan Kunz는 자신의 저서, 《Painting Watercolor Portraits That Glow》(North Light Books, 1998)에서 10단계 명암 단계표를 사용하여 작업할 때의 중요한 장점 중 하나를 제시합니다. 그녀는 햇빛 아래에서 물체의 그늘진 면이 빛을 받는 면보다 40% 더 어둡다고 주장합니다. 10단계로 구성된 명암 단계표에서 각 단계는 전체 값의 10%씩입니다. 따라서 10단계의 단계표를 통해 40%가 얼마나 더 어두운지 정확히 판단할 수 있습니다. 예를 들어, 만약 얼굴의 밝은 면을 2단계로 칠했다면, 40% 더 어두워졌을 때 명암 단계표상 정확히 4단계 더 어두워져 6단계의 명도를 가질 것입니다. 이것은 그늘진 면을 그릴 때 매우 실용적으로 밝기를 가늠할 수 있는 잣대입니다.

내가 찾은 유일한 차이점은 인공조명일 때 피사체의 그늘진 면이 40%보다는 더 어두울 수 있고, 광원이 둘 이상이면 그늘진 면이 전혀 없을 수도 있다는 것입니다.

10단계의 명암 단계표

명암 단계표는 대부분의 미술용품점에서 찾을 수 있습니다. 내가 사용하는 순서(1은 가장 밝고, 10은 가장 어두움)를 반영하기 위해 명암의 번호를 다시 매기긴 했

햇살 아래의 사람들
얼굴의 밝은 쪽은 거의 1단계 명암이므로, 그늘진 쪽의 명도는 40% 더 어둡거나, 5단계의 명암이 될 것입니다.

지만, 이것이 내가 가장 좋아하는 것입니다. 한쪽 면에 밝은 부분을, 다른 쪽 면에 어두운 부분을 두는 것은 2가지 기본 채색으로 그림을 그리는 데 도움이 되므로, 밝은 면에 'wash 1'로, 어두운 면에 'wash 2'로 라벨을 붙였습니다(5장에서 2가지 채색에 대해 자세히 알아볼 것입니다). 가장자리의 홈을 이용해 사진이나 피사체의 명도를 맞출 수 있습니다. 눈을 가늘게 뜨고 홈을 통해 보았을 때 뒤에 있는 피사체가 완벽하게 어우러진다면, 그 명도는 일치하는 것입니다.

내 비디오카메라의 사진 이미지는 별로 선명하지는 않지만, 표현력이 풍부한 그림을 그리는 데 필요한 정보는 충분합니다.

재료

종이:
수채화 종이

붓:
8호 둥근 붓

물감:
오레올린, 카드뮴 레드 미디엄, 맹거니즈 블루, 울트라마린 블루, 옐로우 오커

기타:
6B 연필, 미술용 지우개

자연광에 가깝게 하기 위해, 그늘진 쪽을 밝은 쪽보다 4단계 더 어둡게 칠하는 연습을 해봅니다.

간단한 연습

간단한 형태인 사과부터 시작해보세요.

1 밝은 면 칠하기
햇빛이 비치는 사과의 윤곽을 그립니다. 8호 둥근 붓을 사용하여 오레올린으로 밝게 칠합니다. 마른 후에 명암 단계표로 명도를 확인하세요. 3단계의 명암을 가질 것입니다.

2 어두운 면 칠하기
밝은 면보다 4단계 어두운 7단계의 명암을 가지게 됩니다. 맹거니즈 블루를 오레올린에 섞고 한 번 색칠한 후 말려보세요. 그것이 적당히 어두운지 명암 단계표로 확인하고, 그렇지 않다면 파란색을 더 섞으세요. 너무 어둡다면 물을 더 넣으세요. 이제 그림자를 칠하세요. 드리워진 그림자는 더 어둡기 때문에 그 혼합액에 울트라마린 블루 색상을 추가합니다.

사람에게 적용하기

간단한 나무 마네킹을 사용하여, 사람에게는 어떻게 적용되는지 알아봅니다.

1 밝은 면 칠하기
사과와 마찬가지로, 윤곽을 그리고 카드뮴 레드 미디엄과 옐로우 오우커를 8호 둥근 붓을 사용하여 칠하세요. 마른 후에 명도를 확인해보세요. 나의 것은 마른 후 2단계가 되었습니다.

2 어두운 면 칠하기
카드뮴 레드, 옐로우 오우커, 맹거니즈 블루를 섞어 6단계 명암으로 어두운 면을 채색합니다. 울트라마린 블루를 더하여 더 어두운 톤을 만든 후 그림자에 칠합니다.

모든 그림은 명도 계획이나 스케치로 시작해야 하는데, 이것은 단순히 그림에서 명암이 들어갈 무채색 척도로 매핑됩니다.

그림을 그리는 동안 이 계획을 잊어버린다면, 그림 자체를 잘못 그리게 될 수 있습니다. 명암 스케치는 다른 모든 디테일은 생략하고, 피사체의 명암 패턴의 핵심을 포착해야 합니다. 연필, 마커 또는 붓을 가지고 한 피사체에 대한 빠르고 대략적인 것을 그려야 하며, 정확하게 그리는 데에 집중해서는 안 됩니다. 명암 스케치의 가치는 색상이나 물감의 농도 또는 다른 어떤 것에도 신경 쓰지 말고 모든 관심을 명암에 집중시켜야 합니다.

참고 사진
위의 참고 사진이나 본인의 사진에서 선으로 드로잉합니다. 선으로 그린 그림을 수채화 용지로 옮기세요.

연필로 명암 스케치하기

참고 사진을 사용하여 명암 스케치를 해보세요. 4B, 6B 같은 부드러운 연필을 사용하세요. 연필심의 넓은 면을 이용하여 밝은 부분은 건드리지 않고 중간 및 어두운 명암의 형태(볼륨감)를 해칭선*을 넣어 그리세요. 이 연습은 개체의 윤곽을 그리거나 디테일을 추가하는 것을 방지할 수 있습니다. 여러분은 기본 명암 패턴만을 따라야 합니다!

밝은 부분을 지워서 명암 스케치하기

연필로 명암 스케치를 할 수 있는 또 다른 방법은, 연필의 측면으로 종이 전체를 채운 다음 지우개를 사용하여 흰 부분과 밝은 부분을 지우는 것입니다. 이 방법은 생각을 빼거나 제거하는 과정입니다. 이미 있는 것으로 시작해서 원하는 완성작이 남을 때까지 지우는 것은 조각가처럼 생각하는 것을 선호하는 나와 같은 아티스트들에게 효과적입니다.

잉크로 명암 스케치하기

잉크나 마커를 사용한다면 그림을 지우지 못하기 때문에 신속하고 꾸밈없이 그릴 수 있습니다. 빠르게 그려보세요. 망치면 다시 그리면 됩니다. 연필로 했던 것처럼 밝은 명도를 만들기 위해서 마커에 더 가벼운 필압을 줄 수 없으므로, 중간 명도를 위해 해칭선 사이에 많은 여백을 두세요.

수채화로 명암 스케치하기

울트라마린 블루와 투명 옥사이드 레드를 가장 짙은 농도로 혼합하여 완전한 검은색이나 아주 진한 회색을 만드세요. 혼합된 물감을 물에 섞어서 중간 명도로 만드세요. 이 방법은 조금 더 많은 노력을 필요로 하지만, 물감을 색상이 아니라 명암으로 보는 데 익숙해지도록 도와줄 것입니다.

* 선을 일정 간격으로 세밀하게 그어 면을 만드는 선.

아티스트는 피사체를 흑백으로 시각화하는 법을 배워야 합니다. 이를 수행하는 매우 간단한 방법은 참고 사진을 흑백으로 복사하고 명암만으로 채색하는 것입니다. 만약 여러분이 이 방법을 어느 정도 연습한다면, 색상을 무채색 톤으로 치환하는 것이 곧 제2의 천성이 될 것입니다.

색상은 주의를 산만하게 함

때때로 한 장면의 많은 색상은 명암을 정확하게 구별하지 못하게 주의를 흐트러뜨릴 수 있습니다. 어느 특정한 부분을 다양한 색상으로 나타낼 수 있지만, 오직 하나의 명암만 가질 수 있습니다.

명암은 무채색 단계에서 더 잘 보임

색의 산만함 없이 흑백으로 피사체를 보면, 밝은 단계, 중간 단계 및 어두운 단계의 명도나 톤을 식별하기가 훨씬 쉬워집니다.

4 색상을 중화하여 명암을 강조하기

색상을 모노톤으로 보는 또 다른 방법은 플라스틱 상점
에서 작은 빨간 아크릴판을 구입하여 참고 사진에 직접
올려놓고 보는 것입니다. 빨간색은 다른 모든 색을 지배
하고, 오직 명도만 눈에 전달합니다. 이 도구는 완성된
그림을 살펴봄으로써 명암 패턴을 확인하는 데도 도움
이 됩니다.

빨간 아크릴판
이 아크릴판의 두께는 1/16인치
(2mm)이며 4"×6"(10cm×
15cm)의 직사각형으로 재단되어
사진 크기에 꼭 알맞습니다. 빨
간색 비닐 필름도 효과가 있겠
지만 내구성이 떨어집니다.

빨간 아크릴판의 아랫부분 비교하기
빨간색 아크릴판으로 덮인 사진의 일부분에서 색
상의 중화 효과로 더욱 선명하게 명암을 볼 수 있
는 것에 주목하세요.

색의 중화
전체 사진 위에 아크릴판을 놓으세요. 이제 눈은
색을 전혀 인식하지 못하게 됩니다. 오직 밝고 어
두운 패턴만을 인식할 뿐입니다.

5 눈을 가늘게 뜨고 피사체 보기

여러분은 명암을 더 잘 보기 위해 가늘게 눈을 뜨고 피사체를 보라는 조언을 들었을 것입니다. 눈을 가늘게 뜨면 눈에 빛이 덜 들어오게 되고, 이것은 여러분이 눈을 완전히 뜨고 볼 수 있는 많은 명암을 제한됩니다. 눈을 가늘게 뜨면, 말 그대로 3가지 기본 명암(밝은 명도, 중간 명도 또는 어두운 명도)으로 범위를 좁히고 '아직 결정되지 않은' 명도를 3가지 범주 중 하나에 적용하도록 합니다.

눈을 가늘게 뜨고 보기

눈을 가늘게 뜨고 볼 때 어떤 것이 더 밝아 보이면 이는 밝은 명도 범위에 속하고, 더 어둡게 보이면 어두운 명도 범위에 속합니다. 비슷하게 보인다면 중간 명도 범위에 있습니다. 이 개념을 이해하려 하지 마세요. 다른 사진에서 시도해보면, 가늘게 뜨고 보는 것이 명도를 확인하는 데 얼마나 도움이 되는지 실제로 알 수 있습니다. 누군가는 여러분의 시력에 문제가 있다고 생각할 수도 있습니다. 하지만 우리가 더 나은 아티스트가 되는 데 도움이 되는 것은 무엇이든, 당황할 만한 가치가 있습니다. 그렇죠?

재료

종이:
수채화 용지

붓:
2호 몹 브러시,* 8호 둥근 붓

물감:
번트 엄버

기타:
연필, 지우개

명암에만 집중할 수 있도록 색상에 대한 생각을 완전히 제거하는 연습을 하는 것이 좋습니다. 그것이 단색화를 그리는 방법입니다. 울트라마린 블루 또는 번트 엄버와 같이 명암의 범위가 넓은 물감을 선택하세요. 노란색은 중간 명도보다 더 어두워질 수 없으므로 이 연습에서는 효과가 없습니다.

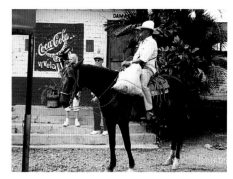

참고 사진
위의 참고 사진이나 본인의 사진에서 선으로 드로잉합니다. 이것을 수채화 용지로 옮기세요.

1 흰 부분과 밝은 부분으로 시작하기
밝은 부분에 2호 몹 브러시를 사용하여, 묽은 번트 엄버로 연하게 칠하는 것으로 시작해봅니다. 흰 부분은 남겨두고, 빠르고 가볍게 칠하세요. 완전히 건조된 후 다음을 진행하세요.

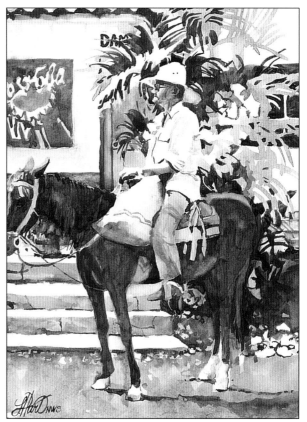

2 중간 및 어두운 부분 칠하기
8호 둥근 붓으로 더 짙은 번트 엄버를 중명도 영역에 칠하세요. 마지막에는 가장 짙은 농도의 물감액으로 작은 어둠과 디테일을 추가하세요.

* 둥근 빗자루 모양의 붓.

재료

종이:
수채화 용지

붓:
8호 둥근 붓

물감:
알리자린 크림슨, 카드뮴 레드, 맹거니즈 블루, 투명 옥사이드 레드

기타:
연필, 지우개

명암 스케치 위에 직접 채색하는 것은 명암을 색상으로 바꾸는 좋은 방법입니다. 이것은 마치 페인트—바이—넘버 페인팅*을 하는 것과 같지만, 숫자에 색상을 맞추는 대신 명도에 색을 맞추게 됩니다.

옛 거장들은 종종 목탄 위에 바로 수채화를 사용했는데, 이는 기본적으로 명암 스케치 위에 직접 채색하는 것과 같은 아이디어입니다.

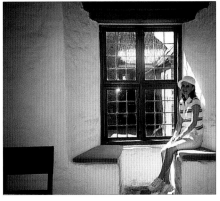

참고 사진
밝은 형태의 패턴에 집중하세요.

1 신중하게 명암 스케치하기
참고 사진이나 이 그림을 사용하여, 종합적인 명암 스케치를 하세요. 밝음, 중간, 어두움 3가지의 명암으로 기본 영역을 매핑하세요.

2 색상의 명도와 연필의 명도를 일치시키기
8호 둥근 붓을 사용해, 알리자린 크림슨, 맹거니즈 블루, 투명 옥사이드 레드의 물감액을 만드세요. 명암 스케치의 모든 중간 명도 부분을 이 3가지 색상의 중간 명도 혼합액으로 채우며, 흰색 영역은 주의하여 남기세요. 처음에는 어느 정도 연필의 저항이 있지만, 곧 물감이 스며들어 매력적인 질감을 만들어냅니다. 건조 후 어두운 부분과 일치하도록 이 3가지 색상의 어두운 혼합액을 추가합니다. 피부색은 카드뮴 레드 한 가지색만 사용하고 다른 3가지 색과 어우러지게 합니다.

* 그림의 각 부분마다 숫자가 적혀 있어서, 그 숫자에 맞는 색을 칠하여 완성하는 그림.

모든 그림에는 3가지 기본 명도인 밝음, 중간, 어두움이 포함되어 있는 것이 중요하지만, 같은 비율로 나타나서는 안 됩니다. 쉽게 말하자면, 아빠 사이즈의 명암, 엄마 사이즈의 명암, 아기 사이즈의 명암을 갖는다는 관점에서 생각해보세요.

중간 명도가 주도하기

일반적으로 중간 명도는 그림의 약 3분의 2를 차지하며 화면을 주도합니다. 중간 명도는 그림 속에서 밝음과 어두움을 함께 잡아주는 '접착제' 역할을 합니다. 그것들은 흔히 그림에서 더 크고, 덜 흥미로운 영역이며, 가장 밝은 밝음과 가장 짙은 어두움이 있어야 하는 초점을 위한 배경이 됩니다.

동등하면 지루하다

그림에서 밝음이나 어두움이 가장 큰 영역(각각 고명도 그림, 저명도 그림이라고 함)을 지배하는 경우도 있지만, 기억해야 할 중요한 점은 절대 3가지 명암이 모두 같은 양이면 안 된다는 것입니다. 그렇지 않으면 디자인이 지루해집니다. 3개의 명도 비율이 고르지 않을 때 더 흥미로운 균형을 이룰 것입니다. 53페이지의 그림에서 명도 비율을 다이어그램으로 나타냈습니다.

중간 명암(중명도)
중간 명도가 전체 영역의 2/3를 차지하면서, 밝은 명도와 어두운 명도를 함께 묶어줍니다.

어두운 명암(저명도)
어두운 명도는 중간 명도 다음으로 큰 부분을 차지합니다.

밝은 명암(고명도)
이 예시의 밝은 명암(더 쉽게 볼 수 있도록 음영 표시)은 그림에서 가장 적은 비율을 차지합니다.

9 피사체에 강한 광원 비추기

피사체를 강한 광원 아래에 두면, 뚜렷하게 밝은 면(고명도), 어두운 면(중명도), 그림자 면(저명도)이 생기므로 명암을 더 잘 볼 수 있습니다. 밝음과 어둠만으로도 2차원의 형태(높이와 너비)를 보여줄 수 있지만, 3차원의 입체감을 표현하려면 중간 명도가 필요합니다. 중간 명도는 사람의 팔이나 다리가 마치 공간에서 회전하는 것처럼 보이게 할 수 있습니다.

물체의 모든 평면의 변화 또는 방향 이동은 빛이 다른 각도로 물체에 닿기 때문에 명암의 변화를 일으킵니다. 강한 광원은 어떤 것이 빛에서 멀어지거나 빛으로 바뀔 때, 명도의 미묘한 변화를 더 쉽게 볼 수 있게 합니다.

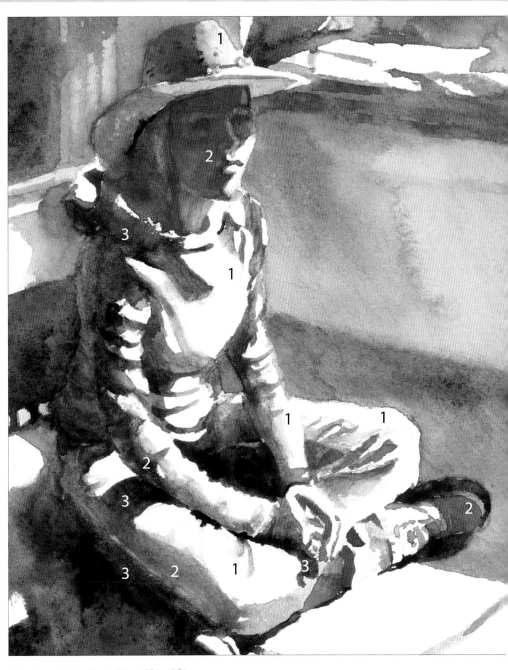

명도의 변화를 강조하는 강한 광원
강한 광원을 사용하면 3가지 뚜렷한 명도 영역인 밝은 면, 그늘진 면, 그림자 면이 만들어집니다.
1 밝은 면(고명도)은 광원이 모델에 직접 닿는 부분으로, 흰 종이 그대로 남깁니다.
2 어두운 면 또는 그늘진 형태(중명도)는 모델이 광원에서 멀어지고 명도의 변화를 보여주는 부분입니다.
3 그림자 면(저명도)은 인물 또는 인물의 일부가 빛을 차단하여 그림자로 만든 부분입니다.

수채화물감, 특히 물감의 어두운 명도는 젖은 상태일 때보다 건조되면 약 1단계 더 밝습니다. 이것이 우리가 명도를 올바로 얻지 못하는 이유입니다. 가장 중요한 규칙은 젖었을 때는 제대로 보이고, 말랐을 때는 제대로 안 보인다는 것입니다. 수채화의 명암, 특히 어두운 면은 건조할 때 나오기를 원하는 명암보다 약 1단계 더 어둡게 적용하세요.

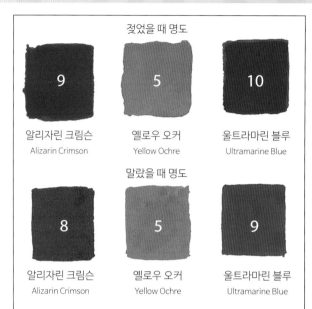

젖었을 때 명도

9	5	10
알리자린 크림슨 Alizarin Crimson	옐로우 오커 Yellow Ochre	울트라마린 블루 Ultramarine Blue

말랐을 때 명도

8	5	9
알리자린 크림슨 Alizarin Crimson	옐로우 오커 Yellow Ochre	울트라마린 블루 Ultramarine Blue

물감이 정말 더 밝게 말랐을까?

저자는 위쪽의 3개의 사각형에 울트라마린 블루, 옐로우 오커, 알리자린 크림슨을 칠하고, 젖었을 때 사진을 찍었습니다. 그런 다음 아래쪽 세 개의 사각형은 동일한 3가지 색으로 칠하고 말린 후 찍었습니다. 더 어두운 색상인 빨간색과 파란색은 1도 정도 더 밝게 말랐고, 노란색은 거의 동일했습니다.

이 저명도의 그림은 그림 속의 어둠을 마른 후 10단계의 명도로 나타내려고 더 과장해야 했습니다.

브룩의 아침식사
종이 위에 수채물감
14" × 11"(36cm × 28cm)

첫 단추를 제대로 꿰라

나의 두 형제는 건설 사업을 하는데, '첫 단추를 제대로 꿰어라'라는 슬로건을 가지고 있다. 이 조언을 따르면 비용이 많이 드는 실수를 피할 수 있다. 우리는 그림의 명암에서도 이 슬로건을 따라야 한다. 처음부터 제대로 하면 명도를 다시 조정하지 않아도 된다는 뜻인데, 그렇지 않으면 그림의 선명함을 잃게 된다. 나는 약한 명암을 강하게 하려고 여러 번 덧칠하여 많은 그림을 과하게 그렸다. 이를 방지하려면 어두운 명암을 원하는 명도보다 최소한 1단계 더 어둡게 적용해야 한다.

4장 요약

- 명암이 정확하다면 그림은 임의의 색상으로도 효과적이다.
- 10단계 명암 단계표를 사용하면 인물의 어두운 부분의 명도를 정확하게 파악할 수 있다.
- 모든 그림은 빛과 어두움의 패턴을 식별하는 명암 스케치로 시작해야 한다.
- 사물을 흑백으로 시각화하기 위해 스스로 훈련해야 한다.
- 고명도, 중명도, 저명도의 명암 비율을 다르게 하는 것이 중요하다.
- 중명도는 그림에서 밝음과 어둠을 연결하는 접착제이다.
- 깊이나 형태에 착시를 일으키려면, 3가지 명도(고명도, 중명도, 저명도)가 필요하다.
- 수채화의 명암, 특히 어두운 명암은 정확한 명도로 마르도록 1단계 정도 과하게 적용한다.

작업하기 위해 색상과 명암 중 하나를 선택해야 한다면, 명암을 선택합니다. 색상은 시각적인 자극을 더하지만, 명암만이 공간의 깊이를 만들 수 있습니다. 그림을 저녁 식사의 메인요리라고 상상해보세요. 색상은 눈을 즐겁게 하는 고명이지만, 명암은 마음에 영양을 주는 고기입니다. 색상은 눈에 먼저 띄겠지만, 결국 명암이 그림을 만듭니다.

이 그림에서 색상은 확실히 매력적인 부분이지만, 명암은 초점 영역의 형태를 또렷하게 함으로써 완성도를 높여줍니다.

휴식
14" × 11"(36cm × 28cm)

색상 혼합과 수채화 기법

> 투명한 물감과 파트너십을 가지고 작업해야 합니다.
> —마가렛 M. 마틴Margaret M. Martin

수채화물감은 다소 고집스러운 성질이 있어 작업하기에 흥미롭고 도전적인 표현 매체입니다. 때로는 마치 나름의 생각을 가진 생물처럼 보이기도 하고, 야생마처럼 보이기도 합니다. 여러분은 그것과 맞서기보다는 차라리 협력을 한다면 더 좋은 반응을 보일 것입니다. 고삐를 당기려고 하면 그 말은 저항하겠지만 약간의 여유를 두고 말 옆으로 걸어가면 말은 여러분과 함께 걸을 것입니다. 물감의 독특한 특성이 의도한 대로 할 수 있는 능력을 없애고 억누르면 그것은 말을 목장에 묶어두는 것과 같습니다. 말과 물감은 둘 다 자유롭게 달리려고 태어났습니다.

이 장에서는 표현 매체가 여러분의 친구가 될 수 있는 방법을 알려드립니다. 아름답고 맑게 색상을 혼합하는 보다 쉬운 방법과 생동감 넘치고 강렬한 인물을 그리는 데 도움이 되는 몇 가지 기본적인 수채화 기법이 있습니다.

이 그림에서, 색의 조화는 원색으로만 색상을 제한함으로써 이루어지는데, 이는 역설적이게도 무제한적인 색상 조합이 만들어집니다.

카멜 성당
14" × 11"(36cm × 28cm)

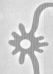

색 온도 설정

색상에 관한 적절한 질문은 오직 2가지뿐입니다. 첫 번째 '그것은 밝은가요? 어두운가요?'입니다. 이것은 명도를 파악합니다. 다른 하나는 '따뜻한가요? 차가운가요?'입니다. 이것은 온도를 결정합니다. 가장 중요하지 않은 색상 질문은 '어느 색입니까?'입니다. 명도와 온도를 알맞게 맞춘다면 고유색과는 일치시킬 필요조차 없기 때문입니다.

색의 온도란?

색상환은 따뜻한 색과 차가운 색, 두 부분으로 나눌 수 있습니다. 따뜻한 색은 전진하고, 반면 차가운 색은 후퇴합니다. 색의 온도는 그림의 선명한 부분이 앞으로 나오거나 흐릿한 부분은 배경으로 밀어낼 수 있습니다.

따뜻한 색과 차가운 색을 서로 대비하여 온도 차이를 최대한 활용하십시오. 색상은 상반될 때 더욱 강렬해집니다. 예를 들어, 빨간색은 색상환 반대편에 있는 보색인 초록색과 대비될 때 더욱 더 강렬해집니다. 색이 더 따뜻하게 보이게 하려면 더 차가운 색 옆에 나란히 두세요. 더 밝게 보이려면 무채색 옆에 사용하세요.

사람을 채색할 때 피부 톤을 얼굴의 차가운 음영과 대비하여 더 따뜻하게 보이게 할 수 있습니다. 평소에 피부색이라 생각지 않은 초록색, 파란색, 보라색뿐만 아니라 다른 임의의 색상들 또한 정확한 명도와 온도를 가지고 있다면, 피부 톤으로 사용할 수 있습니다.

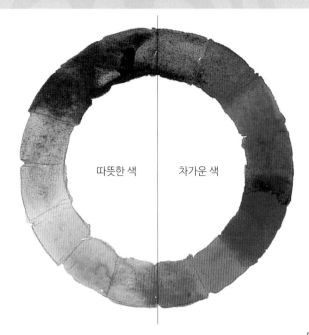

따뜻한 색 차가운 색

색상환
따뜻한 색은 노란색으로 기울고, 차가운 색은 파란색으로 기울어집니다. (태양과 물을 생각해보세요). 여러분은 각각 다른 분위기를 느낄 수 있습니다. 보색을 빠르게 찾으려면, 가까운 곳에 색상환을 두세요.

따뜻한 색상을 강화시키기 위해서 차가움을 더하세요
이 그림에서 차가운 보라색과 파란색은 보색인 주황색과 노란색의 따뜻함을 강화시킵니다.

아침 명상
14" × 11"(36cm × 28cm)

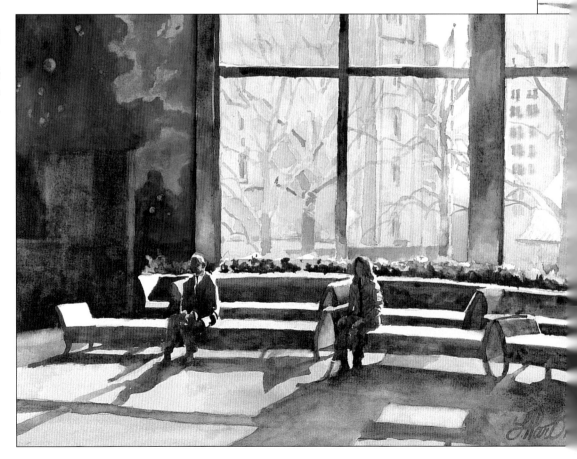

따뜻하고 차가운 색상의 대비

색상은 보색과 함께 있을 때 더 강렬해집니다. 빨간색은 홀로 있을 때보다 보색인 초록색 근처에서 더 선명하게 보입니다.

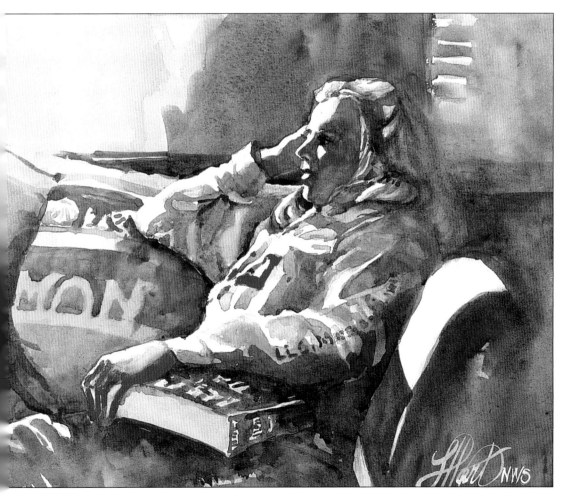

차가운 배경으로 따뜻한 피부 톤 강화

여기, 얼굴의 카드뮴 레드와 옐로우 오커는 어두운 부분에 서늘한 파란색 그리고 옷과 배경의 보라색으로 한층 따뜻해졌습니다.

브룩의 사색
11" × 14"(28cm × 36cm)

여러분은 얼굴이 파랗게 질릴 때까지 복잡한 색상 배치표를 외우려고 노력하면서 색상 이론을 공부할 수도 있고, 기본 3색으로 그림을 그리면서 색채에 대해 좀 더 '기본적'인 접근법을 취할 수도 있습니다. 기본 3색은 간단히 색의 삼원색인 빨강, 노랑, 파랑의 조합입니다.

삼원색을 사용하여 필요한 모든 색상을 만들 수 있으므로 색상을 제한하여 작업을 보다 조화롭게 할 수 있습니다. 때로는 너무 많은 색상이 그림에 방해가 될 수 있거든요.

바탕칠과 분위기를 위한 3가지 색상

기본 3색을 최대한 활용하려면, 이전 장에서 명도에 대해 배웠던 것을 떠올려보

세요. 기본 3색은 명도에 따라 다르게 보입니다. 고명도의 3색은 화려하고 밝은 명도를 만들기 위해 선택한 주요 3색의 조합입니다. 이것은 바탕칠을 하는 데 유용합니다.

주요 3색

주요 3색 – 알리자린 크림슨, 맹거니즈 블루, 갬보지 – 으로 만든 예입니다. 이런 종류의 고명도의 3색은 대부분의 나의 그림에서 바탕 채색의 기초가 됩니다.

고명도의 3색(밝은 명도)

1 알리자린 크림슨, 옐로우 오커, 맹거니즈 블루

2 알리자린 크림슨, 갬보지, 맹거니즈 블루

3 알리자린 크림슨, 로 시에나, 맹거니즈 블루

4 알리자린 크림슨, 투명 옥사이드 레드, 맹거니즈 블루

저명도의 3색(어두운 명도)

1 투명 옥사이드 레드, 로 시에나, 맹거니즈 블루

2 투명 옥사이드 레드, 옐로우 오커, 맹거니즈 블루

3 알리자린 크림슨, 투명 옥사이드 레드, 울트라마린 블루

4 투명 옥사이드 레드, 로 시에나, 울트라마린 블루

ˣ 투명 옥사이드 레드는 빨간색 또는 노란색으로도 쓰일 수 있다.

내가 가장 좋아하는 고명도 3색과 저명도 3색

저명도의 3색은 어두운 명도를 만드는 안료 농도가 짙은 주요 3색으로 구성됩니다. 색의 밝기를 약화시키거나, 톤을 낮추기 위해 하나 이상의 무채색이 포함되어 있습니다. 이것은 음영 부분과 분위기 있는 어두운 영역에 적합합니다.

색채 계획으로 분위기를 설정

고명도와 저명도의 색 구성표를 사용하는 것은 그림의 분위기를 정하는 것과 많은 관련이 있습니다. 고명도의 그림은 명도 범위가 대부분 명암 단계표의 전반부에 있습니다. 저명도의 그림은 주로 어둡거나 명암 단계표의 후반부의 명도로 구성됩니다. 다음의 시연에서는 고명도와 저명도의 3색을 모두 사용하여 인물이 들어간 그림을 완성시킬 것입니다.

고명도의 그림

이 그림에선 명도가 대체로 밝아서 화려하고 낙관적인 느낌을 줍니다.

마르세이유의 해안가를 그리는 데 사용된 고명도의 3색은 알리자린 크림슨, 맹거니즈 블루, 옐로우 오커입니다.

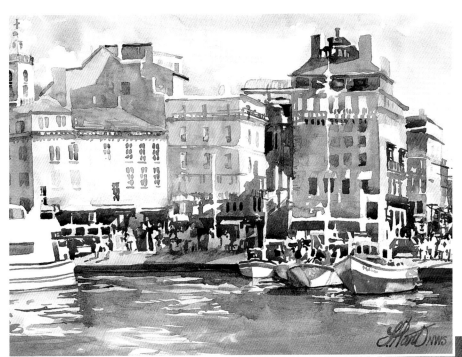

마르세이유의 해안가
11" × 14"(28cm × 36cm)
토마스와 지미 러브Thomas and Jamie Love 소장

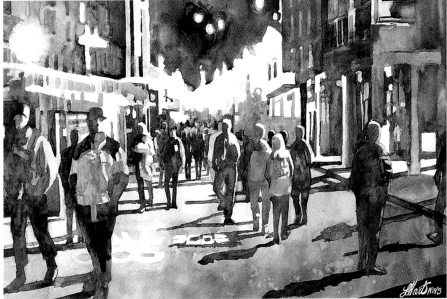

Park City의 중심가 그리는 데 사용된 저명도의 3색은 알리자린 크림슨, 울트라마린 블루, 투명 옥사이드 레드입니다.

저명도의 그림

이 그림은 낮은 명도가 주를 이루어 더욱 차분하고 가라앉은 느낌을 만들어냅니다.

Park City의 중심가
14" × 20"(36cm × 51cm)

피부 톤 3색

62페이지와 동일한 주요 3색은 피부 톤을 표현합니다. 가장 큰 차이점은 알리자린 크림슨 대신 카드뮴 레드 미디움과 같은 따뜻한 붉은색이 필요한 것입니다.

밝은 피부의 3색

1 카드뮴 레드 미디엄, 옐로우 오커, 맹거니즈 블루

2 카드뮴 레드 미디엄, 갬보지, 맹거니즈 블루

3 카드뮴 레드 미디엄, 카드뮴 오렌지, 맹거니즈 블루

4 카드뮴 레드 미디엄, 퀴나크리돈 골드, 맹거니즈 블루

어두운 피부의 3색

1 카드뮴 레드 미디엄, 투명 옥사이드 레드, 맹거니즈 블루

2 카드뮴 레드 미디엄, 로 시에나, 맹거니즈 블루

3 카드뮴 레드 미디엄, 투명 옥사이드 레드, 울트라마린 블루

4 카드뮴 레드 미디엄, 로 시에나, 울트라마린 블루

내가 가장 좋아하는 피부 톤을 위한 3가지 색

이러한 3색의 혼합은 아름답게 어우러져 빛나고 투명한 피부색을 만들어냅니다. 3색의 조합에서 모든 빨간색은 카드뮴 레드 미디엄이라는 것에 주목하세요. 이 색은 피부에 강한 온기를 주기 때문에, 피부 톤의 3색 조합에 자주 사용되는 중요한 물감입니다. 하지만 카드뮴 안료는 적은 양으로도 충분히 효과적이라는 것을 기억하세요. 나는 매우 어두운 피부색을 원할 때에는 보통 울트라마린 블루만을 사용합니다.

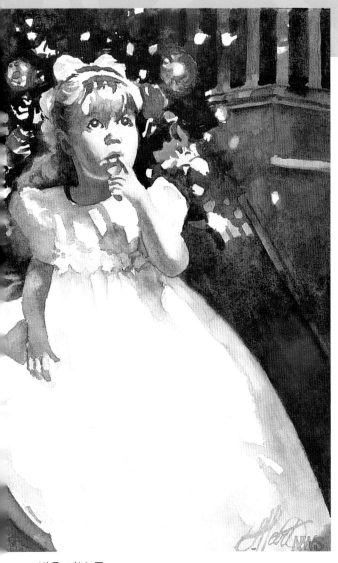

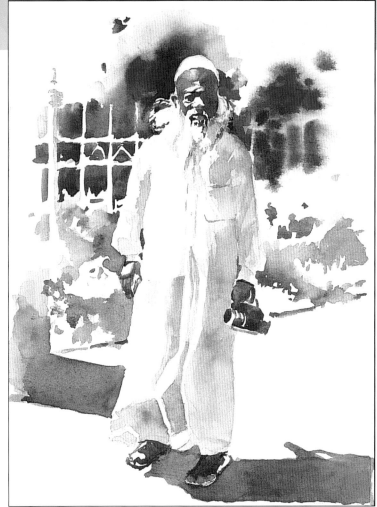

어두운 피부 톤

방글라데시에서 온 이 남성은 하얀 가운을 입고 멋스러운 안색을 뽐내며 아름다운 피사체가 되었습니다. 카드뮴 레드 미디엄, 투명 옥사이드 레드와 맹거니즈 블루를 사용하여 피부 톤을 연출하였습니다. 투명 옥사이드 레드는 어두운 피부 톤에 아름답고 빛나는 청동색을 더하는 동시에 투명하고 깨끗하게 만들어줍니다.

여행자
10" × 7"(27cm × 18cm)

밝은 피부 톤

손녀 매켄지의 그림에서 카드뮴 레드 미디엄, 옐로우 오커와 맹거니즈 블루의 피부 톤 3색 조합을 사용했습니다. 카드뮴 레드 미디엄과 옐로우 오커는 하얀 피부의 장밋빛 살결을 만들어냅니다. 맹거니즈 블루는 음영 부분이 너무 어두워지지 않도록 도와주는 밝은 고명도의 파란색입니다.

매켄지
10" × 7"(27cm × 18cm)

| 카드뮴 레드 | 옐로우 오커 | 맹거니즈 블루 | 카드뮴 레드 미디엄 | 투명 옥사이드 레드 | 맹거니즈 블루 |

밝은 피부 3색

어두운 피부 3색

수채화 채색하는 방법

세탁하는 법을 배울 때 옷을 밝은색과 어두운색으로 분리하는 것을 배웠을 겁니다. 어리석게 들리겠지만, 이것은 수채화에도 적용되는 좋은 방법입니다. 나는 이것을 수채화 채색법이라고 부릅니다. 방식은 간단합니다. 채색을 두 부분으로 구분하세요. 하나는 밝은 명암을 위한 것이고, 하나는 어두운 명암을 위한 것입니다. 밝은 부분을 먼저 채색하고, 말린 후(헤어드라이기를 사용하세요) 어두운 부분을 작업하세요. 명암 단계표의 전반부(명도 1~5)는 1차 채색의 명도가 되고, 후반부(명도 6~10)는 2차 채색의 명도가 됩니다. 그것은 46페이지에 명암 단계표 'Wash 1'과 'Wash 2'로 표시되었습니다.

팔레트에서 1차 채색 및 2차 채색의 3색 조합
이 사진은 내 팔레트에 있는 1차 채색과 2차 채색의 3색의 혼합농도를 보여줍니다. 나는 보통 명암 단계표처럼 밝은 면과 어두운 면을 가지도록 이렇게 반대편에 둡니다. 각각의 3가지 색상이 어떻게 개별적인 정체성을 유지하면서도 조금씩 섞일 수 있는지 주목해보세요.

1차 채색: 밝은 부분(명도 1~5단계)
1차 채색은 고명도의 3색(62페이지 참조)으로 구성되며, 명암 단계표의 전반부의 명도로 칠합니다. 물감의 농도는 적은 양의 물감에 많은 양의 물로, 물기가 많은 물감액으로 만듭니다. 1차 채색에는 몇 가지 장점이 있습니다. 그림에 느슨함을 주고, 화면 전체를 빠르게 칠하여 통일감을 줍니다.

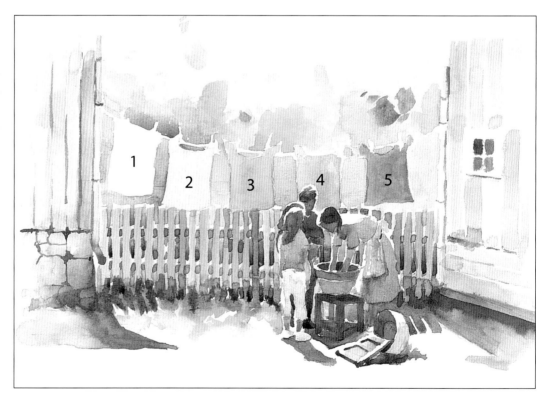

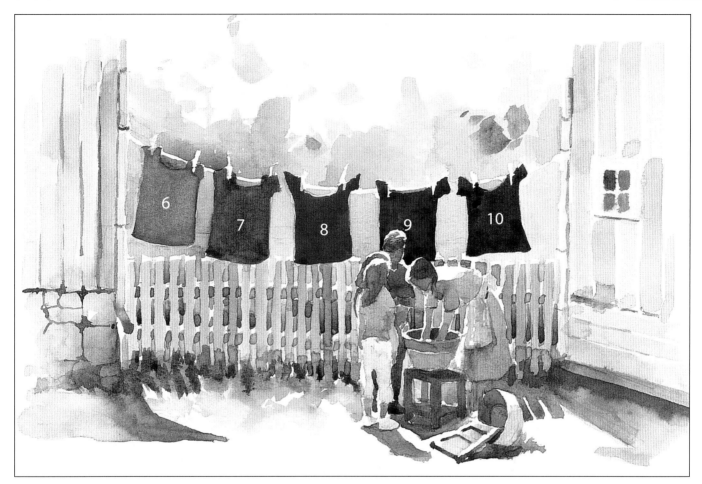

2차 채색: 어두운 부분(명도 6~10단계)

2차 채색은 저명도의 3색(62페이지 참조)으로 시작하여 명암 단계표의 후반부의 더 강하고 어두운 명암을 연출합니다. 저명도의 삼원색은 고명도의 1차 채색 색상보다 풍부하고, 차분한 느낌을 갖게 합니다. 2차 채색 단계에서, 특히 마지막 단계의 어둠을 나타낼 때 물감 농도는 많은 양의 물감에 적은 양의 물이어야 한다는 원칙을 따라야 합니다.

성공적인 채색의 열쇠는 물감의 농도이다

적절한 물감의 농도는 수채화의 투명성을 결정한다. 물감이 너무 탁하거나 짙은 농도이면, 수채화를 통해 빛을 나타낼 수 없다. 시행착오를 겪지 않고 다른 방법으로는 적절한 물감의 농도를 혼합할 수 없지만, 다음과 같은 몇 가지 규칙이 도움이 된다.

- 수채화는 물로 시작한다. 많은 양의 물과 적은 양의 물감으로 시작하여, 많은 양의 물감과 적은 양의 물로 끝이 난다.
- 물감을 깨끗하고 촉촉하게 유지한다. 팔레트에서 마른 색은 화지 위에서도 건조하고 생기 없는 색으로 나타난다.
- 스프레이 병을 손에 닿는 곳에 둔다. 공기에 노출되는 동안 물이 증발하면 물감이 거칠어지기 쉬우므로, 채색하는 도중에 물을 여러 번 뿌린다. (굳어짐을 방지하기 위해 증류수를 사용한다.)
- 뚜껑을 닫아둔다. 팔레트는 항상 뚜껑이 있는 상태로 보관한다. 물감은 젖은 상태에서 뚜껑을 덮어두고 자주 저어주기만 한다면 몇 달 동안 계속 사용할 수 있다.

수채화 채색하는 방법

재료

재료

종이:
140-lb(300gsm)의 세목

붓:
2호 몹 브러시, 8호 둥근 붓

물감:
알리자린 크림슨, 맹거니즈 블루, 투명 옥사이드 레드, 울트라마린 블루, 옐로우 오커

기타:
6B 연필, 지우개

그림에 채색을 할 차례입니다. 이 방법은 작업실에서 사진으로 그림을 그릴 때 많이 사용하며, 이 책의 거의 모든 그림에 적용됩니다. 바탕칠을 한 뒤 다음 채색까지 마르는 시간이 있기 때문에 천천히 한 겹 한 겹 쌓으며 덧칠할 수 있습니다.

이것은 사진을 보고 그리는 그림의 장점 중 하나입니다. 현장에서 그리거나 실생활의 모델에서 직접 그린 그림은 6장에서 보다 빠르고 즉흥적인 방법으로 배우게 될 것입니다.

참고 사진
드리워진 그림자와 중앙의 햇살 한가운데로 걸어가는 사람들의 모습은 이 장면을 매력적인 디자인으로 만들었습니다.

드로잉
건물, 인물 및 어두운 부분의 배치를 보여주는 가벼운 연필 스케치부터 시작합니다.

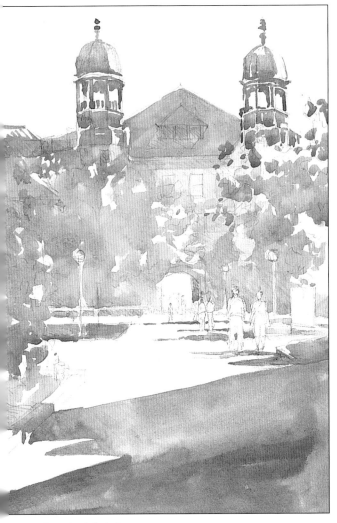

1 1차 채색하기

2호 몹 브러시로 밑그림에 알리자린 크림슨, 맹거니즈 블루, 옐로우 오커의 고명도 3색을 사용하여 채색해봅시다. 명암 단계표의 전반부의 명도로 하세요. 일반적으로 명도 3~5단계 사이에서 1차 채색을 하면, 마른 후에도 색상이 유지하기에 충분한 강도를 갖게 됩니다. 맨 위에서 시작하여 경사면을 따라 비스듬히 내려오면서 물감이 화지 위에 섞여서 조화로운 녹색, 보라색, 주황색을 얻을 수 있습니다. 흰 부분을 남기려면 그 주위를 칠하세요. 이 단계에서 많이 표현되어 보이지 않아도 걱정하지 마세요. 이 단계는 그저 평면적이고 다채로운 채색이어야 합니다. 계속 진행하기 전에 반드시 말리세요.

2 2차 채색하기

8호 둥근 붓으로 바꾸어 어두운 명암을 더해봅시다. 8호 둥근 붓으로 바꿔서 저명도의 3색인 알리자린 크림슨, 투명 옥사이드 레드, 울트라마린 블루를 사용하여 1차 채색된 피사체 영역을 다시 적시고, 어두운 명암(명암 단계표의 후반부)을 더 칠합니다. 가까운데 사람들은 3색의 물감액을 더 밝게 섞어 먼저 색칠하세요. 그런 다음 그늘진 영역의 멀리 있는 사람들은 더 어두운 혼합액을 사용하세요. 가장 짙은 어둠과 디테일은 마지막에 색칠하세요. 이 2차 채색 단계는 1차 채색 주위에 군데군데 흩어졌기 때문에 한번에 연결하여 채색할 수는 없지만, 모두 동일한 저명도의 3색으로 칠해졌습니다. 이 시점에서 재미있어집니다. 왜냐하면 평면인 그림에서 건물 뒤쪽에는 공간이 만들어지고, 앞쪽으로 사물이 나오면서 초점이 선명해지기 때문입니다.

색상을 선택하는 핵심

가장 매력적이지 못한 물감 선택은 사진이나 피사체의 고유색과 똑같이 하는 것입니다. 피사체에 대한 여러분의 감정적 반응과 매치되는 색상을 만들어보세요. 이것은 임의의 또는 직관적인 색상을 사용하는 것의 의미일 수 있습니다. 여러분이 말하고자 하는 것을 표현할 색상 조합을 찾아보세요.

색상이 표현적이고 투명한 색으로 채

워지도록 할 수 있는 2가지 방법이 있습니다. 그래뉼레이션Granulation 기법을 이용하여 팔레트 대신 화지 위에서 물감을 섞어보세요.

그래뉼레이션은 물과 중력으로 인해 물감이 스스로 종이에서 미묘하게 합쳐지고 혼합되는 것입니다. 그림판을 너무 가파르지도 평평하지도 않은 경사면에 놓으세요. 물을 충분히 사용하여 물감에

물이 많아 잘 흐르도록 하세요. 뜨거운 표면 위의 버터처럼 말입니다.

물감을 팔레트 대신 용지 위에서 섞으면, 색이 선명하고 밝게 유지되며 탁해지는 것을 피할 수 있습니다. 컬러 조색을 팔레트에서 할 수는 있지만, 탁한 색상을 원하지 않는다면 그 방법은 피하세요.

평평한 표면은 물감을 가둡니다
평평한 표면에서 물감을 칠하면 색상들이 전혀 어우러지거나 움직일 수 없어 색이 분리된 상태로 있습니다. 이 색에는 아무런 문제가 없지만, 표현력이 떨어지며 탁하고 건조해 보입니다.

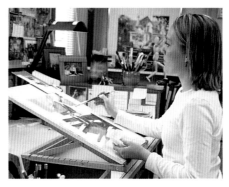

비스듬한 그림판은 그래뉼레이션을 가능하게 합니다
물과 중력이 작동하도록 그림판을 30~35° 기울이세요.

물과 중력이 서로 작용하게 하세요
물과 중력이 물감을 혼합하도록 두면 서서히 색상의 변화가 생깁니다. 이 사각형을 칠하기 위해 빨간색, 노란색, 파란색만을 사용했지만, 그래뉼레이션으로 다양한 색이 만들어졌습니다.

팔레트에서 잘 어우러진 물감
팔레트에서 색의 조합은 이렇게 보여야 합니다. 그들끼리 조금씩 어울리도록 내버려두되 각각의 정체성을 유지하도록 하세요.

팔레트에서 물감을 혼합하면 생기를 잃습니다
예상대로 팔레트에서 삼원색을 혼합하면 탁하고 생기가 없는 색조가 됩니다.

화지 위에서 물감을 섞으면 놀라운 결과를 얻습니다
동일한 3가지 색상을 사용하여 화지 위에서 혼합하면 훨씬 다른 결과를 얻을 수 있습니다. 이처럼 개성이 뚜렷한 색상은 다시 만들거나 구입할 수 없습니다. 컬러믹싱에 대해 생각할 때 이 이미지를 마음에 새겨두세요.

풀다운 기법

재료

종이:
140-lb(300gsm)의 세목

붓:
8호 둥근 붓

물감:
카드뮴 레드 미디엄, 투명 옥사이드 레드, 울트라마린블루

기타:
6B 연필, 지우개

풀다운pull-down 기법은 인물을 그릴 때 수채화 채색법 이외에도 그래뉼레이션을 이용하는 주요 기법 중 하나입니다. 이것은 '풀링 더 비드pulling the bead'라고 부르기도 합니다. 비드bead는 경사진 그림판에서 채색할 때 완성된 붓 자국 바닥에 물방울처럼 맺힌 물감액 라인입니다. 새로운 물감을 묻힌 붓을 가져와 젖은 색상의 비드에 붓이 닿게 한 다음 아래로 끌어당기며 색을 섞습니다. 비드를 당기면 인물의 내부에서 용해되어 생동감 있고 아름답게 색상 변화가 생깁니다. 이 기법을 사용할 때 다음 3가지 중요 사항을 기억하세요.

- 위에서부터 아래로 칠하세요.
- 경사면을 이용하세요.
- 물감은 물기가 많은 상태로 유지하세요.

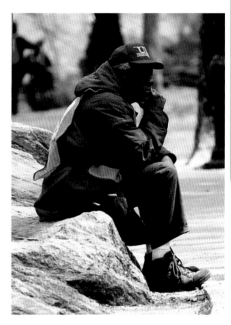

참고 사진

1 비드를 설정하기

인물의 외곽선을 스케치하고, 울트라 마린 블루를 머금은 8호 둥근 붓으로 맨 위쪽부터 칠하세요. 남성의 모자를 칠하고, 붓 자국 밑바닥까지 어두운 비드가 흐르게 합니다. 아직 젖어 있을 때 따뜻한 투명 옥사이드 레드를 파란색 물감액에 닿게 해 얼굴로 끌어내리세요.

2 새로운 색상으로 비드를 보충하기

투명 옥사이드 레드로 얼굴과 손을 마무리한 다음 붓에 울트라마린 블루를 다시 채우세요. 젖은 그 물감을 다시 터치하여 셔츠 깃을 칠하세요. 비드가 손과 목의 아래까지 흐르게 하세요.

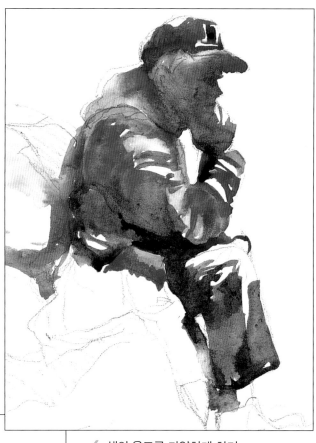

3 빠르게 작업하기

울트라 마린 블루를 머금은 동일한 붓을 이용하여 비드를 계속 당기면서 소매의 밝은 부분 주위를 칠하세요. 비드가 마르지 않도록 빨리 하세요. 그러지 않으면 가장자리가 굳어질 것입니다. 이 기법은 타이밍이 생명입니다.

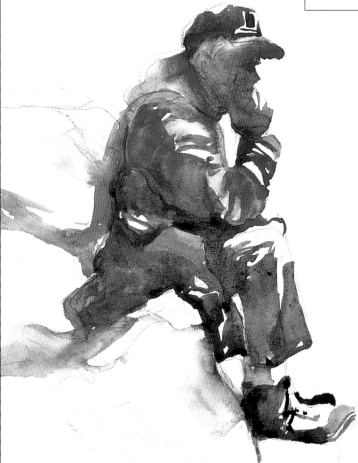

4 색의 온도를 다양하게 하기

셔츠 소매 아래의 차가운 파란색에 따뜻한 투명 옥사이드 레드를 추가하여 더욱 흥미롭게 만들어보세요. 이 두 색을 바지에서 섞으세요. 붓을 헹구고 카드뮴 레드 미디엄으로 나머지 조끼 부분을 칠하세요.

5 다시 돌아가지 말 것

울트라마린 블루와 투명 옥사이드 레드를 혼합해서 젖은 비드에 다시 터치하여 바위에 놓인 재킷을 칠하세요. 이 두 색으로 신발을 칠하고 햇빛이 비치는 부분을 흰색으로 남겨둡니다.

이 기법의 아름다움은 단순함에 있습니다. 다시 인물로 돌아가서 더 많은 디테일을 추가하고픈 욕심이 생기겠지만, 거의 도움이 되지 않을 뿐더러 윤곽선만 딱딱해집니다. 어쩌면 약간의 어둠이 추가될 수는 있겠죠. 그러나 그냥 이대로 두고 이 인물이 얼마나 유동적이고 여유로운지를 보세요.

1인치 물감

예전에 미술 선생님 중 한 분은 색상을 바꾸지 않고서는 1인치 이상 색칠은 절대로 안 된다고 이야기하곤 하셨다.

5장 요약

- 색상을 선택할 때 고려해야 할 것은 2가지뿐이다. '밝은가? 어두운가?', 그리고 '따뜻한가? 차가운가?'
- 대비를 이용하면 색상이 더욱 향상된다.
- 색상을 삼원색으로만 제한하면 채색은 더 조화롭다.
- 적절한 물감 농도는 수채화의 투명성을 유발한다.
- 전통적인 수채화 기법은 많은 양의 물과 적은 양의 물감으로 시작해서, 많은 양의 물감과 적은 양의 물로 끝이 난다.
- 투명하고 개성 있는 색채 표현은 용지에서 물감을 섞기 위해 그래뉼레이션 (물과 중력)을 사용하는 방법에 따라 달라진다.
- 비드를 끌어당겨서 그래뉼레이션을 최대한 활용하여 생동감 있게 채색한다.

마음먹은 대로 수채화가 진행되지 않은 것에 진저리가 난 한 아티스트는 미술상에게 가서 색이 바래지 않고, 쉽게 닦이며, 완전히 투명하고, 결코 탁해지지 않는 더 좋은 브랜드의 물감을 찾았습니다. "당신은 이 모든 것이 가능한 물감의 브랜드를 아시나요?"라고 물었습니다.

"물론입니다"라고 미술상은 대답했습니다. "그것은 '당신의 상상 속 물감'이라고 불립니다."

이렇게 완벽한 물감이 존재한다면 정말 좋지 않을까요? 현실은 수채화물감의 독특한 특성과 도전에 대처해야만 한다는 것입니다. 결국 이런 것들이 이 매체를 아주 매력적으로 만드는 것입니다.

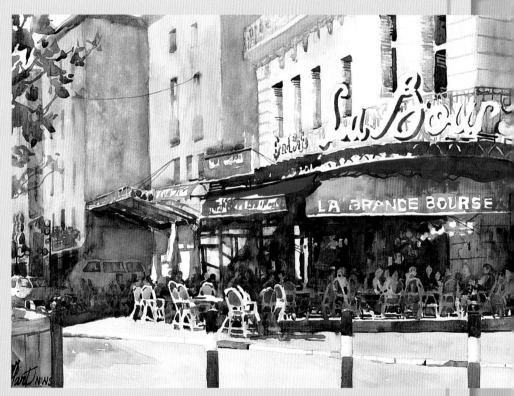

기울어진 표면에서 혼합하고 섞이게 함으로써 물감이 최상의 효과를 발휘할 수 있게 할 때야말로, 생생하고 표현적인 색상 조합을 만들게 됩니다. 차양 위의 노란색에서 주황색으로, 빨간색으로의 아름다운 변환은 경사면에서 색이 함께 흐르게 함으로써 만들어졌습니다. 차양 아래 그림자에 사용된 차가운 컬러에 대비되어 따뜻한 색상이 더욱 선명하게 표현됩니다.

증권 거래소
14" × 22"(36cm × 56cm)
토마스와 자미 러브Thomas and Jamie Love 소장

CHAPTER 06

일상 속의 사람들 그리기

> 내 작품을 평범함에서 벗어나게 하는 한 가지 요인을 굳이 꼽아야 한다면 그것은 스튜디오 밖으로 떠나는 나의 여정일 것이다.
>
> —조셉 즈부크빅Joseph Zbukvic

우리는 온라인 뱅킹을 하고, 우편 주문 카탈로그로 쇼핑을 하며, 계산원도 없이 자동차에 기름을 채우고, 통신으로 수업을 받거나 자동 응답기를 통해 대화를 주고받을 수 있습니다. 실제 사람과의 접촉 없이도 하루를 살아간다는 것은 가능한 일입니다. 때때로 우리는 여전히 사회에 속한다는 것을 상기하기 위해 어느 정도의 개인적인 접촉이 필요하긴 합니다.

아티스트로서 스튜디오에서 사진으로만 그림을 그리는 것은 세상과 동떨어질 수 있으며 그림 또한 다소 진부해질 수 있습니다. 현장에서 또는 실시간으로 모델을 그리는 것은 우리를 세상으로 다시 연결해주며, 작품에 어느 정도 흥분을 불어 넣을 수도 있습니다.

여러 해 동안 나는 현장에서의 그림을 그리지 않았는데, 그것이 주는 도전들이 너무 엄청나 보였기 때문입니다. 처음에 매우 힘들었고 좌절도 했습니다. 해결해야 할 문제가 너무 많았고, 조건도 끊임없이 변화하고 있었기 때문입니다. 그러나 나는 계속 나아가면서 차츰 문제점들에 대처하기 시작했습니다.

지금은 일상 속에서 작업하는 시간을 조금이나마 꾸준히 가지고 있습니다. 그곳에는 다른 방법으로는 얻을 수 없는 귀중한 교훈이 있습니다. 일주일에 단 30분만이라도 바깥 풍경이나 모델 그림을 그리며 시간을 보낸다면, 결국 여러분의 그림에 활력이 생기고 그 활력이 스튜디오에서의 작업으로까지 이어집니다.

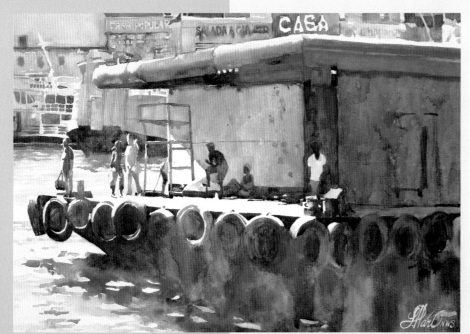

일상 속의 인물 연구는 특별한 그림으로 이어집니다

이 그림은 아마존에서 빠르게 지나쳐가는 장면이었기 때문에 현장에서 작업할 수는 없었지만, 살아오면서 했던 많은 인물 연구로 인해 사람들의 몸짓과 동작을 포착하는 것은 쉬웠습니다.

모두 지치다
14" × 20"(36cm × 15cm)

현장에서 그리는 그림의 성공 요인

시간이 흐르면서 현장에서 보다 성공적으로 그림을 그리는 데 도움이 되는 몇 가지를 배웠습니다. 여러분도 작업하면서 더 많은 것을 찾을 수 있을 것입니다.

- 현장용 그림 키트를 작고 휴대가 편하게 만들어보세요. 접근이 쉬운 곳에 보관하십시오. 조금이라도 불편하다면 사용하지 않게 될 가능성이 높습니다(14페이지 참조).
- 30분 이하의 작은 시간 단위로 그리세요.
- 작게 그리세요. 큰 스케치 하나보다 여러 개의 작은 스케치에서 더 많은 것을 배울 수 있습니다.
- 작업 시 그늘진 곳에서 그림을 그리거나 하얀 우산을 의자에 고정해 그늘지게 하세요. 밝은 햇빛이나 색이 있는 우산으로부터 색채와 명암을 부정확하게 판단을 하는 것을 막아줍니다.
- 생략하세요! 여러분이 보는 모든 것을 담으려 하지 마세요. 그것은 불가능합니다. 본질을 얻는 데 집중하세요.
- 30분 내에 환경이 크게 변하더라도 스케치하는 동안에 한 가지 명암 패턴을 고수하세요. 밝은 형태는 연필로 빠르게 그리고, 어두운 부분은 붓으로 하세요. 수정하지 마세요.
- 눈에 띄는 실수를 하더라도 계속하세요.
- 끈기 있게 하세요! 꾸준히 노력한다면, 어느 날 여러분은 생기와 에너지가 넘치는 생동감 있는 작은 그림 한 점을 집에 가져가게 되어 스스로도 놀라게 될 것입니다.
- 인내심을 갖고 매번 자신을 칭찬할 작은 요소를 찾으세요.

일상에서 그리는 그림의 6가지 장점

1 직접 얻은 정보는 아티스트와 피사체 사이의 가장 강력한 연결 고리를 만들기 때문에 가장 좋은 출처이다.
2 즉흥적으로 그리게 되어 작업에 흥분과 에너지를 준다.
3 이를 통해 단순화하게 되어 지나친 작업을 하지 않는다. 이것은 수채화의 생생함을 결정한다.
4 기억하여 그리는 것을 가르쳐준다.
5 문제에 직면하면 신속하게 해결해야 하므로 그 압박감 속에서 여러분의 작품을 더 나아지게 한다.
6 완성도가 높은 작품을 해야 한다는 부담감을 덜어준다.

작게 그리기

간단한 현장용 그림 키트를 사용하여, 짧은 시간 내에 작은 그림을 그립니다. 뉴포트 비치Newport Beach 현장에서 작업한 이 작은 스케치는 모든 것을 담아내야 한다는 부담에 사로잡히지 않았습니다. 피사체를 상당 부분 생략하여 단순화하고, 디테일을 더하기 위해 끝까지 기다립니다. 스튜디오의 사진에서는 연출할 수 없는 매력과 신선함이 있습니다.

현장 회화의 5가지 단계

빛이 좋고 사람이 많은 시간대의 해변이나 공원은 현장에서 그림을 그리기에 가장 좋은 장소입니다. 나는 종종 내 차를 주차하고, 자신들이 세심하게 관찰되는 중인지 모르는 사람들을 스케치북에 담고는 했습니다.

물감의 전체 색상을 사용해 인물을 그리기 전, 다음의 단계들을 연습하세요. 충분히 연습한 후에 색상 전체를 사용하세요.

1 제스처 그리기 연습
6B 연필을 사용하여 느슨하고 방향성 있는 스트로크로 연속하여 그리며, 동작의 본질에 따라 그 사람의 몸짓과 동작을 포착합니다.

2 한 번에 실루엣 그리기
드로잉 없이, 붓질을 끊지 않고 한 가지 색상과 작고 둥근 모양을 사용하여 한 획으로, 한 번에 인물 전체를 그려보세요. 현장의 인물들은 대체로 움직이므로, 빠르게 작업하세요. 포즈를 잘 보고, 머릿속에 저장하세요. 일상에서 사람을 그리는 것은, 마음속에 각인된 시각적 이미지에 의존하게 됩니다. 결국 포즈를 머릿속 '은행 계좌'에 저장하게 되는 것입니다.

3 몸을 부분으로 나누기
몸을 자연스럽게 접히는 부분들로 나누세요. 상하 신체의 관절, 무릎, 팔꿈치, 발목 사이 등을 구분합니다. 걷거나 달리는 인체는 균형이 계속 바뀌기 때문에 균형을 유지하기 위해 팔을 뻗게 됩니다. 걸음을 걸을 때 팔이 앞쪽으로 나오면 몸의 같은 쪽에 있는 다리는 뒤로 가게 됩니다.

4 입체감을 위한 빛 추가
일단 빠른 실루엣 캡처에 익숙해지면 빛 패턴을 추가하세요. 한 명의 '희생양'을 골라서 그 사람이 다양한 자세로 움직일 때 여러 개의 스케치를 그릴 만큼 충분히 오랫동안 그 사람을 관찰하세요.

5 색상 추가하기
풀다운 기법(71페이지)을 사용하여 인물 전체에 걸쳐 색상이 부드럽게 퍼지도록 하세요.

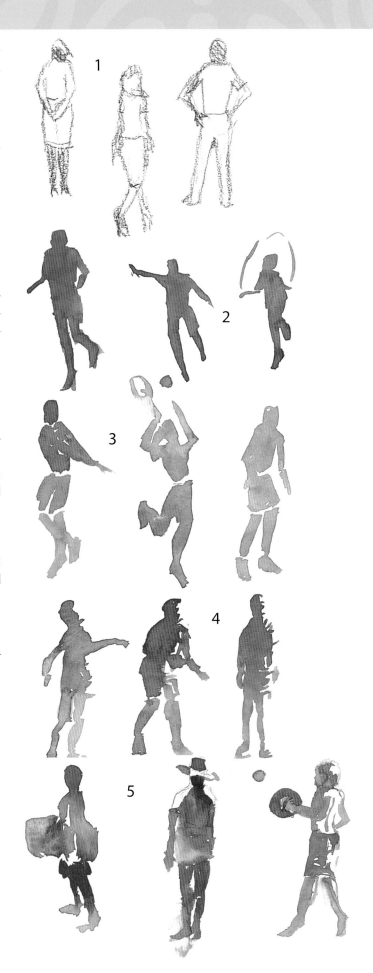

기본적인 인체 비율

설득력 있는 인체를 그리기 위해서 인체 해부학에 대한 완전한 지식이 필수적이지는 않습니다. 그러나 인물이 왜곡되지 않도록 기본적인 인체 비율에 대한 이해는 필요합니다.

인체를 비례적으로 정확히 묘사하기 위한 가장 중요한 부위는 바로 머리입니다. 머리 크기를 설정한 후에 이를 기준으로 사용하여 전체 길이, 어깨 너비 등과 같은 다른 신체 치수를 정확하게 묘사할 수 있습니다. (한 사람의 머리는 그 자신의 신체 부위만을 비교해야 합니다.)

그러나 머리는 절대적인 측정 단위는 아닙니다. 신체 비율은 사람마다 다르며, 이러한 비율은 피사체의 위치와 보는 각도에 따라 달라집니다.

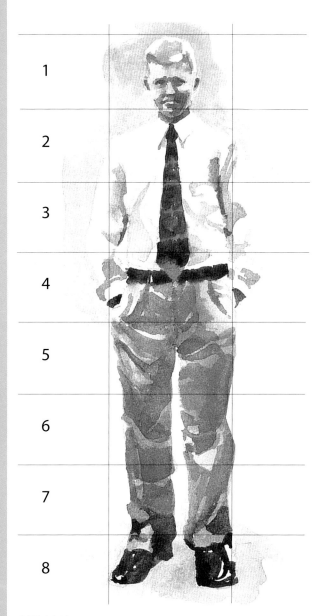

성인 남성

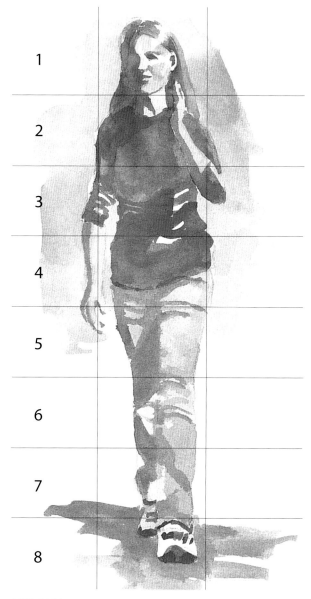

성인 여성

그리드의 각 사각형은 하나의 머리 크기를 나타냅니다.
1 성인 남성이나 여성의 평균 키는 머리 7~8개 사이의 높이입니다.
2 기랑이는 일반적으로 정수리와 발바닥익 중간쯤에 있습니다.

3 남자의 어깨는 머리 너비의 3개 정도 됩니다.
4 여자의 어깨는 조금 더 좁은 머리 너비의 2개입니다.

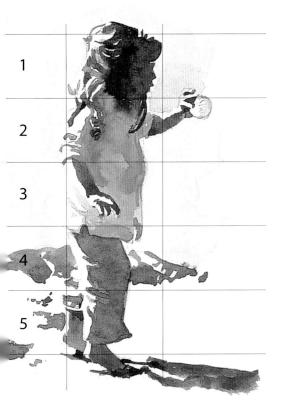

어린이

1 3세 아이의 키는 머리 높이의 5배 정도입니다.

2 어린이들의 머리는 몸에 비해 훨씬 더 큽니다.

3 어린이의 발은 머리 길이보다 짧고, 반면 어른의 발은 머리 길이 1개 정도입니다.

4 어린이의 다리는 전체 신장에 비해 어른의 다리보다 훨씬 짧아서 중간 지점이 배 부위 어디쯤이 됩니다.

아기

1 머리는 대략 전체 신장의 4분의 1을 차지합니다.

2 이목구비는 얼굴 아랫부분에 있어서 성인의 머리보다 훨씬 큰 것처럼 보입니다.

3 볼은 더 둥글고 통통합니다.

4 팔다리가 굽혀진, 쪼그려 앉은 모습처럼 경우에 따라 머리로 비율을 측정하기 힘들 수도 있습니다. 사진으로 작업하는 경우, 눈금자를 사용하여 신체 부위의 길이와 너비를 측정한 다음, 서로 비례적으로 확대하여 화면으로 옮겨서 그리는 방법이 있습니다. 결론은 정확하게 볼 수 있도록 눈을 훈련하면, 정확하게 그릴 수 있다는 것입니다.

즉흥적인 방법: 모델 작업

재료

종이:
1/4 크기의140-lb
(300gsm)의세목

붓:
8호 둥근 붓

물감:
알리자린 크림슨, 카드뮴
레드, 갬보지, 맹거니즈 블
루, 울트라마린 블루

기타:
6B 연필, 지우개

포즈를 취한 모델을 그리는 것은 야외 스케치에서의 자연스러운 모습에서는 나올 수 없는 장점이 있습니다. 정지된 피사체! 스튜디오에서 모델 작업을 할 때도 야외 작업을 할 때와 같은 루틴을 따라야 합니다.

나는 이것을 즉흥적인 방법이라고 부릅니다. 이는 본질적으로 지금까지 해왔던 수채화 채색법의 반대입니다. 즉흥적인 그림에서는 초점으로 시작해서 모든 것을 한 번에 얻을 수 있습니다.

창문 가까이 햇볕이 잘 드는 곳에 모델을 앉히세요. 밤이나 흐린 날에는 자연 채광처럼 보이게 실내 조명을 사용해보세요. 조명이 모델에 가까울수록 명암 패턴이 강해집니다. (어둠 속 형태가 평평해지지 않도록) 플래시 없이 포즈 사진을 촬영해두면 나중에 모델이 없을 때에도 작업할 수 있습니다.

즉흥적인 그림
즉흥적인 그림은 초점(이 경우에는 모델의 머리)에서부터 작업을 시작하세요. 작업을 많이 하지 못했더라도 가장 중요한 부분은 캡처한 것입니다. 나는 한 번의 붓질로 물기가 마를 틈도 없이, 그녀의 얼굴을 그려냈습니다.

참고 사진
스튜디오 창문으로 들어오는 늦은 오후의 햇빛이
드라마틱한 장면을 만들어내서, 플래시 없이 사진
을 찍어두었습니다.

1 제스처 드로잉
인물 뒤의 형태는 윤곽을 전혀 나타내지 않고 음영 처리합니다. 이
것은 훨씬 더 까다롭겠지만 결과는 놀라울 것입니다. 대부분의 형태를
손대지 않은 종이로 남겨두려면 추상적으로 생각해야 합니다. 그림을
비교해보세요.

2 초점부터 시작하기
이 그림의 초점은 모델의 얼굴이기에, 얼굴부터 시작하는 것이 좋습니다. 8호 둥근
붓과 카드뮴 레드, 갬보지, 맹거니즈 블루의 터치로 빠르게 칠합니다. 모델의 얼굴과 머리
카락의 빛을 받는 부분은 그대로 남겨두세요.

3 초점으로부터 모든 방향으로 작업하기

알리자린 크림슨, 맹거니즈 블루, 갬보지를 혼합하여 배경에 느슨하게 칠하고 그 물감액을 윗옷으로 끌어옵니다. 햇볕이 잘 드는 밝은 부분은 흰 종이로 남겨두세요. 팔에 카드뮴 레드와 갬보지를 사용하고, 갬보지와 맹거니즈 블루를 섞어서 식물 잎의 추상적인 패턴을 표현합니다. 울트라 마린 블루로 의자 뒤의 어두운 공간을 칠하여 의자의 팔걸이를 표현합니다.

하지만 아직 끝나지 않았다!

즉흥적인 그림은 항상 완전히 다듬어진 작품은 아니다. 30분 만에 걸작을 완성시키려는 기대는 하면 안 된다. 때로는 미완성된 그림이 완성된 그림보다 더 생기가 넘친다. 스케치 자국이 부각된 상태로 남겨진 그림은 생동감이 있다. 그 그림은 여전히 성장하고 있고 변화하고 있기 때문이다. 여러분이 안에서 "멈춰!"라고 말하는 작은 목소리를 듣는다면, 도중에 어느 지점에서든 멈추는 것을 두려워하지 않아야 한다. 나는 몇 단계나 더 작업을 하다가 너무 많은 그림들을 망쳤다.

4 최종 어둠 추가하기

알리자린 크림슨, 맹거니즈 블루, 울트라마린 블루의 조합을 사용하여, 얼굴과 다리에 더 많은 음영 패턴을 추가합니다. 이 색들을 더 짙게 섞어서, 햇빛이 닿는 머리카락 가장자리와 의자 등받이를 두드러지게 하세요. 모델이 앉아 있는 이 장면에서 스케치가 선명지는 않지만, 햇빛 안에서 모델이 주는 쓸쓸한 비네트에 나는 만족합니다. 초점 부분(얼굴)이 다리와 같은 다른 부분보다 얼마나 더 선명한지 보세요. 그 선명함은 그림의 가장 중요한 부분으로 초점 영역에 대한 주의를 환기시키고 추상적인 영역과는 멋지게 대비됩니다.

세미 라이브: 기법의 결합

재료

종이:
1/4 크기의 140-lb
(300gsm)의 세목

붓:
2호 몹 브러시, 8호 둥근 붓

안료:
번트 엄버, 카드뮴 오렌지,
카드뮴 레드 미디엄, 맹거
니즈 블루, 퀴나크리돈 골
드, 울트라마린 블루, 옐로
우 오커

기타: 6B 연필, 지우개

내가 가끔 작업에 생생함을 더하고자 할 때 사용하는 또
다른 방법은 '세미 라이브Semi-live'라 부르는 것입니다.
이 방법은 모델 앞에서 작업한 빠른 컬러 스케치와 이
전에 촬영했던 사진을 함께 참조할 수 있습니다. 사진을
가지고 있으면 모델과 함께 있었던 이전 장면의 정보로
기억을 재충전하면서, 빠른 습작을 통해 불필요한 디테
일을 없애고 본질에 집중할 수 있습니다. 이런 방식으로
2가지 기법을 결합하는 것은, 2가지 방법의 장점을 모
두 얻을 수 있는 일종의 점검과 균형 시스템입니다.

참고 사진
얼굴에 강한 명암 패턴을 만들기 위해 모델 가까
이에 스포트라이트를 배치했습니다.

모델 앞에서 작업한 스케치
모델 앞에서 직접 그린, 이 빠른 컬러 스케치는 얼
굴을 과하게 작업하지 않기 위해 시간을 30분밖
에 들이지 않았습니다. 시간을 제한하면 디테일
을 걱정하기 전에 큰 틀에 집중하게 되고, 기본적
인 명암 패턴을 파악하는 데 도움이 됩니다. 지금
참고 사진을 이용하여 같은 작업을 진행해보세요.
많은 시간을 할애하지 않도록 하세요.

1 제스처 드로잉하기
6B 연필을 사용하여, 모델 머리와 몸을 스케치하고, 얼굴에 가벼운
음영을 나타냅니다. 사진을 참고하여 천천히 작업할 수 있었기 때문에
훨씬 더 정확한 모델의 모습을 그릴 수 있습니다.

2 따뜻한 색으로 바탕 칠하기
따뜻한 빛이 모델을 비추고 있기 때문에 2호 몹 브러시로 옐로우 오커와 카드뮴 오렌
지를 사용하여 햇빛이 직접 닿는 부분을 제외한 모든 영역에 바탕칠을 하세요. 채색 후 말
리세요.

3 얼굴과 머리 칠하기

8호 둥근 붓으로 바꿔서 위쪽 머리카락을 적시고 번트 엄버, 옐로우 오커, 퀴나크리돈 골드의 물감액이 흐르게 하세요. 색상이 부드럽게 흐려집니다. 적은 양의 물과 더 많은 양의 물감을 사용하여 진한 농도로 섞으세요. 자투리 용지에 견본을 테스트하여 진하기가 충분한지 확인하세요. 얼굴의 살색은 젖은 머리카락에 다시 터치하여 부드러운 가장자리를 남기도록 한 후, 볼, 눈 속 그리고 코 쪽으로, 계속 아래로 물감액을 당기세요. 피부는 카드뮴 레드 미디엄과 옐로우 오커, 퀴나크리돈 골드를 혼합하여 사용하고, 코의 차가운 그림자와 콧구멍, 속눈썹에는 맹거니즈 블루를 덧칠해줍니다. 얼굴의 둥근 표면 가장자리는 깨끗하고 젖은 붓으로 부드럽게 해줍니다. 얼굴 오른쪽의 머리카락 부위를 적시고 퀴나크리돈 골드, 카드뮴 오렌지를 어두운 부분에 칠한 후 턱 밑 그림자에 머리카락 색상으로 채색하여 마무리합니다.

4 옷과 마지막 디테일

모델 스웨터의 추상적인 모양을 울트라마린 블루와 번트 엄버로 평평하게 칠하세요. 빛이 닿아 옷이 접힌 부분은 칠하지 않고 남겨두어 바탕색이 보이게 하세요. 가장자리 일부를 부드럽게 하고 따뜻한 색조로 의자 등받이를 칠하세요. 2가지 참조사항을 모두 활용하면 모델을 매우 만족스럽게 습작할 수 있습니다.

6장 요약

- 야외용 그림 키트는 가능한 작고 휴대하기 쉽게 만들고, 손에 닿는 곳에 둔다.
- 그림에 생동감을 주고, 과도한 작업을 피하려면 작은 시간 단위로 그린다.
- 그늘에서 그리거나 흰색 우산을 사용한다.
- 일상 속에서 사람들의 행동과 간단한 몸짓을 포착하는 연습을 한다.
- 머리를 측정단위로 사용하여 신체 비율을 측정한다.
- 즉흥적인 작업 방법은 초점에서부터 작업을 시작하고, 표현하고자 하는 아이디어를 한번에 포착한다.
- 현장 회화의 목표는 피사체에 초점을 맞추고, 완벽하게 완성된 그림을 고집하지 않는 것이다.

이 책은 주로 사진으로 사람을 그리는 것에 중점을 두지만, 작가는 일상에서 사람들을 그리는 것을 직접 경험해야 합니다. 안락한 미술 테이블 뒤에 숨어 '거대한 야외 스튜디오'로 나가기를 거부한다면, 마치 코끼리, 사자, 호랑이가 지나가는 서커스 퍼레이드가 학생들의 아프리카 야생동물에 대한 공부를 방해하지 않도록 교실 창문의 블라인드를 닫는 초등학교 교사와 같습니다. 때로 우리는 밖으로 나가서 인류의 퍼레이드를 관찰할 필요가 있습니다. 그것은 우리를 인류와 다시 연결하고 우리의 작업에 새로운 흥분을 불어넣을 것입니다.

일상 속에서 규칙적으로 그림을 그리는 것은 스튜디오 작업에 신선함과 즉흥성을 불어넣을 것입니다. 이는 믿을 수 있는 방식으로 몸짓과 행동을 포착하는 데 도움이 될 것입니다. 저자는 이 브라질 소녀의 평생을 그릴 수는 없겠지만, 석양 속에서 그녀의 아름다운 구릿빛 피부를 기억하리라 다짐하며 관찰했습니다. 나는 그 기억을 그녀를 그렸을 때 이후로도 많이 이용했습니다.

물건 파는 소녀
14" × 11"(36cm × 28cm)

주요 피사체로서의 사람

사람은 모든 피사체 중 가장 관능적이다.

—멜 스타빈|Mel Stabin

크리스마스 때 우리 가족은 이웃에게 선물로 받은 각종 맛있는 사탕을 맛봅니다. 우리는 특정한 것, 예를 들어 수제 피칸 쿠키에 관하여 설전을 벌이기도 합니다. 그 감정은 기본적으로 '캐러멜이나 피칸처럼 만족감을 주지 않은 것에 왜 칼로리 할당을 낭비하는가?' 입니다. 때때로 나는 사람들을 그리는 것에 대해 비슷한 심경을 느낍니다. 왜 인물도 없는 그림에 시간을 낭비하는 것일까? 추상화나 풍경화의 가치를 부정하는 것은 아니지만, 나에게 사람들은 가장 매력적이며 정서적으로 만족스러운 피사체입니다. 모델의 표정에서 많은 것을 읽을 수 있지만, 나는 한 사람의 전체적인 몸짓의 분위기, 그 사람이 앉거나 서 있는 방식 또는 실루엣의 형태를 포착하는 것을 좋아합니다.

앞으로 시연을 통해 여러분은 이러한 것들을 배울 것입니다.

• 인물의 초점에 입체감을 만들어주어, 배경에서 인물을 도드라져 보이게 하는 방법
• 인물에서 덜 중요한 부분은 배경으로 연결하여 가라앉히는 방법
• 둥글고 유기적인 인체와 대비시키기 위해 배경에 기하학적 형태를 사용하는 방법
• 인물을 사실적으로 묘사하여 추상적인 배경과 대비시키는 방법
• 독특한 방법으로 모델을 자르거나 포즈를 취하여 구도에 더 많은 흥미를 유발시키는 방법

이 그림은 추상적인 배경에 사실적으로 인물을 표현한 좋은 예입니다. 하나가 다른 하나를 돋보이게 하지요. 나에게 이 인물의 매력은 약간 구부정한 자세가 전달하는 분위기였습니다. 그는 지쳐 있지만, 삶에 패배하지는 않았습니다.

집으로
20" × 14"(51cm × 36cm)

초점에 입체감 주기

재료

종이:
140-lb(300gsm)의 세목

붓:
2호 몹 브러시, 8호 둥근붓

물감:
알리자린 크림슨, 번트 엄버, 카드뮴 오렌지, 카드뮴 레드, 맹거니즈 블루, 뉴 갬보지, 퀴나크리돈 골드, 로시에나, 투명 옥사이드 레드, 울트라마린 블루

기타:
4B나 6B 연필, 지우개, 마스킹 테이프, 종이 타월, 증류수 담긴 스프레이병

사람이 주요 피사체인 경우 그림의 중심은 피사체의 일부, 보통 머리나 몸통이어야 합니다. 명암 패턴의 대비는 인물 안에서 입체감이나 형태에 대한 착시를 표현하는 데 도움을 주고, 그림의 다른 부분은 평평한 2차원 공간으로 만듭니다. 인물 주변에 의도적으로 배치된 선명한 외곽선과 뚜렷한 명도 대비는 사람이 화면 밖으로 나오는 것처럼 보이게 하는 반면, 분산된 윤곽선과 연결된 어두운 형태는 배경이 됩니다. 이러한 대비의 아름다운 앙상블은 그림을 살아 숨 쉬게 할 것입니다.

참고 사진
브라질 여행 도중 잊을 수 없는 정말 놀랍고 예상치 못한 선물을 받았습니다. 아마존강 주변에 살아가는 원주민 부족을 촬영할 수 있도록 허가를 받은 것이죠. 나는 나중에 이 사진을 템플릿으로 잘라 밝은 태양 아래 얼굴과 몸통 부분이 포커싱되도록 했습니다.

명암 스케치
이 그림은 어두운 배경에 대비해 두드러지는 빛의 경로를 바탕으로 디자인하였습니다.

드로잉
보드에 1/4 크기의 종이를 테이핑하세요. 6B 연필을 사용하여 피사체를 그리고, 밝은 형태 뒤의 어두운 부분에 가볍게 해칭선을 넣으세요.

1 1차 채색: 흰 부분은 남기고, 전체적으로 느슨하게 채색 하기

젖은 종이 타월로 팔레트를 깨끗하게 닦아냅니다. 그 후 물감을 짜서 저어주세요. 2호 몹 브러시로, 퀴나크리돈 골드, 카드뮴 오렌지, 로 시에나, 뉴 갬보지, 카드뮴 레드 등의 밝고 연한 물감액으로 만드세요. 보드를 비스듬히 기울여, 위에서 아래로 칠하면서, 흰색 부분은 그대로 남겨둡니다. 팔레트에 돌아올 때마다 다른 색상을 선택하세요. 물과 중력이 색상을 혼합하게 합니다. 가장 밝은 깃털에는 뉴 갬보지와 카드뮴 레드 및 카드뮴 오렌지를 사용하세요. 채색할 때, 건조 후의 명암이 3단계나 4단계가 되도록 좀 더 짙은 농도로 칠하세요.

선반과 땅을 칠할 때 울트라마린 블루와 투명 옥사이드 레드로 차분하게 색칠하되, 선반의 왼쪽과 오른쪽 아래에 짙고 어두운 띠는 젖은 상태에서 물감을 더 진한 농도로 혼합하여 칠합니다. 인물 왼쪽에 있는 나뭇잎도 같은 색으로 채색하여 윤곽선이 약간 퍼지도록 하세요. 오른쪽의 밝은 나뭇잎은 맹거니즈 블루와 뉴 갬보지로 칠하고 말리세요.

2 2차 채색: 더 어두운 명암으로 밝은 명암을 잘라내기

8호 둥근 붓으로 바꿔서 번트 엄버, 투명 옥사이드 레드, 알리자린 크림슨, 울트라마린 블루의 짙은 물감액을 섞어, 가장자리가 팔레트에서 서로 닿아 번질 수 있게 하세요. 맨 위쪽부터 채색을 시작하여 깃털 뒤를 '조각하듯 잘라내며' 칠하여, 바탕칠 부분이 하이라이트나 햇살처럼 보이게 합니다. 약간의 밝은 형태만 남겨두고, 1차 채색 부분을 줄여갑니다. 이 물감액을 지붕 왼쪽 부분으로 가져가서 짙은 어둠이 섞이게 하고, 몇몇 지지대와 풀 주위를 칠하세요. 외곽선은 부드럽게 합니다. 여러분은 그림을 그릴 때, 명암 패턴이 추상적으로 짜인 것을 주의 깊게 보세요. 그림을 전체적으로 보려면 뒤로 자주 물러납니다. 남성의 오른쪽 뒤를 어둡게 칠하고, 햇빛이 비치는 그의 어깨와 팔의 윤곽선을 뚜렷하게 남겨두세요. 이 시점에서 배경의 밝은 형태가 경쟁하는 것처럼 보이더라도 걱정하지 마세요. 이제 말리세요.

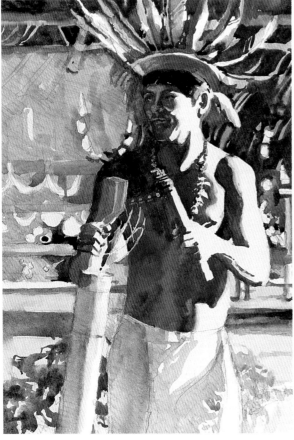

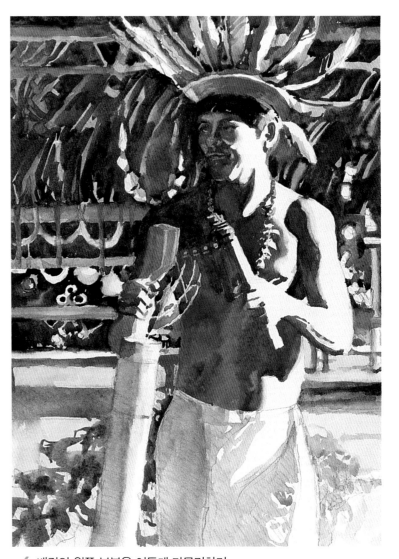

3 2차 채색, 계속: 흰 부분을 정하고 느슨하게 채색하기

8호 둥근 붓으로, 로 시에나를 섞어 모자챙을 칠하세요. 울트라 마린 블루와 투명 옥사이드 레드로 아직 마르지 않은 물감을 주의하며 머리카락을 채색합니다. 카드뮴 레드와 투명 옥사이드 레드로 얼굴을 칠하고, 젖은 헤어라인을 터치해 윤곽선을 부드럽게 만듭니다. 아직 얼굴이 젖은 상태일 때, 물기 있는 붓으로 뺨을 부드럽게 하고, 알리자린 크림슨, 투명 옥사이드 레드, 울트라마린 블루의 혼합액으로 피부 톤을 만들어 눈썹, 눈동자, 피부의 음영 부분에 덧칠하세요. 물기 있는 붓으로 얼굴의 밝은 부분을 닦아냅니다. 목은 따뜻한 피부색으로 칠하고, 순색의 카드뮴 레드를 덧칠하세요. 마찬가지로 귀도 칠하세요. 신체의 얇은 부분은 햇빛에 의해 반투명해집니다. 햇빛에 비치는 파이프를 쥔 손과 팔, 가슴 부위, 조개 목걸이 부분은 백지로 남겨두고, 어두운 피부 톤 혼합액으로 몸통을 칠하세요. 배 부분에서는, 순색의 카드뮴 레드와 로 시에나 같은 따뜻한 색상으로 저녁 햇살에 빛나는 피부 광채를 표현하세요. 왼쪽 팔과 손을 칠하되 손가락과 팔뚝의 하얀 부분은 선명하게 남겨두세요. 이 팔의 외곽선은 뒤쪽의 배경으로 연결합니다.

4 배경의 왼쪽 부분을 어둡게 마무리하기

2호 몹 브러시를 이용해 인물의 왼쪽 배경 부분을 깨끗한 물로 적시고, 칠할 때 형태가 약간 흐려지도록 합니다. 8호 둥근 붓을 사용하여 울트라마린 블루와 투명 옥사이드 레드, 알리자린 크림슨 혼합액을 넉넉하게 묻혀서 붓질을 더하고, 뒤에 보이는 초가지붕의 밝은 부분은 남겨두세요. 이 밝은 모양들이 인물과 너무 많이 경쟁하지 않도록 군데군데 블랜딩해주세요. 너무 과하게 하지는 마세요. 혹시 너무 복잡해졌다면 마지막에 차분하게 정리하면 됩니다. 배경 선반에 있는 흰색 모양의 장신구 주위를 칠합니다. 너무 날카롭게 튀어나오지 않도록 윤곽선을 부드럽게 하세요.

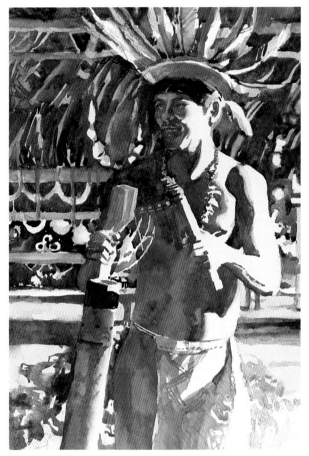

5 인물 마무리하기

저녁 햇살에 비치는 로인 클로스*에는 풍부한 색감이 있습니다. 햇살의 추상적인 형태를 8호 둥근 붓으로, 짙은 농도의 카드뮴 오렌지와 뉴 갬보지 혼합액으로 칠하세요. 이 시간대의 피부 톤은 붉은 색상으로 물들어갑니다. 따라서 젖은 상태에서 카드뮴 레드와 카드뮴 오렌지가 함유된 투명 옥사이드 레드 물감액을 떨어뜨려, 그림판의 경사면에서 섞여 그래뉼레이션이 되게 하세요. 천의 문양은 옅게 표현합니다. 원통 모양 위를 깨끗한 물로 칠하고, 로 시에나와 투명 옥사이드 레드를 섞어 왼쪽 외곽선 줄을 칠하여 물이 가운데로 흐르도록 하세요. 원통 위쪽에 있는 어두운 띠는 울트라마린 블루와 투명 옥사이드 레드로 칠하세요.

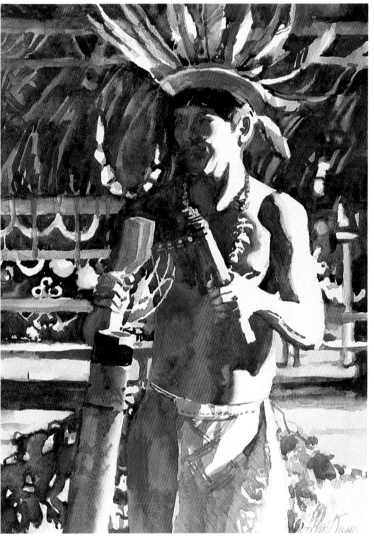

6 최종 명암과 수정

뒤로 물러서세요. 의도대로 잘 되었겠지만 일부 배경의 밝은 형태는 명암을 한 단계 낮춰야 합니다. 2호 몹 브러시로 물기가 많은 맹거니즈 블루를 묻혀 천장 부분을 조심스럽게 채색하세요. 같은 물감으로 깃털 윗부분의 일부에도 칠하여 어둡게 합니다. 얼굴의 이목구비도 다소 눈에 두드러지기에 투명 옥사이드 레드로 옅게 겹칠합니다. 왼쪽의 나뭇잎은 조금 약해보이므로 깨끗한 물을 다시 적시고 투명 옥사이드 레드와 울트라마린 블루를 진하게 혼합하여 어두운 중성색을 만들어 채색합니다. 이 혼합액으로 왼쪽 어두운 띠도 칠하세요. 오른쪽의 밝은 잎에는 중간 톤으로 몇 군데 덧칠하고 붓을 내려놓으세요. 완성입니다.

아마존 부족 사나이
14" × 11"(36cm × 28cm)

* 아랫도리만 가린 천.

강한 대비 표현하기

재료

종이:
140-lb(300gsm) 세목

붓:
2호 몹 브러시, 8호 둥근붓

물감:
알리자린 크림슨, 카드뮴 레드, 맹거니즈 블루, 로 시에나, 투명 옥사이드 레 드, 울트라마린 블루

기타:
4B나 6B 연필, 지우개, 마 스킹 테이프, 종이 타월, 증 류수 담긴 스프레이 병

강한 대비contrast는 여러분의 그림을 돋보이게 할 것입니다. 강한 햇살을 받는 인물(내가 가장 좋아하는 피사체)을 작업하려고 한다면 어두운 배경에 대비되는 밝은 형태를 표현해야 합니다. 그렇지 않으면 눈보라 속에서 흰 토끼처럼 길을 잃어버릴 것입니다. 명암의 범위가 넓은 그림은 색상보다 명도 대비에 더 중점을 두어야 하기 때문에 선명한 색과 함께 가라앉은 색상을 사용합니다. 명도 9~10단계 범위로 채색하면 저명도의 가라앉은 색상이 될 것입니다. 이런 유형의 그림에서 내가 좋아하는 것은 인물은 사실적으로 묘사하고 배경은 추상적으로 디자인하는 것입니다.

참고 사진
어두운 배경에서 햇빛을 받는 인물은 지나치기 어려운 매력이 있습니다. 나는 리우데자네이루의 거리에서 이 나이든 여성에게 단번에 끌렸습니다. 뷰파인더로 사진을 잘라내어 사각형의 오른쪽 위, 스위트 스폿에 초점(여성의 얼굴과 몸통)을 배치했습니다.

명암 스케치
때때로 여러분은 운이 좋게도 자르는 단계에서 정말 멋진 디자인을 만들 수 있습니다. 이 명암 스케치는 훌륭한 공간 분할 구성을 그대로 보여줍니다.

드로잉
보드에 1/4 크기의 종이를 붙이세요. 4B나 6B 연필로 인물의 위치를 표시한 후 빛과 어둠이 있는 부분을 가볍게 음영 처리하세요. 이 매끄러운 용지를 사용하면 나중에 쉽게 지워질 수도 있고, 어두운 색으로 덮을 수도 있고, 어쨌든 보이지 않는다는 것을 기억하세요.

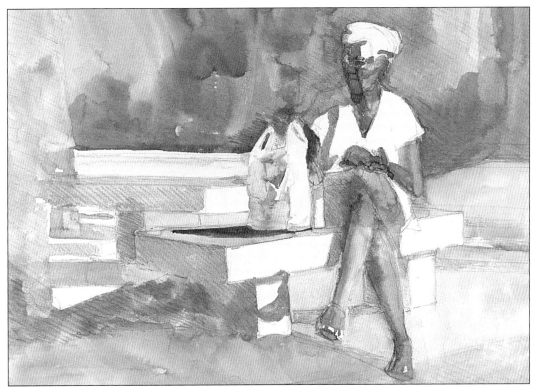

1 1차 채색: 화면의 톤 tone

2호 몹 브러시로, 알리자린 크림슨, 맹거니즈 블루, 로 시에나, 투명 옥사이드 레드의 물감액을 만드세요. 빛이 직접 닿는 곳이 아닌 모든 부분을 덮을 수 있도록 큰 획으로 빠르게 작업합니다. 이 채색의 명암 단계는 3 또는 4가 되어야 합니다. 피부는 오직 투명 옥사이드 레드만을 사용하고, 다른 부분은 흐리게 처리하세요. 이 단계에서 전체를 채색하는 데 몇 분밖에 걸리지 않을 것입니다. 아직은 근사하지 않아요. 말리세요.

2 2차 채색: 얼굴과 머리카락 채색하기

8호 둥근 붓으로 알리자린 크림슨, 울트라마린 블루를 사용하여 머리의 왼쪽 뒤의 어두운 부분을 칠하고, 바깥쪽으로는 깨끗한 물로 닦아냅니다. 이 물감액으로 얼굴과 머리카락의 어두운 부분을 칠하고, 윤곽선을 흐리게 하기 위해 어둠 속에서 어깨 부위까지 내려갑니다. 투명 옥사이드 레드로 얼굴을 칠하고, 울트라마린 블루로 안경 속, 코 옆, 윗입술, 목 부위의 어둠을 칠하세요. 코와 안경 프레임의 밝은 부분은 깨끗하고 젖은 붓으로 닦아내세요. 귀와 뺨에 카드뮴 레드를 살짝 바르세요. 햇빛에 비치는 머리카락은 알리자린 크림슨과 울트라마린 블루를 가볍게 섞어서 부드럽게 붓질을 하세요.

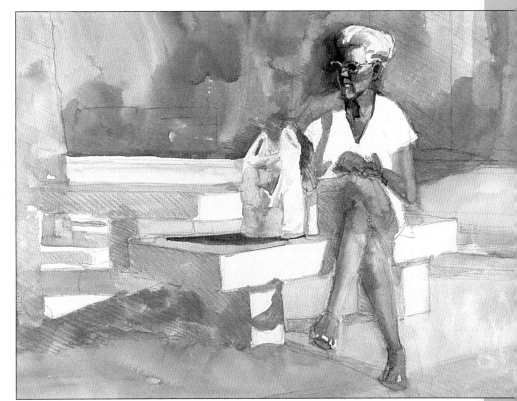

3 2차 채색, 계속하기: 인물 완성

젖은 8호 둥근 부으로 햇빛에 비치는 판, 다리, 목, 손가락의 색을 들어내고, 종이 타월로 닦아내어 밝게 합니다. 이렇게 하면 각 부위의 표면이 둥그스름해지고, 윤곽선이 부드러워집니다. 알리자린 크림슨, 울트라마린 블루, 투명 옥사이드 레드의 진한 혼합액을 사용하여 손, 치마, 지갑의 추상적인 어두운 형태를 그리세요. 이 물감액을 다리의 어두운 부분으로 옮겨 칠하고 딱딱한 외곽선이 생기지 않도록 합니다. 같은 물감액을 사용해 벤치 그림자와 그 아래의 그림자, 발 밑 그림자를 칠하세요. 이 색의 일부를 아래쪽 구석에 있는 대각선 그림자로 끌어와 맹거니즈 블루로 칠하여 마무리합니다. 바닥의 일부는 도로용 자갈모양처럼 보이게 합니다. 알리자린 크림슨과 울트라마린 블루로 신발을 표현하세요.

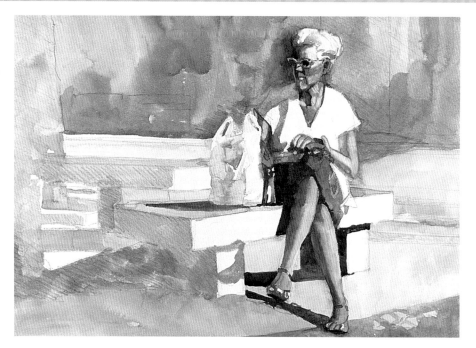

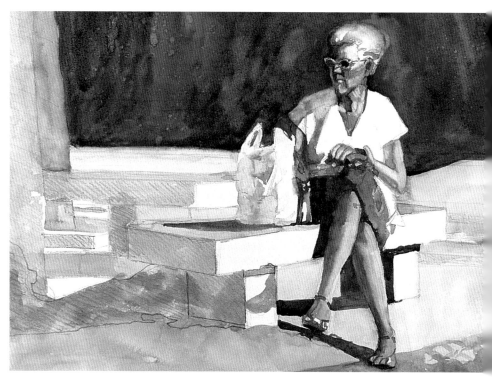

4 어두운 배경의 패턴 정하기

배경의 어두운 형태를 계속 채색하며 가능한 한 서로 연결하세요. 이전 단계와 같은 색상 조합을 사용하되, 팔레트보다 용지 위에서 색상을 더 많이 혼합합니다. 여기 저기 투명 옥사이드 레드와 로 시에나를 떨어뜨리고 흘려서 어두운 채색에 활력과 생동감을 주세요. 이러한 추상적이고 기하학적인 형태에 견고한 외곽선을 사용하여 인물의 부드럽고 둥근 부분이 더 돋보이게 합니다.

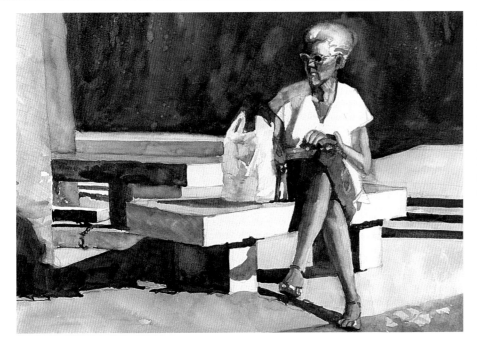

5 인물 뒤의 어두운 형태 칠하기

2호 몹 브러쉬로 인물의 위쪽 배경을 적시고, 머리카락 오른쪽 위로 부드러운 후광을 표현해줍니다. 진한 농도의 울트라마린 블루, 알리자린 크림슨, 로 시에나, 투명 옥사이드 레드의 붓질로 채웁니다. 그리고 그 색상들은 보드의 경사에 의해 어우러지고 섞이게 하세요. 채색이 젖어 있을 때 물을 뿌려주면 흥미로운 질감이 만들어집니다. 물감을 왼쪽 어깨로 조금 당겨, 부드러운 외곽선을 만듭니다. 뒤로 물러서서, 이 어두운 배경이 인물을 앞으로 튀어나오게 하는 힘을 느껴 보세요. 이것이 초점에 입체감을 부여하는 방식입니다.

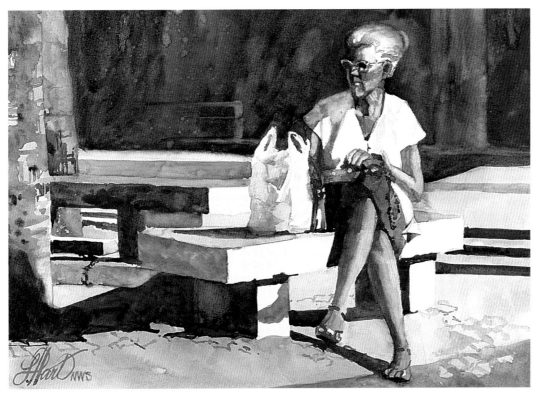

햇빛 속에 앉다
11" × 14"(28cm × 36cm)

6 마지막 디테일과 수정

배경이 너무 딱딱하기 때문에, 왼쪽 나무줄기에 좀 더 부드럽고 분산된 디테일이 필요합니다. 깨끗한 물을 칠하고, 나무껍질에 어둡고 우묵한 자국을 넣어 가장자리가 부드러워지게 합니다. 알리자린 크림슨, 맹거니즈 블루, 투명 옥사이드 레드의 가벼운 채색으로 색의 변화와 흥미로운 질감을 표현하세요. 나무 밑 부분에 있는 어두운 그림자의 가장자리는 깨끗한 물로 문질러서 풀어주세요. 젖은 붓으로, 뒤의 커다란 배경에서 어떤 일이 일어나고 있다는 미묘한 힌트 몇 가지를 주세요. 바닥 쪽을 채색하여, 도로용 자갈이 있다는 암시도 주세요. 몇 군데만 표현하면 나머지는 감상자들이 채울 것입니다. 뒤로 물러서서 멀리서 전체를 바라보세요. 더 개선할 만한 것이 없다면 이제는 손을 놓을 때입니다. 완성된 것이죠.

독특한 포즈로 흥미 유발하기

재료

종이:
1/4 사이즈 140-lb
(300gsm) 세목

붓:
2호 몹 브러시, 8호 둥근붓

물감:
알리자린 크림슨, 오레올린,
카드뮴 레드, 맹거니즈 블
루, 투명 옥사이드 레드, 울
트라마린 블루

기타:
4B나 6B 연필, 지우개, 마
스킹 테이프, 종이 타월, 증
류수 담긴 스프레이병

때때로 예상치 못한 포즈가 좋은 구도를 이끌어냅니다. 딸 브리트니에게 데크에서 사진 몇 장을 찍어보게 했을 때, 그녀가 그냥 쉬고 있는 포즈에서 가장 좋은 장면이 나왔습니다. 이처럼 있는 그대로의 사람들의 모습을 찍으면 그림에도 꾸밈없는 자연스러운 느낌을 줍니다. 얼굴의 독특한 각도, 머리와 발에 나타나는 빛 패턴, 인물을 반으로 나눈 꽃과 디자인의 대칭이 더하여 특이하고도 색다른 구성이 되었습니다. 사물을 다른 각도에서 보는 것이 좋습니다.

참고 사진
초점 영역(얼굴과 몸통)이 왼쪽 위 사분면에 놓이도록 사진을 자릅니다.

드로잉
1/4 시트의 용지를 보드에 붙여 인물을 그리고, 어두운 명암이 생기는 부분에 해칭선으로 음영을 표시합니다.

1 1차 채색: 고명도의 3색으로 다채로운 바탕칠을 하세요

깨끗한 팔레트에 새로 짠 물감으로 시작하세요. 2호 몹 브러시로 알리자린 크림슨, 맹거니즈 블루, 오레올린의 3가지 물감액을 만드세요. 하지만 팔레트에서 섞지 마세요. 그림판을 기울인 채 마른 종이에 시작하여, 3 또는 4의 명도로 다양한 색상을 평면적으로 칠하면서 밝은 부분은 백지로 남겨둡니다. 보라색, 녹색, 오렌지색은 그들끼리 자연스레 섞여야 합니다. 빠르게 채색하고, 꽃과 피부 톤에 카드뮴 레드를 약간 칠하세요. 말립니다.

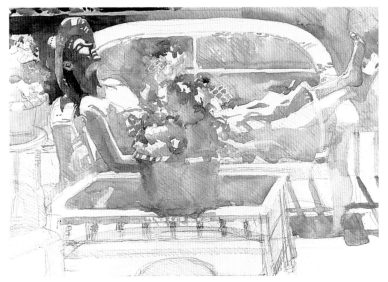

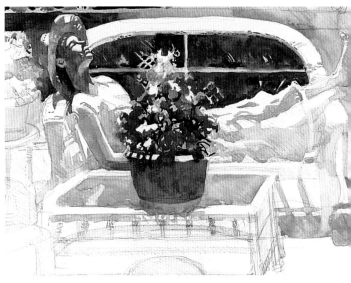

2 2차 채색: 초점 정하기

그림의 나머지 부분은 8호 둥근 붓을 사용합니다. 맹거니즈 블루와 오레올린을 혼합하여 왼쪽 상단부터 시작하여 잎사귀의 밝은 부분을 칠합니다. 아직 젖어 있을 때 울트라마린 블루와 투명 옥사이드 레드로 잎사귀의 어두운 부분을 채웁니다. 투명 옥사이드 레드, 알리자린 크림슨, 울트라마린 블루가 섞인 짙은 물감액으로 모자 테두리 뒤쪽의 울타리 난간을 칠하세요. 마찬가지로 젖어 있을 때 오레올린, 맹거니즈 블루와 알리자린 크림슨을 혼합하여 모자를 칠하고, 햇빛이 비치는 구멍은 하얀 모양으로 남깁니다. 모자와 배경의 젖은 가장자리가 어우러지게 하세요. 모자가 아직 젖어 있는 동안 카드뮴 레드, 알리자린 크림슨, 맹거니즈 블루, 오레올린 혼합액으로 얼굴을 시작합니다. 윤곽선은 부드럽게 작업하세요. 용지가 축축한 상태에서 투명 옥사이드 레드, 울트라마린 블루, 알리자린 크림슨으로 머리카락의 어두운 모양을 더 칠하세요. 젖은 물감으로 안락의자의 팔걸이 쪽으로 음영을 끌어내고 순색의 맹거니즈 블루를 추가합니다.

3 안락의자 뒷부분과 꽃 칠하기

고리버들 안락의자의 뒤쪽 어두운 부분을 칠하세요. 먼저 해당부분을 적신 후, 알리자린 크림슨, 울트라마린 블루, 투명 옥사이드 레드와 오레올린을 터치하여 번지게 합니다. 꽃 가까이에 고리버들로 엮은 흔적을 남기고, 어깨와 스커트의 외곽선을 선명하게 작업하세요. 순색의 오레올린과 카드뮴 레드로 맨 위 꽃을 칠하여 어두운 의자 뒤로 흘러내리게 합니다. 울트라마린 블루, 투명 옥사이드 레드의 배합으로 어두운 잎사귀를 칠하세요. 작고 하얀 모양을 충분히 남겨서 꽃이 시들지 않고 활기 있어 보이게 하세요. 어두운 색상을 화분 입구로 직접 끌어오고, 햇빛에 비친 곳을 조심스럽게 남깁니다. 테라코타 화분에는 투명 옥사이드 레드와 카드뮴 레드를 조금 더 첨가하세요. 이 색상을 팔과 연결하여 두 모양이 결합되게 하세요. 아직 젖어 있는 동안 그림자 외곽선이 진해지지 않도록 화분 밖으로 물감을 끌어당기세요.

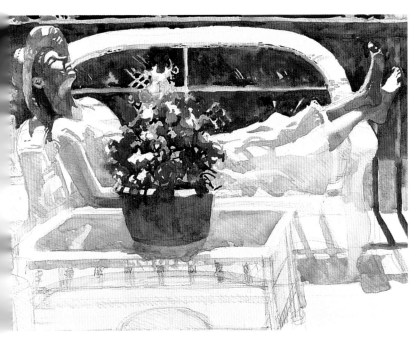

4 발과 오른쪽 배경 칠하기

오른쪽 상단 모서리에 잎사귀는 3단계에서 했던 것처럼 칠하여 난간 꼭대기의 하얀 띠 위로 넘깁니다. 투명 옥사이드 레드, 알리자린 크림슨, 울트라마린 블루로 어두운 난간을 따뜻하게 칠하세요. 이것을 발 뒤로 옮깁니다. 발의 어두운 부분을 카드뮴 레드와 맹거니즈 블루로 칠하고, 밝은 부분은 흰 종이로 남겨둡니다. 다리와 발의 외곽선은 젖은 붓으로 부드럽게 풀어주세요. 어두운 배경 혼합액으로 난간 봉을 칠하고, 그림자를 드리워 데크 바닥으로 당깁니다. 봉이 젖어 있는 동안 그 뒤의 밝은 잔디를 오레올린과 맹거니즈 블루로 칠하고, 가장자리는 흐리게 합니다. 젖은 붓으로 발밑의 어두운 형태로 있는 난간 봉의 흔적을 닦아내세요.

전경을

5 왼쪽 배경을 칠하고 인물을 완성하기
깨끗한 묵루 위쪽 배경 위부분을 칠하고, 채도가 높은 순색을 떨어뜨려 꽃이 흐려 보이게 합니다. 울트라마린 블루와 투명 옥사이드 레드로 잎사귀의 어두운 모양을 칠하고, 화분과 의자 팔걸이 뒤의 어두운 공간으로 계속 내려갑니다. 화분에 빛이 비치는 쪽에 카드뮴 레드를 살짝 추가하고, 화분 바닥의 그림자는 젖은 상태에서 밖으로 끌어냅니다. 햇빛을 잘 관찰하면서 맹거니즈 블루로 테이블 가장자리를 칠합니다. 4단계와 마찬가지로 어두운 난간 봉과 밝은 녹색 잔디를 칠합니다. 모델 뒤, 의자 팔걸이 아래 그림자는 맹거니즈 블루로 칠하세요. 팔꿈치와 팔뚝 아래를 의자에 고정하기 위해 울트라마린 블루의 터치를 추가하세요. 드레스 상체의 어두운 부분을 적신 후 여기에서도 어두운 부분을 진하게 칠하고, 주름의 흔적은 닦아내어 밝게 표현하세요. 울트라마린 블루와 알리자린 크림슨을 사용해 오른쪽의 스커트 원단의 그림자 부분도 어둡게 하세요. 스커트 밑에 짙은 그림자를 칠하고, 의자 팔걸이 옆쪽도 이어서 작업합니다.

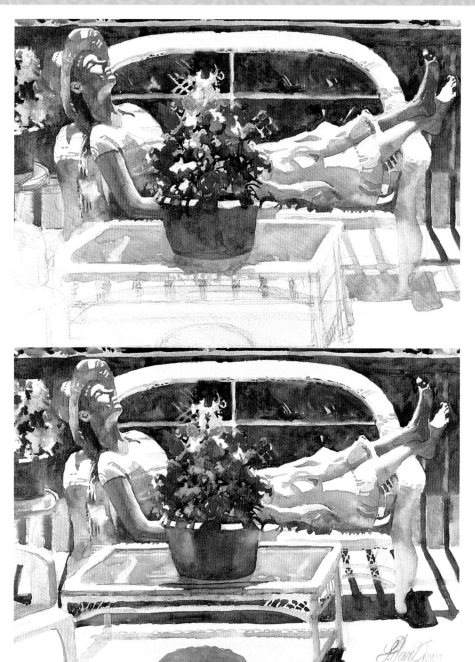

6 전경을 마무리하고, 마지막 디테일을 더하여 수정하기
왼쪽 아래 구석에 있는 의자의 팔걸이와 다리를 맹거니즈 블루, 울트라마린 블루, 알리자린 크림슨으로 칠합니다. 안락의자 밑에 어두운 모양으로 이동하여, 울트라마린 블루, 알리자린 크림슨, 투명 옥사이드 레드로 어둡게 칠하며 앞쪽 테이블로 이동합니다. 테이블 아래에 있는 어두운 형태를 같은 혼합액으로 칠하고, 고리버들 띠를 여기저기서 보이도록 합니다. 맹거니즈 블루로 테이블 다리를 칠하고, 화분에 의해 생긴 둥근 그림자에 알리자린 크림슨을 조금 더합니다. 맨 왼쪽 데크 난간에 그림자를 추가하세요. 젖은 붓으로 앞에 있는 화분의 색을 조금 덜어내고, 종이 타월로 물기를 닦아냅니다. 꽃다발의 잎사귀에 맑은 물을 묻혀서, 흰 부분의 일부를 없애 줍니다. 젖은 붓으로 유리 테이블 위에 반사된 부분을 더 닦아낸 후, 뒤로 물러납니다.

태양에 흠뻑 젖다
11" × 14"(28cm × 36cm)

주요 피사체에 빛을 주기

7장 요약

- 인물이 주제가 되는 그림에서 초점은 머리와 몸통이어야 한다.
- 초점을 입체적인 형태로 만들어낸다.
- 인물의 선명한 윤곽선은 평면인 그림에서 앞으로 나오는 것처럼 보이게 한다.
- 뒤를 어두운 명도로 조각하듯 채색하여 밝은 형태가 드러나게 한다.
- 햇빛 아래 인물의 피부색은 과장한다.
- 추상적인 배경에 사실적인 인물을 배치하면, 인물이 더욱 두드러질 것이다.
- 그림이 더 개선할 만한 것이 없다면, 이제는 손을 놓을 때이다.
- 꾸밈없는, 있는 그대로의 포즈는 신선함과 자연스러움을 준다.

이 장의 제목이 '주요 피사체로서의 사람'이지만, 사실 이 장의 주제는 사람이 아닙니다. 진짜 주제는 빛, 특히 사람들에게 비추는 빛이며, 빛은 인물의 부드러운 형태를 드러내고 따뜻한 피부 톤을 부각시킵니다. 빛은 닿는 모든 것에 생명을 부여하며 빛이 비치는 사물이 무엇이든 그것을 더욱 아름답게 만듭니다. 빛은 그 자체로 뛰어난 예술가이며 나의 붓을 이끄는 힘입니다. 강한 광원이 없는 인물은 공기가 없는 방과 같습니다. 여러분이 그리는 사람들에게 생명력을 불어넣으려면 빛을 사용해야만 합니다.

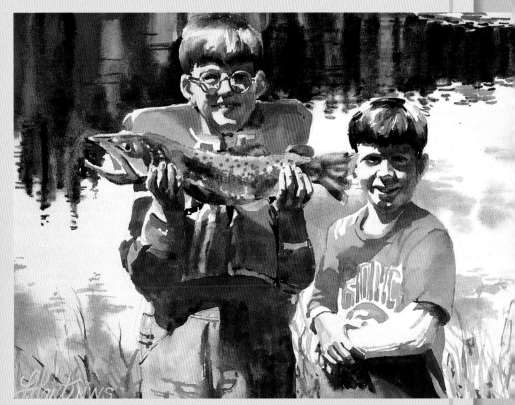

이 그림에서 두 소년은 의심의 여지없이 주제가 되지만, 강한 광원은 그들의 장밋빛 안색을 부각시키고, 이목구비 형상을 잘 드러냅니다. 왼쪽 소년의 얼굴은 물속에 있는 나무들의 어둡고 추상적인 반영이 그 뒤로 잘려나가며 뚜렷한 윤곽선을 남겨 그림에서 앞으로 나옵니다. 옆의 더 작은 소년의 경우도 마찬가집니다. 검은 머리카락은 반사된 흰 구름의 반영으로 둘러싸여 있어서 그 둘의 대비로 인해 앞으로 튀어나올 것같이 보입니다. 멀리 분산된 추상적인 배경의 형태와 선명하게 포커싱된 인물이 멋지게 대비되어, 주제를 매력적으로 보이게 합니다.

TUCK과 WES(두 소년)
11" × 14"(28cm × 36cm)

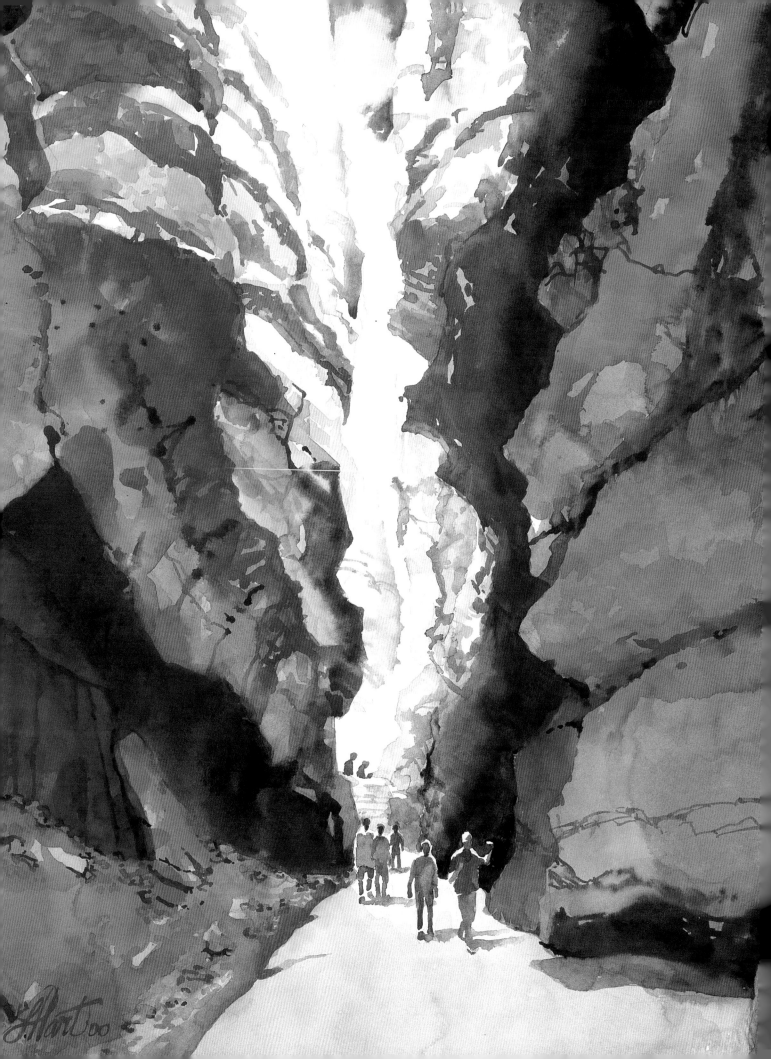

사람들을 환경에 배치하기

마치 인간의 흥미를 끄는 이야기가 신문에서 주목을 받는 것처럼, 환경에 인간의 흥미를 더한다면 그림에 활기를 불어넣을 수 있습니다. 물론 인물 배치가 잘 되었고 비례가 잘 맞았다면 말입니다. 시골 풍경, 도시 경관, 실내 환경 속의 인물들은 몇 가지 긍정적인 영향을 줍니다.

- 익숙한 크기를 알 수 없는 크기와 비교할 수 있게 함으로써 스케일을 보여줍니다.
- 큰 형태와 대비되는 작은 형태를 그려서 균형을 맞춥니다.
- 단색으로 색채계획을 하였다면, 이에 대비되는 색상의 밝은 부분을 추가합니다.
- 그림의 특정한 부분에 대한, 사람들의 관심사를 더하면 감상자의 흥미를 끌 수 있습니다.
- 한 장면에 동작 또는 움직임을 더해 줍니다.

멀리서 보기에 그럴듯한 사람을 그리기 위해 필요한 것은 그 사람의 비율과 제스처를 정확하게 묘사하는 것입니다. 때로는 간단한 몇 번의 붓질로 가장 잘 담아낼 수 있기도 합니다. 따라서 인물이 더 단순하고 추상적으로 표현될수록, 자연스럽고 그럴듯해 보일 것입니다.

이 그림에서 인물은 위를 향한 감탄의 몸짓으로 그림에 생동감을 더합니다. 사암 벽의 크기는 작은 인물과 대비되도록 과장하였습니다.

월 스트리트, 브라이스캐넌
20" × 14"(51cm × 36cm)

풍경 속에 인물 배치하기

재료

종이:
1/4 크기의 140-lb
(300gsm) 세목

붓:
2호 몹 브러시, 8호 둥근 붓

물감:
알리자린 크림슨, 오레올
린, 카드뮴 레드, 맹거니즈
블루, 투명 옥사이드 레드,
울트라마린 블루

기타:
4B 또는 6B 연필, 지우개

주제가 시골 풍경, 도시 경관, 실내 환경에 따라 크게 다르더라도 각각에 대한 초기 접근 방식은 같습니다. 전체적인 디자인을 통일하기 위해 밝은 명도로 시작하여 흰 부분을 제외한 모든 영역을 칠하세요.

풍경화를 그릴 때 인물들이 그림 속 어디에 놓이든지 주의를 끌 수 있다는 사실을 명심하세요. 그러므로 보는 사람의 시선이 가지 않기를 바라는 곳에는 인물을 그려 넣지 않습니다. 또한 인물이 나무나 바위 같은 주변 사물의 크기를 보여주는 기준점 역할을 한다는 사실을 기억해야 합니다. 따라서 인물은 신뢰할 수 있는 비율로 묘사합니다. 색채 계획이 단색일 경우, 풍경 속의 인물에는 밝은 색조를 사용합니다.

참고 사진

명암 스케치
빛과 어둠의 패턴이 나타나도록 느슨하게 명암 스케치를 합니다.

드로잉
단순하게 그리세요. 인물의 위치와 바위 그리고 물에 반사된 형상의 주요 형태만을 표시하세요. 나무와 바위가 디테일할 필요는 없으므로 풍경을 그리는 데는 많은 여유가 있습니다. 그러나 인물은 인물로 인식되어야 하므로, 정확한 비율과 제스처를 묘사하는 데 시간을 투자하세요.

1 1차 채색

알리자린 크림슨, 오레올린, 맹거니즈 블루의 고명도 3색 물감액을 만듭니다. 팔레트에서 섞지 마세요. 마른 용지를 비스듬히 놓고 2호 몹 브러시로 매우 느슨하게 채색을 시작합니다. 흰색 부분은 그대로 두고 종이에 색이 섞여서 흐르게 하세요. 채색은 인물을 관통하여 배경에 통합됩니다. 이 채색이 고르지 않게 보여도 나중에 커버할 수 있으니 걱정하지 말고 부드럽고 유연하게 작업하세요. 외곽선을 진하게 남기지 말고, 3~4단계의 명도로 칠하세요. 이것을 완전히 말려줍니다.

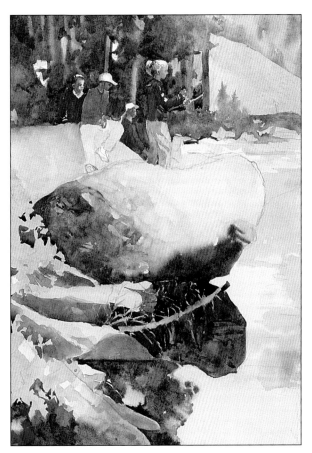

2 2차 채색: 인물과 배경의 나무

그림의 나머지 부분은 8호 둥근 붓을 사용하세요. 2차 채색을 위해 알리자린 크림슨, 투명 옥사이드 레드(이 경우 노란색으로 쓰임), 울트라마린 블루의 저명도 3색 물감액을 혼합합니다. 인물의 피부를 색칠하려면 카드뮴 레드도 약간 필요합니다. 배경을 적시고, 울트라마린 블루, 투명 옥사이드 레드, 약간의 오레올린을 혼합한 색상을 나무에 떨어뜨립니다. 나무줄기 뒤를 채색은 하되, 1차 채색의 일부가 보이게 합니다. 카드뮴 레드로 인물들의 얼굴을, 두 번째 채색에 사용한 3색 혼합액으로 몸통을 칠하여 그것들이 합쳐져 배경과 어우러지게 합니다. 낚싯대 손잡이를 나타내기 위해 약간의 여백을 남기세요.

3 2차 채색, 계속: 아래쪽의 바위와 물에 비친 형상

깨끗한 물로 바위를 적시고, 밝은 이끼와 물에 비친 형상을 위해 2단계에서 사용한 것과 동일한 3색의 짙은 혼합액에 오레올린을 다시 추가하세요. 바위 바로 아래의 어두운 부분과 반사된 부분은 물감튜브에서와 같이 아주 짙은 농도이어야 합니다. 왜냐하면 젖은 표면에서 진행되며, 젖은 용지와 만나면 농도가 묽어지기 때문입니다. 기억하세요! 2차 채색의 규칙은 좀 더 많은 양의 물감과 적은 양의 물입니다. 그림의 왼쪽 가장자리에 있는 나뭇잎뿐만 아니라 물속에 있는 죽은 나무 주위를 칠하세요. 큰 바위의 가장 어두운 반사 형상에 또렷한 윤곽선을 남기세요.

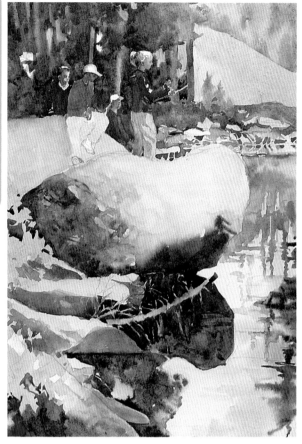

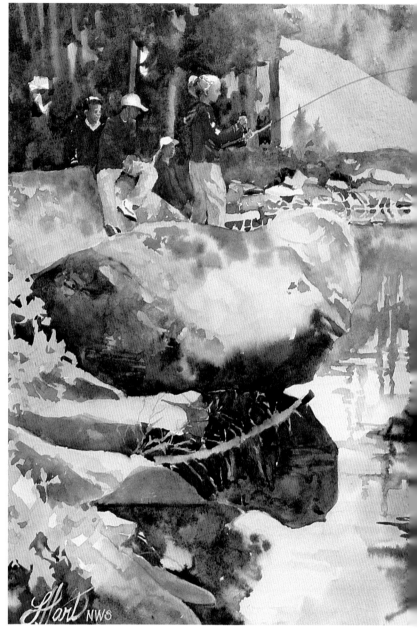

4 물에 비친 형상과 먼 호숫가

바위 오른쪽의 강물을 깨끗한 물로 적시고, 8호 둥근 붓을 계속 사용하여, 2차 채색과 같은 색상으로 나무의 반영을 칠하세요. 이 물감을 아래쪽으로 당기고, 지그재그를 통해 물에 잔물결을 만듭니다. 하늘이 물에 반사되는 아름다운 흰색 부분은 그대로 두세요. 호수의 저편 언덕에서 물가에 있는 통나무 뒤를 울트라마린 블루와 오레올린으로 칠하고 물에 비친 형상이 거울처럼 보이도록 만드세요.

5 최종 명암과 디테일

앉아 있는 남자의 바짓가랑이와 신발을 칠하고, 소녀의 낚싯대를 완성하세요. 배경의 나뭇잎에 어두운색을 몇 개 더 추가하고, 왼쪽 전경의 나뭇잎에는 중간 명도의 녹색을 더 넣으세요. 큰 바위는 윗부분에 이끼와 질감을 더 표현할 수 있지만, 가장자리가 퍼지도록 그 부분을 먼저 적셔주세요. 뒤로 물러서서 어떻게 했는지 살펴보세요. 여러분은 처음에 고명도의 바탕칠을 하는 것이, 그 그림의 전체 색을 어떻게 통일하는지 알게 되었나요?

빅 샌디BIG SANDY 호수에서의 낚시
14" × 11"(36cm × 28cm)

도시 경관 속에 인물 배치하기

재료

종이:
1/4 크기의 140-lb
(300gsm) 세목

붓:
2호 몹 브러시, 8호 둥근 붓

물감:
알리자린 크림슨, 오레올린, 카드뮴 레드, 맹거니즈 블루, 투명 옥사이드 레드, 울트라마린 블루

기타:
4B 또는 6B 연필, 지우개

도시와 거리 풍경은 늘 사람들로 번화하고 북적거리기 때문에 그림을 그리기가 어려울 수 있습니다. 한 사람씩 개별적으로 그리는 것이 벅차 보일 수 있지만, 집단을 하나의 형태로 취급하고 사람들을 단순한 실루엣으로 그리는 법을 배운다면, 이 복잡한 작업은 아주 심플해질 것입니다.

참고 사진
비 오는 날, 밤의 뉴욕 타임스퀘어는 정말 멋진 광경입니다!

명암 스케치
명암 스케치는 밝고 어둠의 배치를 보여줍니다. 여기서 어두운 부분을 정확하게 표현한다면, 마지막에 극적이고 눈부신 빛을 표현하는 데 도움이 될 것입니다.

드로잉
도로 위에 배치된 인물, 자동차, 반사된 조명을 스케치합니다.

1 1차 채색

2호 몹 브러시로 용지를 적시세요. 물기가 사라지면 알리자린 크림슨, 오레올린, 맹거니즈 블루와 약간의 울트라마린 블루로 고명도의 밝은 톤으로 채색하세요. 색상이 서로 번지도록 하고, 가장자리는 부드럽게 합니다. 불빛을 표현하기 위해 흰 부분을 충분히 남기고 마르게 두세요.

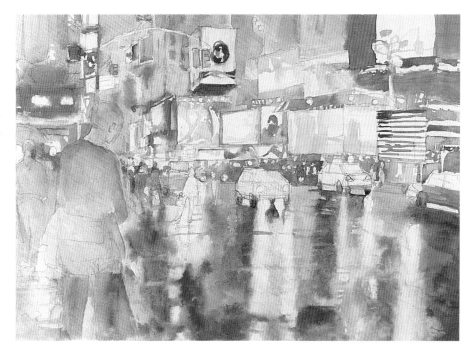

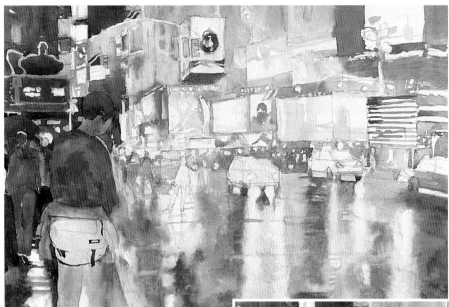

2 2차 채색: 왼쪽 배경과 전경의 인물 표현

2단계에서 4단계까지는 8호 둥근 붓을 사용합니다. 알리자린 크림슨, 투명 옥사이드 레드, 울트라마린 블루 3개의 개별 물감액을 혼합합니다. 터치는 하되 섞지 마세요. 이 3색의 다양한 혼색으로, 맨 위에서부터 시작해 어두운 하늘 조각과 멀리 있는 건물을 칠하세요. 밑으로 내려가면서 밝은 형태 주위를 칠하세요. 명암 단계표의 어두운 부분의 명도를 유지하세요. 앞쪽의 인물은 물감이 서로 번지며 어우러지게 하여, 마치 퍼즐 조각처럼 맞춥니다.

3 2차 채색, 계속: 중간 지점

2단계에서 사용한 것과 동일한 저명도의 3가지 색상을 매우 어둡게 농축 혼합하여, 현수막 아래의 어두운 음영을 칠합니다. 사람들을 그룹화시킬 때, 그들 주위를 어두운 배경에 대비되게 밝게 남기거나 혹은 밝은 부분에는 어두운 실루엣으로 남겨두면 됩니다. 거리 중앙에 서 있는 사람은 밝은 불빛과 도로의 반영이 대비되어 눈에 띄도록 선명한 실루엣이 되어야 하므로 마른 용지에 그려야 합니다. 그들의 아랫부분을 적시고 그들의 그림자 가장자리를 부드럽게 칠하세요. 자동차를 칠하고, 반사된 빛은 확실하게 표현하며, 바퀴의 젖은 물감을 바로 그림자로 끌어당겨 도로에 연결합니다.

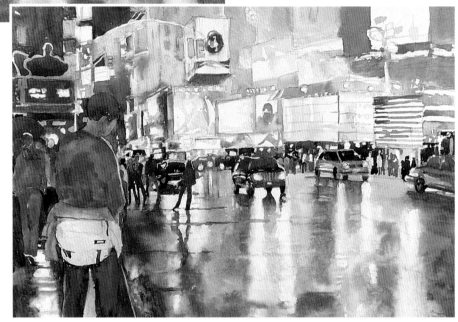

제스처를 담아내며 디테일 표현하기

이 인물이 한 가지 색상과 하나의 명도로만 구성된 평평한 실루엣임을 주목하세요. 어깨 반대 방향으로 기울어져 있는 엉덩이의 비스듬한 각도를 정확하게 담아내었기 때문에, 누군가가 오기를 지켜보기 위해 길거리에 몸을 내밀고 있는 여자의 모습이 눈에 선명하게 읽힙니다. 우리는 종종 필요 이상으로 더 복잡하게 만들기도 합니다.

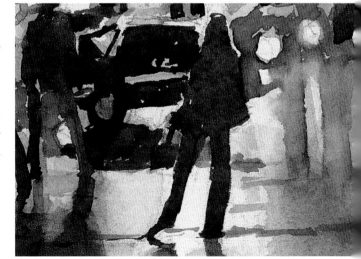

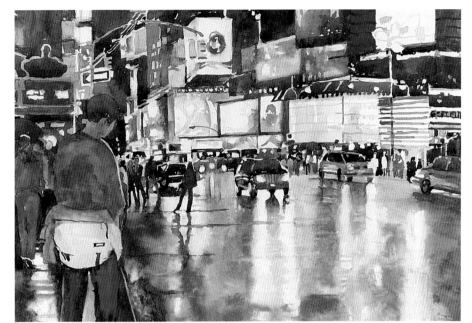

4 상부 건물 완성

전 단계와 같은 저명도의 어두운 3색 조합으로 건물 윗부분을 칠하세요. 어떤 곳에서는 외곽선을 부드럽게 하되, 밝은 조명 주위는 가장자리를 선명하게 남겨두세요. 반짝거림을 위해 작고 흰 공간을 많이 남겨두세요.

5 최종 명암과 정리

2호 몹 브러시로 앞쪽의 도로를 적시고, 더 어두운 곳을 칠하여 전경의 명암을 강조하고, 조명의 반사 사이에 더 강한 대비를 만들어내세요. 젖은 붓으로 자동차 아래의 조명을 더 많이 끌어내세요. 도로에 틈과 디테일을 몇 개 더 추가합니다. 완성되었습니다! 거리 위에 반사되는 야간 조명의 은은한 빛을 볼 수 있을 것입니다.

타임 스퀘어
14" × 11"(36cm × 11cm)

실내 환경 속에 인물 배치하기

재료

종이:
1/4 크기의 140-lb
(300gsm) 세목

붓:
2호 몹 브러시, 8호 둥근붓

물감:
카드뮴 레드 미디엄, 맹거
니즈 블루, 퀴나크리돈 골
드, 투명 옥사이드 레드,
울트라마린 블루, 옐로우
오커

기타:
4B 또는 6B 연필, 지우개

실내 환경에서 인물을 그리는 것은 자연광에서 인물을 그리는 것보다 더 어려울 수 있는데, 항상 강한 직사 광원을 가지고 있는 것이 아니기 때문입니다. 실내의 빛은 여러 가지 다른 광원에서 나올 수 있기 때문에 빛과 그림자의 분명한 패턴을 알아보기 어렵습니다. 실내에서의 또 다른 문제는 희미한 조명이 될 수도 있습니다. 일반적으로 플래시를 사용해 사진을 찍지만, 그렇게 되면 대개 어두운 패턴도 완전히 지워집니다. 실내 환경에서 플래시를 사용하지 않는다면, 따뜻한 느낌을 주면서 멋진 빛과 그림자 패턴이 있는 사진을 찍을 수 있습니다. 실내에서 얻을 수 있는 독특한 조명 조건 중 일부는 특별하고 분위기 있는 어두운 톤의 그림으로 이어질 수 있습니다.

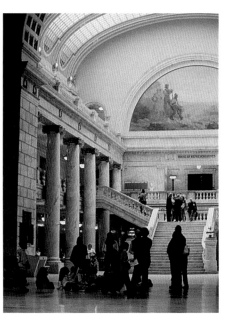

참고 사진
밝은 대리석 기둥과 계단에 극명하게 대비된 전경의 인물들은 그림을 그리기에 흥미로운 대상이 됩니다.

드로잉
건물의 벽면과 복도의 원근을 가볍게 표현하고, 인물은 출입구, 가구, 그 밖의 것들과의 관계에서 정확한 비율로 그립니다. 예를 들어, 계단참의 인물들은 그들 뒤에 있는 출입구를 통과할 만큼 충분히 작아야 합니다.

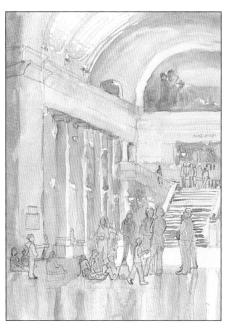

1 1차 채색
투명 옥사이드 레드, 맹거니즈 블루, 퀴나크리돈 골드의 배합으로 부드럽게 채색하고, 옐로우 오커를 조금 더 하세요. 2호 몹 브러시를 이용해 가장자리가 어우러지도록 합니다. 마른 용지에 작업하면서 흰 부분을 제외한 모든 부분을 엷게 칠합니다. 명도 단계가 5보다 어두워지지 않게 하세요. 인물을 관통하여 칠합니다. 기둥 뒷부분을 비추는 따뜻한 빛은 퀴나크리돈 골드를 단독으로 사용하세요. 작업을 계속하기 전에 이 단계를 건조시키세요.

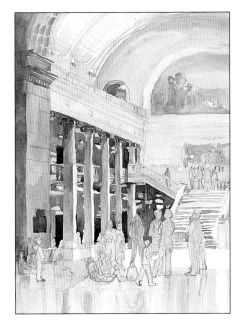

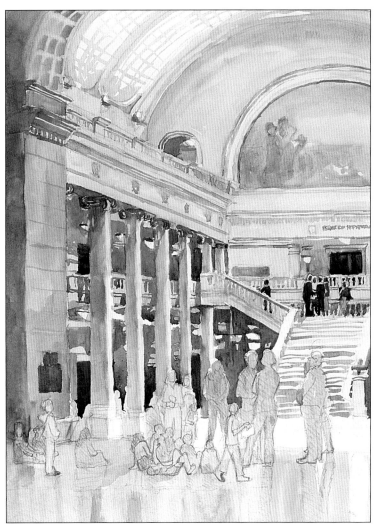

2 2차 채색

8호 둥근 붓으로 바꾸어 나머지 부분을 채색합니다. 기존의 3색 중에서 파란 색상(맹거니즈 블루)을 울트라마린 블루로 바꾸어, 좀 더 어두운 명암을 얻게 합니다. 먼저 왼쪽의 벽돌 기둥에 울트라마린 블루, 투명 옥사이드 레드를 가볍게 채색합니다. 물감이 젖어 있는 동안 벽돌의 디테일을 조금 표현합니다. 배경의 인물 중 일부는 하얀 실루엣으로 남겨두고 기둥 뒤는 더 어두운 명암으로 칠하세요. 1차 채색이 밝은 기둥을 전경으로 보이게 합니다. 인물 주위를 칠하는데, 그들의 상반신을 네거티브 형태로 조각하듯이 칠합니다.

3 2차 채색: 계속

울트라마린 블루, 투명 옥사이드 레드, 퀴나크리돈 골드의 저명도 3색을 사용하여 계단 위의 배경과 계단참 위의 사람들의 소그룹을 계속 칠합니다. 기둥 위의 석고에 디테일한 표현을 더하고, 맨 오른쪽 끝에 있는 계단 난간 뒤는 어두운 명암으로 잘라내듯이 채색합니다. 계단참에 있는 사람들의 그룹도 표현하세요(근접 참조).

디테일 표현: 배경의 사람들

계단참 위에 있는 인물 그룹을 표현하려면, 울트라 마린 블루, 투명 옥사이드 레드의 농축된 혼합액과, 밝은 셔츠를 칠하기 위해 카드뮴 레드 미디엄을 사용하여, 추상적인 작은 덩어리 형태로 그립니다. 멀리서 보면 뇌는 이것을 사람으로 해석할 것입니다. 머리와 어깨 윗부분의 조명 효과를 하얀 용지로 남겨두어, 머리 위의 조명이 어깨와 머리카락에 반사되는 것처럼 보이게 하세요.

4 전경 인물과 반사 추가

풀다운 기법(71페이지)을 사용하여 앞쪽의 인물들을 칠하고, 피부색은 카드뮴 레드와 퀴나크리논 골드를 섞어서 표현합니다. 물감이 아직 젖은 상태에서 반사된 형상을 위해 어두운 인물의 맨 아랫부분을 젖은 붓으로 터치하고, 아래쪽으로 당겨 가장자리를 부드럽게 합니다. 이 사람들은 평면인 그림에서 앞으로 나온 것처럼 보여야 하기 때문에 매우 어두운 명도이여야 합니다.

5 최종 명암과 정리

맹거니즈 블루와 투명 옥사이드 레드로 기둥 베이스의 어두운 부분을 가볍게 채색하세요. 마찬가지로 기둥 바로 뒤에 있는 인물들의 실루엣도 살짝 칠합니다. 뒤로 물러서보세요. 따뜻한 실내 채광을 얻으셨나요? 그렇지 않다면 그림의 따뜻한 노란 부분을 다시 적시세요. 그곳이 축축한 상태에서 더 진한 퀴나크리돈 골드를 칠한다면 실내 조명의 노란빛을 강화할 수 있습니다.

국회의사당 현장학습
11" × 14"(28cm × 36cm)

아는 것이 아닌, 보는 것을 그리기

8장 요약

- 고명도의 바탕칠은 전체적인 구성을 통일시킬 수 있다.
- 사람의 관심사를 더하면 그림에 생명력, 색상, 움직임과 더불어 활기를 불어 넣을 수 있다.
- 각각의 개인을 그리는 대신 군중과 그룹을 하나의 형태로 다룬다.
- 부수적인 인물을 그럴듯하게 그리기 위해서 수년간 인체 해부학을 공부할 필요가 없다.
- 멀리 보이는 인물을 정확하게 그리기 위해 필요한 것은 형태, 비율, 제스처를 올바르게 하는 것뿐이다.

나는 수년간 라이프 드로잉life drawing*수업과 해부학 수업을 듣지 않고 사람을 그리는 것은 절망적이라고 생각하곤 했습니다. 확실히 인체 해부학을 이해하는 것은 매우 중요하지만, 단순히 자신이 보는 것을 그리도록 스스로 연습하는 것 또한 중요합니다. 여러분의 머리가 아닌 눈으로 보는 그대로, 인물의 명암 패턴을 정확하게 모사하는 법을 배우는 것이 더 중요합니다. 최고의 미술 교육은 책이 아니라 종이에 그림을 그리는 것입니다.

종이에 있는 두 명의 공장 노동자를 그린 이 그림에서, 가장 강한 광원은 오른쪽 맨 끝의 창문에서 나와 분위기를 밝게 만들고 있습니다. 그러지 않았다면 이 작업공간은 음산했을 것입니다. 빛이 비취는 곳에 있는 인물의 모자에 밝은 빨간색을 사용하는 것도 이 초점 영역에 주의를 끌게 합니다. 인물의 뒷모습을 감상자에게 배치하는 것은 그들이 그렇게 열심히 작업하고 있는 것이 무엇인지에 대한 호기심을 유발시킵니다.

MADE IN CHINA
14" × 20"(36cm × 51cm)

* 사람이나 동물 등 살아 있는 대상물을 생동감 있게 그리는 그림.

수채화에 사랑하는 사람을 담아 보기

예술은 시간을 영원히 잊혀지지 않게 방부 처리하고, 그것을 적절한 부패로부터 구해줍니다.

—A.D. 콜맨A.D. Coleman

인간으로서 우리가 공유하는 보편적인 욕망 중 하나는 삶을 마감할 때 우리 자신의 무언가를 남기고 싶어 하는 것이라고 생각합니다. 일기를 쓰고, 책을 쓰고, 퀼트 바느질을 하며, 과수원과 정원을 가꾸고, 영화나 구조물을 제작하고, 심지어 DNA를 얼리는 등 사람들이 자신의 불멸을 위해 찾아낸 방법은 다양합니다. 예술가로서 우리는 작품을 통해 자신을 보존합니다. 우리 안에 내재된 것은 후손들에게 우리가 누구인지, 무엇을 좋아했는지, 무엇이 인간 가족의 구성원으로서 우리의 열정을 자극했는지 알려주고 싶은 것입니다. 이 장에서는 이를 성공적으로 수행할 수 있는 몇 가지 방법에 대해 설명하고자 합니다.

모성애에는 아침과 밤 사이에 경계가 없는 순간이 있습니다. 바로 땅과 하늘이 잠깐 만나는 순간, 시간과 영원 사이에 정지된 순간입니다. 나는 이 순간을 알고 있었습니다. 나는 며느리와 첫 손자를 그린 이 그림에 엄마와 아기만이 공유하는 감정을 담아내고 싶었습니다.

엄마의 품
20" × 14"(51cm × 36cm)
브로디와 코린 하트Brody and Corine Hart 소장, 미시간

오래된 사진으로 인물 그리기

재료

종이:
1/4 크기의 140-lb
(300gsm) 세목

붓:
2호 몹 브러시, 8호 둥근 붓

물감:
번트 엄버, 카드뮴 레드,
맹거니즈 블루, 투명 옥사
이드 레드, 투명 옥사이드
옐로우

기타:
6B 연필, 지우개, 마스킹
테이프

우리가 선조들의 이름에 얼굴을 결부시키면 그들은 실재하는 사람이 될 것이고, 오래된 사진으로 선조들을 그리면서 그들과 우리를 연결시킬 때 소속감을 느끼게 됩니다. 오래된 사진은 대부분 흑백이기에 임의의 색상으로 채색할 수 있는 선택권이 제공됩니다. 명암을 정확하게 적용다면 원하는 어떤 색상이든 사용할 수 있으며, 채색에도 훨씬 효과가 있을 것입니다. 나는 이러한 그림들에 따뜻하고 차분한 색상을 사용하여, 오래된 사진에 세피아 톤 느낌을 주는 것을 좋아합니다.

참고 사진
가족사진으로 원본을 가지고 있지 않을 수도 있으니, 사본을 만들어야 할 것입니다. 대부분의 복사 가게는 사진을 복제하고, 확대시킬 수도 있습니다.

어린 소녀였을 때 나는 일요일 밤마다 이 집의 뒷마당에서 보냈습니다. 할머니는 손수 만든 아이스크림을 야외 테라스 위에 차려주셨고, 할아버지의 수상경력에 빛나는, 장미 향기가 주변 화단에서부터 퍼졌습니다. 돌아가신, 사랑하는 사람들의 얼굴에 붓을 대었을 때 정말 그렇게 멀지 않은 곳에 그들이 있는 것처럼 형언할 수 없는 감정이 용솟음칩니다.

명암 스케치
명암 패턴을 빠르고 대략적으로 스케치하여 강한 디자인을 얻으세요.

드로잉
보드 위에 종이를 붙인 후 피사체를 그리고, 음영이 있는 부분을 표시합니다. 어두운 부분을 연결하고 흰 부분은 남겨두는 데 집중하세요.

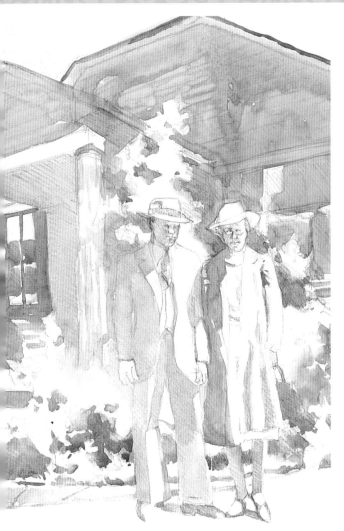

흰색 형태 주위 칠하기

나는 흰색 형태를 남기기 위해 마스킹액을 사용하는 것을 좋아하지 않는다. 대신 그 주위를 채색하는 것을 더 좋아한다. 다음과 같은 몇 가지 이유가 있다.

• 마스킹액은 윤곽선이 너무 딱딱하고, 기계적인 부자연스러운 모양을 남긴다고 생각한다.

• 아무리 열심히 시도해도, 마스킹액은 결코 정확한 지점에서 끝나지 않는다.

• 나는 종종 그림에 많은 부분을 하얗게 남기는데, 하루 종일 마스킹을 할 만큼 그렇게 인내심이 있지는 않다.

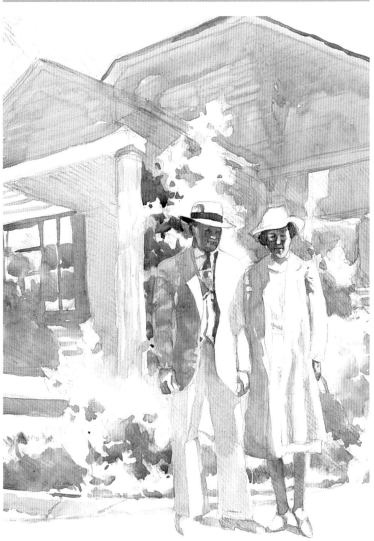

1 1차 채색

2호 몹 브러시를 사용하여 맹거니즈 블루, 투명 옥사이드 옐로우의 묽은 물감액이 가장자리가 서로 섞이게 하세요. 마른 용지에서 시작하여 물감을 가득 머금은 붓을 집어 들고, 집 꼭대기부터 방울이 맺힌 물감을 아래로 잡아당기세요. 팔레트로부터 물감을 새로 가져올 때마다 따뜻한 투명 옥사이드 옐로우(따뜻함)를 더 많이 사용하고, 그다음 차가운 맹거니즈 블루(차가움)를 더 많이 사용함으로써, 색상 온도를 따뜻한 색에서 차가운 색으로 바꾸세요. 남아 있는 방울 맺힌 물감에 새로운 색상으로 다시 터치하고, 이것을 사람으로 바로 옮기세요. 명암은 4단계나 5단계보다 더 어두워지지 않게 하세요. 빛이 비춰지는 부분의 주위를 칠하세요. 젖은 붓으로 수풀의 가장자리를 다시 터치하여 부드럽게 하고 말리세요.

2 얼굴과 옷 칠하기

남은 부분을 칠하기 위해 8호 둥근 붓으로 바꾸고, 카드뮴 레드와 투명 옥사이드 레드, 투명 옥사이드 옐로우의 혼합액으로 얼굴부터 작업을 시작합니다. 하얀 모자의 테두리는 선명하게 남겨두세요. 얼굴의 밝은 부분은 건조할 때, 깨끗하고 젖은 붓으로 닦아냅니다. 인물 뒤의 어두운 명암을 더 칠하여 그들을 앞으로 나올 수 있게 하세요.

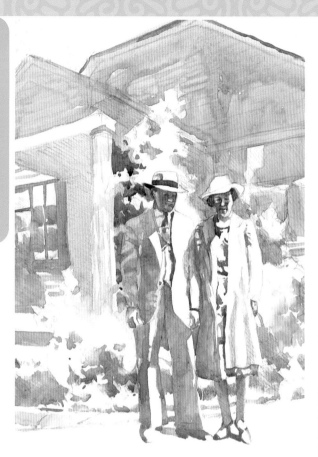

3 인물에 어두운 명암주기

농축된 맹거니즈 블루를 사용하여 남성의 슈트와 신발의 어두운 부분을 칠하고, 하얀색 하이라이트는 잘 보존합니다. 같은 기법으로 여성의 어두운 부분은 맹거니즈 블루와 투명 옥사이드 옐로우로 더 따뜻하게 혼색하여 칠하세요.

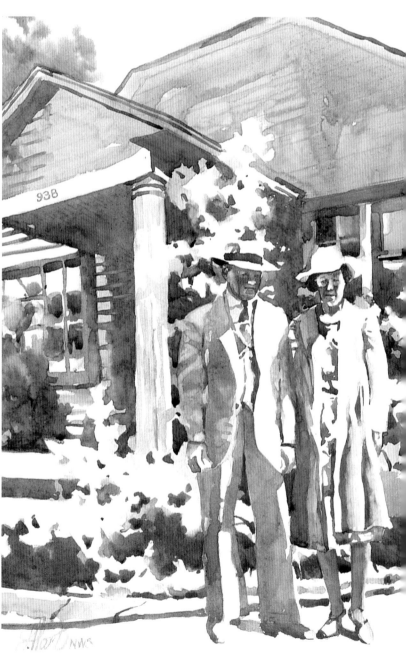

4 나뭇잎과 집의 마지막 어두운 패턴 완성하기

최종 명암 패턴은 인물들을 앞으로 나오게 할 것입니다. 번트 엄버, 투명 옥사이드 옐로우, 맹거니즈 블루의 진한 물감액을 섞어, 수풀의 어두운 부분과 창문에 비친 어두운 부분을 채색합니다. 현관의 지붕 밑면을 칠하고, 순색의 투명 옥사이드 레드를 약간 떨어뜨려 따뜻하게 하세요. 지붕선 아래에 어둠을 더하고, 목재 측면에 몇 줄의 선을 나타냅니다. 모든 선을 그리지는 마세요. 감상자의 눈은 거기에 없는 것을 채울 것입니다. 집 뒤쪽 부분을 적시고, 그 뒤에 있는 나무가 배경이 되는 하늘로 부드럽게 번지게 하세요. 정원의 호스를 나타내기 위해 짙은 색으로 어둡게 칠하여 마무리하세요.

　뒤로 물러나세요. 부분을 보기 전에 전체적인 패턴을 볼 수 있나요? 추상적인 디자인이 1차적인 매력이 되어야 하고, 주제나 스토리는 2차적인 것이 되어야 합니다.

에피와 엘머
14" × 11"(28cm × 36cm)

찰나의 순간을 그림에 담아보기

재료

종이:
1/4 크기의 140-lb
(300gsm) 세목

붓:
2호 몹 브러시, 8호 둥근붓

물감:
번트 엄버, 맹거니즈 블루,
로 시에나, 투명 옥사이드
레드 (또는 번트시에나) Transparent
Oxide Red, 울트라마린 블루

기타:
6B 연필, 지우개, 마스킹
테이프, 종이타월

예술은 우리를 가장 좋아하는 기억 속에 숨겨진 보물로 데려갈 수 있습니다. 매년 나의 대가족은 캘리포니아의 뉴포트 비치에서 일주일을 보냅니다. 때때로 50명 이상의 가족 구성원이 함께합니다. 이 며칠 동안 우리는 일상적인 시간 약속을 잊고 지내면서 유대감을 가지는 시기입니다. 딸 브룩(가운데)과 조카와 조카딸들을 그린 이 그림은, 그들이 어렸을(지금은 모두 성인) 때 단지 함께 한다는 기쁨 때문에 뛰어다니는 아이들의 이미지로 내 마음속에 각인되었습니다.

사진을 보고 그림을 그릴 때의 장점 중 하나는, 실물로 직접 그릴 때 불가능한 동작을 얻을 수 있다는 것입니다. 이 시연에서는 공중에서 점프하는 모습들을 그리는 법을 배울 것입니다.

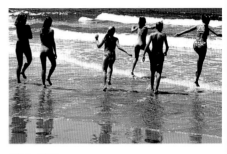

참고 사진
나는 사진 윗부분을 잘라 그림에서 사람들이 앞쪽 나오도록 했습니다. 때로는 화면 구성에서 인물의 크기가 너무 작으면, 전체적인 디자인의 강도가 약해집니다.

드로잉
일반 마스킹 테이프를 사용하여 종이를 보드에 테이프로 붙이세요. 파도와 해변가의 하얀 부분의 윤곽을 가볍게 그리세요. 인물을 스케치하고, 어두운 부분에 음영을 주세요.

1 1차 채색: 먼 바닷물 칠하기

마른 용지에서 시작합니다. 물을 듬뿍 묻힌 2호 몹 브러시로, 맹거니즈 블루와 로 시에나의 물감액을 섞어서 가장자리가 어우러지게 하세요. 맹거니즈 블루 물감액을 듬뿍 담아 올려, 빠르게 바다 배경을 칠하세요. 이때 흰 파도와 물속에서 반짝이는 햇빛을 많이 남겨둡니다. 헹궈서 건조시킨 붓으로 파도의 가장자리를 터치하여 군데군데 부드럽게 하세요. 붓을 댄 곳의 물기는 종이 타월로 닦아내세요.

2 1차 채색: 전경의 바닷물과 해변 지역 완성

계속 2호 몹 브러시를 사용하여, 물과 해변의 나머지 부분을 한 번에 연속적으로 채색하세요. 이때 바다 배경과 같은 색의 혼합액을 사용하되, 해변 근처는 물이 더 따뜻하므로 맹거니즈 블루보다 로 시에나를 더 많이 사용합니다. 강한 햇볕을 받은 인물들과 흰 모자는 하얗게 남겨두세요. 젖은 상태에서 번트 엄버, 울트라마린 블루, 투명 옥사이드 레드, 로 시에나의 농축된 혼합액으로 짧고 거친 스트로크로 사람들의 그림자 일부와 물에 비친 형상을 칠하세요. 이 가장자리는 용지에서 부드럽게 번져야 합니다. 이 단계를 마르게 두세요. 아직 그리 좋아 보이지는 않을 것입니다.

A: 로 시에나와 번트 엄버를 한번 머금으세요. 사람의 머리부터 시작하여 머리카락이 햇빛에 반사된 부분은 하얗게 남겨놓으면서 혼합액을 아래로 내리며 칠합니다.

B: 붓을 헹구고, 투명 옥사이드 레드를 한 번 머금어 피부색을 칠해봅시다. 방금 칠했던 물감의 아래쪽 가장자리에 이것을 터치하세요. 두 부분이 밑에서 섞여 어우러지게 하세요.

C: 어둡게 섞은 울트라마린 블루로 그늘진 수영복을 표현하고, 햇빛을 받는 밝은 부분 주위도 채색하세요.

3 중앙의 인물 칠하기(세부사항은 A~D까지 과정을 참고하세요)

8호 둥근 붓으로 바꿔, 팔레트 위 투명 옥사이드 레드, 번트 엄버, 로 시에나, 울트라마린 블루 각각의 물감액을 만듭니다. 위에 나열된 단계에 따라, 풀다운 기법(71페이지)을 사용하여, 가운데 인물을 칠하세요.

D: 인물의 발바닥에 닿을 때까지 이 색상 패치가 계속 어우러지게 하세요.

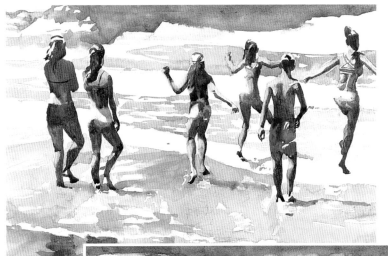

4 나머지 인물 완성하기

동일한 풀다운 기법으로 남은 인물들도 칠하세요. 사람의 피부의 밝은 면과 어두운 면 사이의 경계를 부드럽게 하는 것 외에는 다시 작업하려 하지 마세요. 목표는 각각의 인물들을, 밝고 어두운 추상적인 형태의 그룹으로 묘사하는 것입니다. 뒤로 물러서세요. 가까운 거리에서 각 인물이 얼마나 실제 같은지 보이시나요?

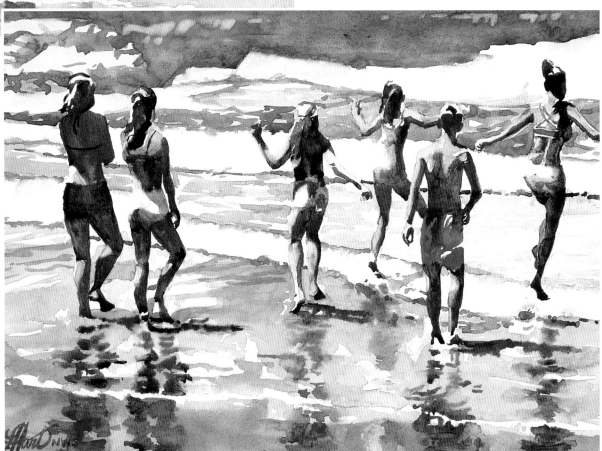

5 물에 비친 인물 형상을 완성하고, 최종 명암과 디테일 추가하기

2호 몹 브러시를 사용하여 깨끗한 물로 인물 바로 아랫부분을 다시 적시세요. 용지에서 물기가 사라질 때 8호 둥근 붓으로 바꾸어, 인물을 칠할 때 사용했던 것과 같은 색으로 거칠게 붓질하여 반사된 형상을 그립니다. (반사된 형상은 보는 사람을 향해 일직선으로 나오고, 드리워진 그림자는 태양광의 각도를 나타냅니다.) 반사된 형상들의 가장자리가 부드럽게 번지게 하세요. 젖은 용지에 작업하고 있으므로 색의 농도를 과장합니다. 물 위의 파도를 나타내기 위해 어둡고 거친 스트로크를 몇 번 더 넣으세요. 위와 아래 가장자리를 따라 더 어두운 경계선을 칠하고, 여기저기에 파도 안쪽으로 물감을 당겨 물이 휘도는 것을 표현하여 파도를 더 분명히 나타내세요. 깨끗하고 젖은 8호 둥근 붓으로 저 먼 파도의 불빛을 몇 개 더 닦아내고, 종이 타월로 그 부분을 찍어냅니다.

시간이 멈춘 곳에서
11" × 14"(28cm × 36cm)

사랑하는 사람을 그리기

재료

종이:
1/4크기의140-lb
(300gsm) 세목

붓:
2호 몹 브러시, 8호 둥근붓

물감:
알리자린 크림슨, 카드뮴
레드, 맹거니즈 블루, 투
명 옥사이드 레드, 울트라
마린 블루, 옐로우 오커

기타:
6B 연필, 그림판, 지우개,
마스킹 테이프, 종이 타월

가족 구성원은 가장 열정적이면서 가장 편안하게 그릴
수 있기 때문에, 내가 가장 좋아하는 그림의 대상입니
다. 나는 눈을 감고도 딸들의 얼굴을 떠올릴 수 있습니
다. 이처럼 대상에 대한 사랑과 친근함이 가지고 있을
때 그것은 보는 사람에게도 전해질 것입니다.

딸의 웨딩 사진은 춥지만 화창한 가을날 야외에서 촬
영했습니다. 나는 드레스를 입은 그녀를 도와주러 갔고,
그녀와 사진작가를 따라다니며 간신히 스냅 사진 몇 장
을 찍었습니다. 웨딩드레스를 입고 햇빛을 받으며 서 있
는 딸처럼, 지울 수 없을 정도로 마음 깊이 스며드는 순
간은 거의 없을 겁니다.

참고 사진
나는 딸이 웨딩사진 공식포즈를 취하는 도중, 이
장면을 빠르게 찍었습니다. 나는 그녀가 돌아설
때 햇빛이 그녀의 등을 감싸는 것과 사진작가가
드레스 자락을 들어 올릴 때 햇빛이 비산하는 것
이 아주 마음에 들었습니다.

명암 스케치
밝은 면과 어두운 면의 명암 패턴을 빠르게 스케
치하세요. 계단 위의 빛 패턴이 시선을 초점의 중
심, 즉 햇빛이 비치는 신부의 등 뒤로 이끄는 디자
인입니다. 이 기하학적 공간 분할 구성에는 개선
할 점이라고는 전혀 없습니다. 초점의 위치는 왼
쪽 상단의 스위트 스폿에 있습니다.

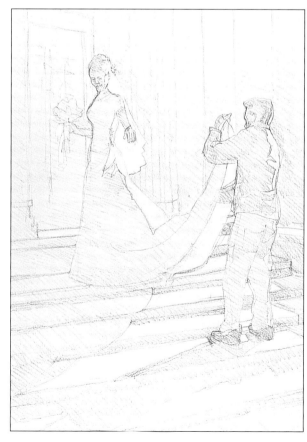

드로잉
마스킹 테이프로 1/4 크기의 종이를 그림판에 붙
이세요. 4B 또는 6B 연필로 종이 위의 인물들을
스케치하며 어두운 부분을 가볍게 해칭선으로 표
시하세요.

1 1차 채색

2호 몹 브러시로 팔레트 위에 있는 각각의 알리자린 크림슨, 맹거니즈 블루, 투명 옥사이드 레드의 3가지 물감액을 서로 어우러지도록 섞으세요. 햇빛이 비치지 않는 모든 피사체를 빠르게 칠합니다. 명도 5단계보다 더 어두워지지 않게 엷은 물감액을 사용하세요. 이 1차 채색으로 이미 전체 작업의 절반 이상을 한 것입니다.

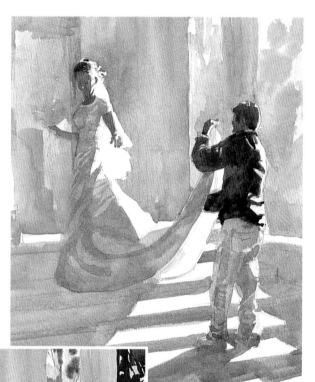

2 인물 표현하기

8호 둥근 붓으로 울트라마린 블루와 투명 옥사이드 레드를 섞으세요. 풀다운 기법을 사용하여, 신부 머리카락에서부터 시작하며 햇빛에 비치는 오른쪽 머리카락은 흰 여백으로 남겨두세요. 생기 있는 피부 톤을 위해 카드뮴 레드와 옐로우 오커를 섞고, 헤어라인의 젖은 가장자리에 터치하세요. 이 혼합액을 오른쪽에 팔과 손가락에도 계속 칠하세요. 속눈썹과 턱 아래 그림자를 위해 약간의 맹거니즈 블루를 젖은 얼굴에 터치합니다. 울트라마린 블루와 투명 옥사이드 레드로 사진작가의 머리와 재킷에 풀다운 기법을 사용하세요. 그의 재킷에 태양이 내리쬐는 모양도 흰 여백으로 남겨두세요. 카드뮴 레드 색상으로 그의 얼굴을 칠하고 머리카락으로 번지게 하세요. 같은 색상을 손에도 사용하세요. 1차 채색 때 사용한 3색의 밝은 톤으로 바지 패턴을 칠하세요. 드레스의 접힌 부분은 1차 채색 때의 중간 명도로 칠하고, 가장자리 일부는 젖은 붓으로 부드럽게 합니다.

3 2차 채색: 배경 칠하기

알리자린 크림슨, 투명 옥사이드 레드, 울트라마린 블루를 더 짙은 농도의 혼합액으로 만드세요. 깨끗한 물로 적신 8호 둥근 붓으로 신부 왼쪽의 문과 배경의 잎사귀를 적십니다. 이 농축된 색들을 젖은 용지에 떨어뜨리는데, 섞지 말고 물감액 스스로 퍼지게 하세요. 잎사귀와 문의 스테인드글라스의 디테일한 부분 사이로 보이는 하늘을 나타내기 위해 밝은 부분을 남겨두세요. 깨끗하고 젖은 붓으로 이 밝은 부분의 일부를 닦아내게 될 겁니다. 문이 마르면 맹거니즈 블루를 그 위에 가볍게 칠하여 유리의 반사를 부드럽게 하세요.

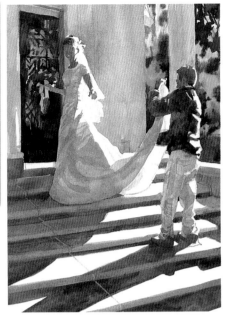

4 전경 그림자 더하기

2차 채색과 동일한 색상으로, 8호 둥근 붓으로 계단 위 전경에 그림자 패턴을 칠하세요. 이 색상은 대비를 더 주기 위해 6~10단계 사이의 명도로 진하게 농축되어야 합니다. 젖은 붓으로 계단의 밝은 윤곽선을 닦아내세요. 작고 젖은 붓을 사용하여 종이 타월로 얼룩을 닦아내면서 그라우트* 부분도 동일하게 작업 합니다.

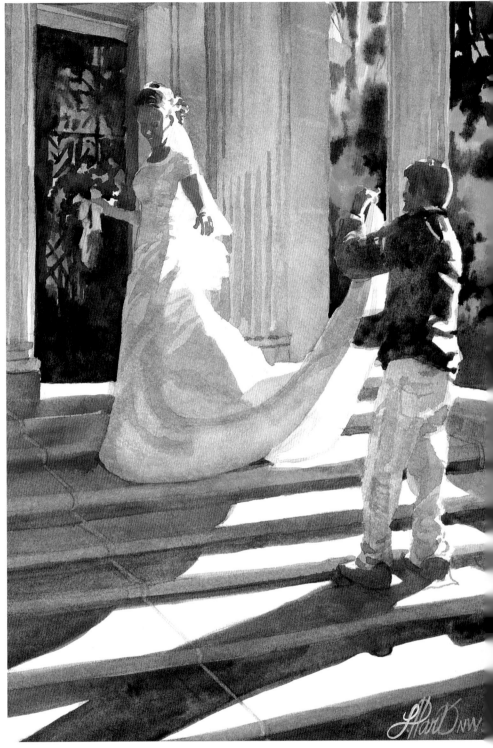

5 마지막 디테일을 더하고 수정하기

알리자린 크림슨, 맹거니즈 블루, 투명 옥사이드 레드를 혼합하여 신부 뒤의 기둥에 질감을 나타냅니다. 가장 왼쪽에 있는 기둥은 어둡게 합니다. 뒤로 물러서서 여러분의 노력을 평가해보세요. 2차 채색의 어두운 명암이 1차 채색의 색들을 빛나게 하는 것처럼 보입니까? 신부가 어두운 배경과 반대로 화면 앞으로 나오는 듯한 효과를 얻었나요? 그렇지 않다면 어두운 부분을 다시 적시고 더 어두운 명도로 채색합니다.

웨딩 촬영 준비
14" × 11"(36cm × 28cm)

* 타일 사이에 바르는 회반죽.

그림을 사랑하려면, 사랑하는 것을 그리세요

9장 요약

- 그림은 우리가 반복해서 회상하는 순간을 고정시켜줄 수 있다.
- 마스킹 액에 의존하기보다는 흰 모양 주위를 채색하는 것이 좋다.
- 흑백 사진으로 그림을 그릴 때 명암을 정확히 파악하기만 한다면, 임의의 색상을 사용해도 좋다.
- 오래된 사진 속 인물을 그릴 때, 톤 다운된 갈색 톤을 사용하면 세피아 사진의 느낌을 줄 수 있다.
- 풀다운 기법을 사용하여 단순하면서도 그럴 듯하게 사람을 그려본다.
- 인물의 추상적인 명암 패턴을 묘사한다면 가까운 거리에서 더욱 실제처럼 보일 것이다.
- 2차 채색에서 명도를 충분히 어둡게 하여 1차 채색의 색상이 대비되어 밝아 보이게 한다.

러셀 H. 콘웰의 고전 《Ace of Diamonds》에서, 고대 페르시아의 부자 알리 하페드의 이야기를 하는데, 만일 그가 엄지손가락 크기의 다이아몬드를 찾을 수 있다면 현재 그가 가진 것보다 훨씬 더 많은 땅을 구입할 수 있을 것이라고 들었습니다. 그래서 그는 가진 재산을 팔고 가족을 등진 채 값진 다이아몬드를 찾아 떠났습니다. 아이러니하게도 그가 떠난 후 땅의 새 주인은 그가 팔았던 땅의 백사장에 묻혀 있던 다이아몬드를 발견했습니다. 그가 집에 남아 자신의 땅을 파고 있었다면 충분한 보상을 받았을 것입니다.

이 이야기의 주인공과 마찬가지로 우리는 종종 이미 내 집에 있는 가장 가치 있는 것들은 간과한 채, 새로운 대상을 그리려고 찾고는 합니다. 우리가 가장 사랑하며 가장 친숙한 것을 그릴 때 그 그림에야말로 진정한 가치를 줄 열정과 정직함이 있을 것입니다.

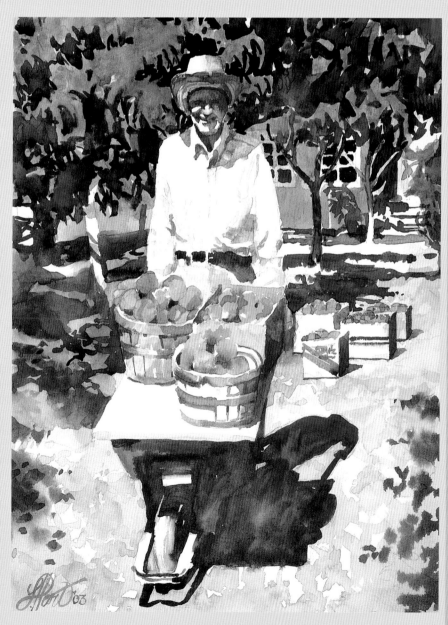

나의 아버지는 지금도 그의 자랑이자 기쁨으로 아름다운 복숭아 과수원을 가꾸고 계십니다. 매년 전국의 친척 및 친구들은 아버지의 복숭아를 받기를 고대합니다. 이 과수원은 그의 후손들이 혜택을 볼 수 있도록 자신의 무언가를 남겨두는 그만의 방식입니다. 내게 이 나무들은 그의 삶을 상징합니다. 그 가지들은 곧 나를 상징하며, 가지에 열린 복숭아는 그가 많은 사람들에게 행한 수많은 나눔을 상징하고 있습니다.

패밀리트리
14" × 11"(36cm × 28cm)
스탠리와 레오라 스미스Stanley and Leola Smith 소장

이 책을 쓰며 결론에 다다르자, 저는 집필에서 손을 놓게 되는 것에 큰 위안과 만족을 느꼈지만, 동시에 처음으로 돌아가 다시 시작하고 싶은 이상한 열망을 느꼈습니다. 다 자란 아이를 품에서 떠나보내야 하는 부모의 심경과 조금 비슷할지도 모를 감정을 저 또한 이 책을 쓰는 과정에서 느끼게 되었습니다. 때가 되었음을 알지만 그래도 놓아주기는 참 힘듭니다. 아직 하고 싶은 말이 너무나도 많이 남아 있는 부모님의 마음을, 이 책을 완결하는 순간 곱씹어보게 됩니다.

그러나 제가 다시 시작하길 갈망하게 되는 또 다른 이유는 "교사는 학생보다 더 많이 배운다"라는 오래된 격언에서 비롯되었을 것입니다. 책을 쓴다는 것은 스스로가 스스로를 가르칠 수 있는 길을 열어줍니다. 저는 이 프로젝트에 꼭 필요한 집중적인 자아 탐색과 20년 가까이 개인적으로 연구해온 것들의 정수를 몇 개의 장으로 뽑아내는 과정에서 많은 것을 배웠습니다. 이제 모든 것을 다 끝냈으니 한마디 값진 말을 전하고 싶네요! 저는 '가르침은 진리가 머무를 공간을 만드는 것'이라고 배웠습니다. 적어도 여러분이 이 책에 제시된 개념들을 수용해준다면 그것이 저에게는 크나큰 성공일 것입니다.

여러분만의 창의적인 길을 따라가면서 그 과정을 즐기세요. 실패는 진정한 친구가 될 수도 있으니 두려워하지 마세요. 때때로 우리는 너무 쉽게 성공한 그림보다 비참하게 실패한 그림으로부터 더 많은 것을 배웁니다. 실수로 이루어진 사다리를 올라가다 보면 여러분은 성공에 도달할 것입니다.

아티스트로서 창의적인 꿈을 추구하다 보면 여러분의 성공에 관심이 있는 또 다른 창조주로부터 추가적인 도움 및 영감을 받을 것이라 확신합니다. 작업할 때에 집중해보세요. 그러면 여러분은 여러분을 지지하는 작은 기적들이 꾸준히 일어나고 있다는 것을 느끼게 될 것입니다.

여러분이 이제 막 시작하는 입장이라면 인내심을 갖고, 모든 예술가가 한때는 당신과 같았다는 것을 기억하세요. 포기하지 말고, 그 누구의 비판에도 체념하지 마세요. 첫 번째 수채화 수업 후 집으로 가져온 제 그림은 완전히 엉망이었습니다! 저는 그것을 주방 테이블에 놓아두는 실수를 했고, 다음 날 아침 "긴급! 당장 내게 오세요! 선생님으로부터"라고 남긴 남편의 글귀에 저는 너무 웃겨 쓰러졌고, 그때에 소소한 유머가 충격을 완화시켜준다는 것을 배웠습니다.

아티스트로서 성공하는 것은 재능보다는 열망과 훨씬 더 관련이 있습니다. 수 몽 키드^{Sue Monk Kidd}는 "사실, 당신이 무언가를 못할 수는 있어요. 그러나 당신이 그것을 하는 것을 좋아한다면, 그것만으로 충분합니다"라고 말했습니다. 여러분이 그림 그리는 것을 사랑하며 꾸준히 그린다면, 그것만으로 충분합니다.

사랑과 감사함이 가득한 삶을 사세요. 여러분의 예술적 추구가 여러분을 삶과 사랑하는 사람들로부터 멀어지게 하는 공허함이 되지 않도록 하세요. 여러분의 삶과 여러분의 사랑하는 사람들은 주제인지 아닌지 상관없이, 여러분의 예술의 본질이기 때문에 그것을 포기하는 것은 곧 그림에 대한 여러분의 열정을 식어버리게 할 것입니다. 어떤 아티스트들은 그림을 배우려면 모든 것을 포기해야 한다고 생각하고 은둔자가 되기도 하지만, 우리가 그림을 그리는 방법을 터득하는 것은 그림을 그릴 것이 있는 것만큼 중요하지 않습니다. 로이드 D. 뉴웰^{Lloyd D. Newell}이 다음과 같이 말했습니다. "우리의 영혼을 감동시키고 우리의 생각을 하나님께로 향하게 하는 것입니다. 노래하고 싶은 사람들은 대부분… 일상생활의 경이로움에 찬미하고, 영광을 돌리며, 그들 자신의 창의성을 살아 숨 쉬게 할 방법을 찾는 사람들입니다."

제가 여러분에게 말하고자 하는 것이 바로 이것입니다. 그림이 여러분의 영혼을 자극하고, 삶에 대한 여러분의 사랑과 감사는 붓에 노래와 같은 선물을 줄 것입니다.

제 생각과 그림을 여러분과 나눌 수 있음에 감사드립니다.

만약 누군가 수년 전 초보 아티스트로서 내 그림이 언젠가 전국 규모의 전시회에서 상을 받게 될 것이라고 말했다면 아마도 크게 웃었을 것입니다. 그러나 이제는 다른 철학이 있습니다. "꿈을 붙잡고 최선을 다한다면 불가능한 것은 없다." 이 그림은 2005년 제138회 미국 수채화협회의 국제 전시회에서 금상을 받은 작품입니다.

그는 그저… 늦을 뿐이야
21" × 29"(53cm × 74cm)

찾아보기

도서출판 씨아이알의
수채화 관련도서

Zoltan Szabo의 70가지 아름다운 수채화 기법

Zoltan Szabo 지음/고은희 옮김/
2020년 2월/148쪽(210*276)/18,000원

이 책은 다음과 같이 구성되어 있다.
- 43개의 소작품 시연을 통해서 다양한 수채화 기법을 설명한다.
- 13개의 완전한 작품을 통해서 그리는 단계를 설명하고, 이를 통해서 산, 항구, 숲, 꽃 등 다양한 소재를 표현하는 기법을 설명한다.
- 반사된 이미지를 표현하는 10가지 법칙을 통해서, 물이 있는 전경을 그리는 방법을 설명한다.
- 구름, 나무, 바위, 수풀, 눈 등을 그리는 방법을 검증된 기법을 통해서 자세히 설명한다.

야외에서 더욱 유용한 수채화 기법

Ron Stocke 지음/고은희, 최석환 옮김/
2020년 11월/132쪽(216*280)/18,000원

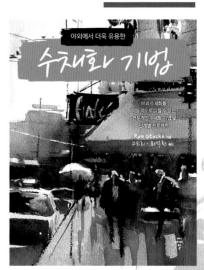

야외 수채화를 역동적으로 그릴 수 있는 수채화 기법
이 책은 다양한 수채화 기법을 거의 완벽하게 배울 수 있는 책이다. 초보자뿐만 아니라 전문가도 이 책을 통해서 야외 수채화의 중요한 개념을 습득할 수 있다. 수채화를 시작하는 데 필요한 모든 것을 알려주는 전문 도서로서, 각종 준비물, 야외에서 시간을 효과적으로 사용하는 방법, 작품의 소재를 고르는 법, 그리고 복잡하더라도 재미있게 구성하는 방법 등에 대한 전문가의 조언이 들어 있다.